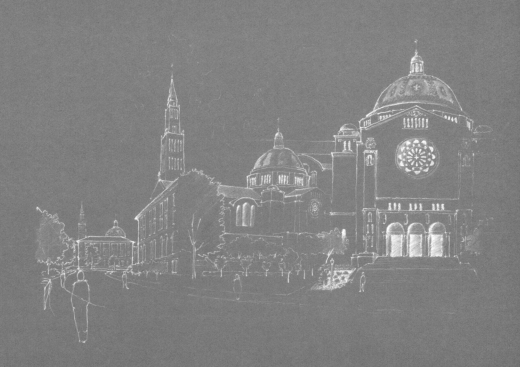

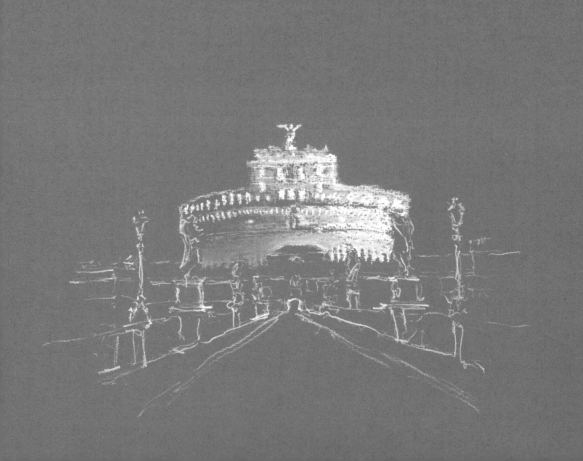

建築素描

從入門到高階的全方位教本

The Art Of
CITY
SKETCHING
A Field Manual

Michael C. Abrams

麥可‧阿布拉姆斯 **著**

吳莉君 **譯**

ROUTLEDGE

好評推薦

麥可‧阿布拉姆斯相信熱情的力量，他為每位讀者提供了一本不可或缺的都市良伴。

——J‧夏佛斯（J. Chaffers）　密西根大學建築榮譽教授

麥可‧阿布拉姆斯提供一套清楚又具創意的方法學，指導學子如何素描城市景觀，他還附了美麗的繪圖範本，啓發讀者觸類旁通的靈感。

——斯蒂芬妮‧特拉維斯（Stephanie Travis）　喬治‧華盛頓大學主任暨副教授

……這本鼓舞人心的教本，可激勵學子和專業人士以有系統的嶄新方式捕捉建築，描繪建築……

——索菲亞‧古拉茲德斯（Sophia Gruzdys）　南加州大學資深講師

這本書提供許多容易遵循的準則和原理，把繪圖變成研究和分析建築與場所的實用工具。

——艾德溫‧奇勒斯－羅德里格斯（Edwin R. Quile-Rodriguez）

波多黎各大學社區設計工作坊創立者

麥可‧阿布拉姆斯鼓勵我們放慢腳步，運用雙眼、雙手和大腦走出自我局限，以更開放的心靈去了解那些曾經在歷史上界定和建構出我們周遭環境的各種策略。

——史坦利‧哈雷（Stanley Ira Hallet）　美國天主教大學前院長

本書謹獻給所有未來的建築師和設計師，
也獻給我的雙親：卡洛斯・阿布拉姆斯（Carlos Abrams）和米麗安・里維拉
（Myriam Rivera），感謝他們以愛支持我。

目次

作者簡介

　　麥可‧阿布拉姆斯是一位領照建築師，在美國多所大專院校教授素描（速寫）、製圖和設計。波多黎各大學環境設計學士、密西根大學安娜堡分校（Ann Arbor）建築碩士。曾在美國、西班牙和義大利從事建築工作多年。

　　2006年起，麥可‧阿布拉姆斯開始教授建築設計習作、手繪製圖和田野素描等課程。目前是喬治‧華盛頓大學的教授級講師，負責統籌室內建築和設計學程的建築素描課程。他也在科克倫藝術設計學院（Corcoran College of Art + Design）的室內設計學程裡兼任教職，並在華盛頓特區美國天主教大學（Catholic University of America）建築與規畫學院（School of Architecture and Planning）教授田野素描和設計習作。繪圖作品曾在喬治‧華盛頓大學、美國天主教大學、瑪麗蒙特大學（Marymount University）和墨西哥蒙特雷大學（University of Monterrey）展出。

利用手繪素描來分析都市空間

—— 建築師　安德利亞‧彭西（Andrea Ponsi）

　　如何利用手繪素描（速寫）來分析都市空間，這樣一本創新書籍當然會受到歡迎。規畫科系的學生渴求它，因為他們想要重新取得這項被忽視多年的能力；老師們也需要它，好向學生證明，今日依然可以利用一些傳統而簡單的表現工具來觀看、思考和規畫，也就是：**紙張、鉛筆**，以及**有益健康的意志和想像力。**

　　「徒手素描」和「設計」始終是形影不離的同義詞，它們不僅可以幫助建築師發展構想，還可以幫助建築師將這些構想傳達給客戶、顧問或基地工人。素描原本就是所有藝術表現的共同基礎，包括繪畫、雕刻和建築這類傳統表現形式。而隨著攝影、電影和錄影這類新表現形式問世，素描更是變成分鏡圖和劇本等準備工作不可或缺的工具。自古以來，所有偉大的建築師都是偉大的製圖師，即便他本身並非畫家或雕刻家。隨便舉個例子，科比意（Le Corbusier）、路康（Louis Kahn）、阿爾瓦爾‧阿爾托（Alvar Aalto）、卡羅‧史卡帕（Carlo Scarpa）或阿道‧羅西（Aldo Rossi）等人的素描本，遠比其他文件更能展現他們的思想演進過程，更能指出是哪些記憶塑造出他們的文化，餵養了他們的想像。翻閱他們的素描本，就好像走進私密的個人日記，我們找到的是哪些構想和願景引發出他們的設計和規畫，以及這些構想和願景的最簡潔與最原真的合成體。

　　自古以來，手在傳遞訊息這項功能上一直享有優勢地位，或許科技演化的必然發展，會讓我們把這項特權移交給其他身體系統。或許在不久的將來，眼球運動或腦波就能把我們的願景素描出來。平板電腦的出現，已經讓傳遞方式裡的物理性被數位化過程取代。但就算這一天真的到來，也只會讓本書所建議和清楚發展出來的那些技巧，變得更重要：**素描的能力、製作簡明圖解的能力**，以及用幾道慎選的線條**將立面圖和軸測圖再現的能力**。事實

證明，即便在運用數位和電子工具時，這類手繪能力依然不可或缺。一如往常，最重要的永遠是不斷應用和聰明善用這項操作方法，持續把手和腦擺在第一位。

幾千年來，繪圖的傳統因為自身結構的關係，總是能與時俱進、自我更新，展現出與時代精神的必然相關性。應用繪圖來分析都市空間的傳統，在作者阿布拉姆斯手上匯聚起來，重新展現，並將它們推而廣之，與當代觀看藝術的再現技術相連結。特別是，他提出許多在建築教學上史無前例或尚未充分發展的繪圖程序。尤其是他對**主觀地圖**（subjective map）的重視，繪圖員可利用這種繪圖方法，將共時性的多重都市景觀再現出來。

主觀地圖可以用一體通包的綜合性，克服基地平面圖、立面圖和剖面圖這類個別繪圖的局限。由於身體的所有感官都必須參與，因此可將理性、感性和情緒融為一體，用圖像將空間經驗詮釋出來。

利用主觀地圖，繪圖員可將視野的變化、空間的順序，以及高低、遠近、明暗等感知對比再現出來。他們可利用紋理、材質和色彩來暗示感受，還可看穿壁面、洞悉大廈之間的空間，並從上方鳥瞰地景、建築環境或城市。

這種繪圖除了需要運用自如的技巧之外，還需要記憶空間以及把感官集中在生活經驗上的能力。這不只是以客觀方式將可見之物再現出來，不是立面圖、地面層平面圖或剖面圖，換句話說，它不是要你畫出客觀真實的模樣，而是要你記錄在城市行走時所遇到的種種感受，因此你需要更細心，隨時做好準備，以開放的心態接受周遭各種刺激。

也許有人會說，製作實體模型或視覺3D模型，同樣可以有效訓練序列觀和整體觀。但是，徒手繪圖和上述兩者不同的是，它可以快速執行，與腦子裡的思想列車同步運行。而且繪圖的必備工具，像是鋼筆、鉛筆和紙張，通常都隨手可得。

書中建議的再現系統還有另一個附加價值，它讓我們重新注意到，有一種表現形式可以讓我們與自己的身體重新建立連結。徒手繪圖，特別是畫在紙上時，會產生不同於電子或機械繪圖的成品，這些成品就跟小提琴的弦音或陶缽上的手紋一樣，可以留住那些有形有體、獨一無二的原創屬性，也因此具有最嚴格的原真性。本書堅信，保持對這種原真性的渴盼，讓它在設計學院裡充滿活力，是非常重要的事。書中所設定的各項目標，都以最適切的方式達成：搭配一些清晰、簡明和精挑細選的範例。作者阿布拉姆斯將本書的內容限定在線條畫的技術範圍，這麼做似乎是要強調，靠自己的力量逐步改進是最根本的，而想要發展任何更複雜的技術，掌握線條都是站穩腳跟的第一步。

自序

透過田野素描進行思考

田野素描（field sketching）在建築師和設計師的養成教育裡都有悠久的傳統。建築師和建築系學生可透過這項媒材，解構複雜的立面，分析各種組合和比例系統，表現特定場所的屬性，以及將觀察轉譯成紙上文件。在此同時，它們也及時捕捉到一些個人時刻。田野素描提供一種更簡單、更個人的方式，讓你對空間、建築和都市設計有更深入的理解。這本田野素描手冊希望能幫助學生透過繪圖進行思考，把素描當成分析性的學習工具，讓這項深受重視的建築傳統更豐富。

建築師的養成教育訓練，讓我得以把體驗和觀察轉譯到圖紙上，以及檢視鏡頭外的建築環境。

用相機快速捕捉某個地方或物件的影像，可提供瞬間的滿足感和獨特的觀點。然而，單憑一張照片無法提供足夠的資訊，可讓人對建築環境進行廣泛分析，也無法將個人的體驗和發現完整呈現出來。繪圖能用獨特的視角描畫出故事的另一部分，但需要時間、耐心和專注。

致謝

我要向美國天主教大學建築與規畫學院（CUArch）致上最誠摯的謝意，感謝學院讓我有機會統籌院裡的海外研習課程。這些課程提供一個平台，讓我設計書中收錄的繪圖和教學作業。過去這五年，我有幸與CUArch的海內外老師和工作人員合作，其中最著名的一些包括藍道·歐特（Dean Randall Ott）院長、大衛·夏夫—布朗（David Shove-Brown）、安·塞德納（Ann Cederna）、傑·卡布里爾（Jay R. Kabriel）、史坦利·哈雷、米利安·古塞維奇（Miriam Gusevich）和索菲亞·古拉茲德斯。

特別感謝過去這些年來，我教過的學生不吝分享他們才華洋溢的精采繪圖——你們的作品遍見全書（清單請見〈協力者〉）。我也要謝謝安德利亞·彭西（肯特州立大學）、凱文、懷利（W. Kevin Wyllie，瑪麗伍德大學）、斯蒂芬妮·特拉維斯（Stephanie Travis，喬治·華盛頓大學）、瑪泰·阿瓜朵·洛卡（Maite Aguado Roca，加泰隆尼亞理工大學）和克莉絲朵·韓森（Krystal Arnett Henson，科克倫藝術設計學院），因為他們依然將徒手繪圖當成建築和設計學校最重要的學習工具之一。

衷心感謝羅德里奇（Routledge）出版小組 —— 溫蒂·富勒（Wendy Fuller）和蘿拉·威廉森（Laura Williamson），在今天這個數位時代，他們還願意支持並提倡建築素描。

我要特別向愛胥麗·史奈德（Ashley G. Schneider）致謝，感謝她非凡的編輯服務、勤勉和專業。其他提供額外評論和編輯協助的人士，我也永誌銘謝：詹姆斯·夏佛斯（James A. Chaffers）博士、珍妮佛·希克斯（Jennifer M. Hicks）、蓓卡·蘭德威爾（Becca Landwehr）和何塞·佩拉雷斯—埃爾南德斯（José Raúl Perales-Hernandez）。最後，感謝我的「哥雅」（Goya），瑪麗愛麗·羅培茲—桑塔娜（Mariely López-Santana），感謝她的支持、耐心和鼓勵。

協力者

本書除了作者本人的繪圖之外，還有一群創意人士的精采作品，包括建築師、同事、以前的學生和朋友。他們的繪圖展現出強烈的熱情與好奇，試圖用每一次的素描來發現世界。

Adamiak, Mark：圖 8.63

Anaya, Kevin：圖 2.41、2.42、4.18、
7.55、8.9、A.28

Anderson, Gloria：圖 2.16

Andrews, Anthony：圖 4.48

Ashmeel, Hala：圖 3.25

August, Corey：圖 5.29、6.12、6.17、
6.35、6.37、6.45、6.46、6.68、
7.51、7.56、8.58、A.14、A.15

Belanger, Johanna：圖 3.66、4.17、
7.54、A.25

Brown, Chris：圖 4.49、4.52、4.54

Chute, Christian：圖 6.69

Clark, Stephanie：圖 6.36、8.59

Corcoran, Kelly：圖 7.42、7.53、
7.58、8.23、8.60、8.64

DiGiovanni, Patrick：圖 6.21、8.30、
8.56

DiManno, Anthony：圖 1.37、4.47、
6.72、8.26、8.41、8.46、8.60

Ellis, Katrina：圖 1.36

Escobar, Lourdes：圖 8.13

Ferraiolo, E. Chris：圖 4.55、6.8、
6.13、6.83、7.49、7.52

Frontera, Eduardo：圖 6.1

Giangiuli, Samantha：圖 7.57

Gibbs, Anthony：圖 5.73、6.18、
6.84、7.44

Gittens, Adrian：圖 1.39

Hofmann, Eric：圖 5.30、6.22、6.55、
6.71、6.80、7.45、8.25

Hosko, Matthew：圖 5.53、5.70、
5.72、6.19、6.23、7.59、8.8、
8.61

Humphries, Joshua：圖 8.7

Jimenez, Christine：圖 7.48、8.15

Jones, Lauren：圖 1.38、4.11、4.46、
4.53、5.52、8.59

Kabriel, Jay：圖 6.16、6.24、6.39、
6.40、6.47、6.67、6.73、6.79、
A.22

King, Dylan：圖 7.40、8.27

Larsen, Christian：圖 6.44、7.43、8.62

Li, Danlei：圖 2.26、2.27

McKenzie, Kristyn：圖 5.51、8.55

Milbrand, Casey：圖 6.70

Pierce, John：圖 4.50、4.51

Ponsi, Andrea：圖 8.28

Porfido, Christian：圖 2.40、2.43、
5.50、5.63、5.71、5.85、6.31、
7.39、7.47、7.50、7.61、8.24、
8.65

Rice, Chloe：圖 5.86、6.14、6.56、
8.29、8.57

Weller, Kristen：圖 7.25、8.14

導論

運用繪圖來發現、分析並理解建築環境

繪圖（drawing）不只是插畫或物件的再現；它還是一種有系統的思考方式。

身為領照建築師，繪圖一直是我最有力的工具。無論是要把想法傳達給客戶，或是要捕捉基地的神髓，繪圖總是能立即且有效地溝通概念、想法或觀點。這本書的靈感來自於我在擔任田野素描講師時的經驗，我在教學中領悟到，藉由繪圖行為，學生可以發現、分析並理解建築環境。

本書的目標是要提供讀者一個機會，透過有結構的繪圖練習來探索自身的創意潛能，鍛鍊自己的設計技巧。**素描的構成元素是什麼？如何在素描裡組織和架構我們的想法、觀念及觀察？透過素描可以學習到哪些與建築環境有關的知識**？這些問題就是這本書的整體架構。

書中收錄的繪圖，是我在旅行、觀察和教學上的視覺紀錄。希望這些繪圖能激發讀者的靈感，喚起好奇心，鼓勵各式各樣的建築繪圖。此外，還有一些繪圖是我的同事或以前的學生畫的，他們的技巧不一，但都在日常的設計挑戰中應用了我的訣竅。書中的課程不僅適用於建築系和相關設計領域的學生，也適合所有想要學習素描、精進眼力和發展概念圖（conceptual drawing）的讀者。

本書將透過以下方式對建築和相關繪圖領域發揮貢獻：

1. 提供經過時間考驗的技術和方法，引導讀者穿越辛苦費力且相當複雜的素描過程。
2. 利用建築素描、圖解和感知繪圖（perceptual drawing），來檢視和解剖建築物與公共空間。
3. 運用有限的工具組來激發創意、發展手眼協調和準確描繪建築環境，將不可思議的繪圖潛力凸顯出來。
4. 提供自導式建築手冊，幫助讀者用素描說故事。

繪圖可以將重要的觀察轉譯到圖紙上。更獨特的是，繪圖可以解釋並揭露你無法立刻感知到或拍攝下來的東西。在這方面，本書可以幫助讀者透過一套漸進式的架構，來記錄和分析建築環境。

關於素描的思考

素描這種藝術形式，強調運用有創意的手法將自我表現與技術結合起來。繪圖的能力和技術可以透過經驗與實作日積月累，不斷發展。素描也牽涉到創意思考過程。想要投入這種藝術過程，你必須：**1. 放慢腳步；2. 鎖定一個主題仔細觀察；3. 解構主題**。

建築師會在體驗城市的過程中尋找靈感，而不只是朝目的地走去。靈感可能會在你靜靜坐在咖啡館或穿過繁忙大街時突然湧現。素描需要你放慢行走和思考的步調，你要描繪的不僅是偉大的建築物，還包括抓住你目光與情緒的那些體驗與時刻。

第二步是挑選繪圖的景致或主題。挑選主題時，要把注意力集中在特定任務上。例如，素描一棟建築的立面或某個公共空間的透視圖。第二階段需要注意力和獨處。注意周遭環境將有助於捕捉到乍看之下不會察覺的有趣時刻。獨處則可以讓你全神貫注，建立你與主題（例如：物件、建築和城市）之間的關係。此外，素描就跟烹飪一樣急不得；需要時間和耐心。

學生經常會問：「我該如何開始？從哪裡開始？」開始素描時，你得先思考這個問題：如何在紙上描繪某個熟悉或陌生的東西。描畫主題的最佳方式，就是解構它。解構可以讓你從主題的整體形貌，一直觀察到它的組成細節。這本書會告訴你，如何透過練習、繪圖技巧和分析性圖解，同時在腦海與素描本上鍛鍊第三步驟。

認知性知識

田野素描會揭露一些熟悉場所和建築的新面貌，一些乍看之下容易錯過的東西。素描等於是個人的觀察紀錄。建築師透過繪圖這個動作，記錄建築環境裡的不同組件，並把它們分門別類。建築師和設計師可以從古典建築和現代建築，從大空間和小空間，從「好」設計和「沒那麼好的」設計裡，學到許多重要教訓。

對建築師和設計師而言，建築環境就是案例分析和設計資源的個人資料庫。這個資料庫，或說認知性知識（cognitive knowledge），把經過獨家編纂的想法和教訓封包在裡面，供你在專案設計的過程中取用。因此，田野素描不只能記錄建築環境，也是建築師養成教育的一部分，讓建築師變成一位具有批判性的思考者。

素描本能提供一個場所，讓你回憶旅行經驗、組織想法和分析建築環境。簡單來說，田野素描把空白的紙頁轉變成觀察與思考的圖像日誌。一般而言，建築系會在第一學期就要求學生購買素描本。用素描本來記錄他們的成長、觀察和專業知識。這麼做的目的，是要讓學生鍛鍊素描技巧，把素描本當成朋友，陪伴他們走完建築教育這條路。

素描本便宜、容易攜帶，而且不像電子產品，它們不需要充電。此外，用來描繪建築環境的素描工具也很低科技：鉛筆、鋼筆、水彩、橡皮擦和削鉛筆機。只要少少幾樣工具，就能激發創意，發展手眼協調。本書收錄的繪圖範例，大多是在素描本上完成的，其他有一些則是畫在水彩紙和黑紙上。

如何運用本書

每個人都以不同的方式觀看世界。繪圖可幫助我們記錄觀點，並與他人分享。學習素描需要時間、努力、練習和獨處。本書是為徒手素描（freehand sketching）設計的田野手冊，可伴隨讀者完成建築教育，協助讀者將自己的觀點描繪出來。

這本手冊沒辦法把你改造成速成建築師或素描藝術家。它也無法保證你能畫得跟達文西或米開朗基羅一樣好，就像吉他學習指南沒辦法把吉他新手改造成吉他之神艾瑞克・克萊普頓（Eric Clapton）。不過，這本書會提出一些充滿創意的方法、實證、訣竅和範例，協助讀者投入繪圖，一次**用一張素描為一座城市進行視覺解碼**。說到底，這本書的目的就是要為讀者建立信心，完成讀者們的繪圖工作。我們會逐步說明、提供範例，鼓勵讀者發展出自己對建築環境的素描，但不會提供一套標準公式，讓你依樣畫葫蘆。此外，書裡的訣竅和練習是要挑戰讀者的繪圖技巧，幫助讀者找出自己的繪圖風格。

本書根據讀者的技巧高低分成三個部分：初階、中階和高階。每章都會針對一種繪圖或技術類型提供簡短說明，幾個繪圖範例，還有讓讀者畫在素描本上的習作——除非另有指示。

前五課著重在建築素描的兩個基本主題：**比例**和**幾何**。比例可以檢視人（人的尺度）與居住空間的複雜關係。幾何則是研究元素之間的關係和配置，以及空間裡的線條、表面和圖案的形狀。這兩大主題都會影響到我們如何感知、體驗和享受建築環境。

本書的範例和習作，把重點放在如何運用圖像型、圖解型和感知型的繪圖做實驗。儘管如此，練習依然是運用本書、理解它的意義和領略素描藝術的最佳方式。

習作

　　為了挑戰讀者，我們會逐章增加繪圖的困難度。因此，不同程度的讀者都能從這本書的習作和技術裡獲益。中階或高階的讀者應該用 Part I（第一課到第三課）的習作來檢測自己的基本技巧。每一課的習作都有一組難度不同的目標、繪圖參數和時間限制。

　　除了技巧和技術之外，繪圖還應該有樂趣。雖然繪圖可能會讓初學者心懷畏懼，儘管如此，也要抱著不怕失敗的精神做下去。繪圖需要許許多多的嘗試錯誤，這些都是學習曲線的一部分。即便是技巧精湛的建築師，也可能被一張白紙嚇到。在這方面，本書將教導讀者如何把一張白紙轉變成結構完整的繪圖，捕捉到物件及其周遭環境的本質、比例和深度。書中的課程將融合想像與感性，方法與技術。那麼，讓我們開始吧！

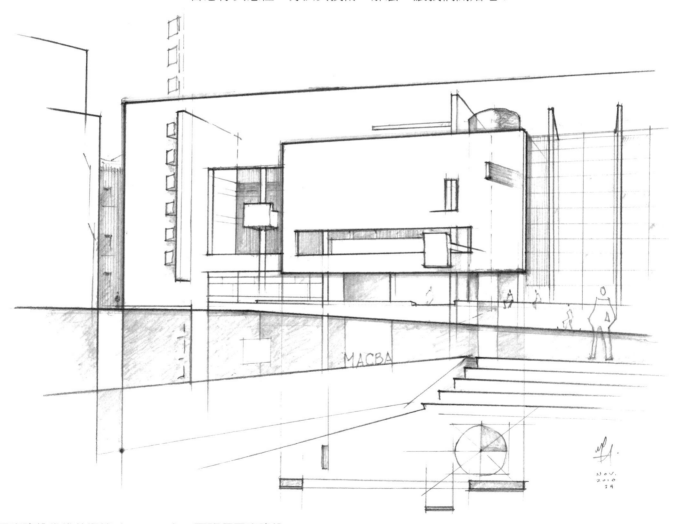

巴塞隆納當代美術館（MACBA），西班牙巴塞隆納

素描用品

　　要完成本書的習作，需要準備以下這些基本的素描用品。本書教授的田野素描技術，是用便宜的低科技工具製作的徒手繪圖。本書並未涵蓋製圖（drafting），因為製圖需要一大套機械工具才能畫出硬線圖。在城市裡進行素描時，讀者應該輕裝簡從，一切以靈活、方便、舒適為主。不需要購買或攜帶過多的繪圖材料。

表0.1：繪圖紙本

紙本	註記*
素描本	尺寸：5×8英吋（A5），或9×12英吋（A4） 重量：85磅（180g/㎡）或更重 紋理：細目紙（熱壓紙），或中目紙（冷壓紙）和無酸紙 裝幀：線圈
水彩紙	尺寸：9×12英吋（A4） 重量：85磅（180g/㎡）或更重 紋理：中目紙（冷壓紙）和無酸紙
黑紙	尺寸：5×8英吋（A5），或9×12英吋（A4） 重量：85磅（180g/㎡）或更重 紋理：中目紙（冷壓紙）

*帶有紋理的紙張可將主題的重要質感傳達出來，增加繪圖的深度。

表 0.2：繪圖工具

工具	註記
鉛筆	筆芯從深（9B）到淺（9H）。 買一組從 4H 到 9B 的木頭鉛筆。 用軟芯鉛筆（B系列）素描。 軟芯鉛筆可以畫出醒目的圖案，但容易弄髒，而且很快就會糊掉。畫規線時，要用 2H、H、F 或 HB 鉛筆。
鋼筆	筆尖寬度從深（1.50mm）到淺（0.13mm）。用 0.13mm 畫細線，例如規線；用 0.45mm 畫繪圖的大部分內容；用 0.70mm 強調粗線，例如輪廓線、邊線和轉角。
白色色鉛筆和 白色碳精鉛筆	包含軟、中、硬。用白色色鉛筆畫夜間繪圖。結合不同程度的冷暖灰階，畫出更多樣的紋理、陰影和光線效果。
碳精	包含軟、中、硬。碳精有鉛筆狀和條棒狀。
碳黑鉛筆	碳黑鉛筆是「碳」和石墨的混合物，用碳黑鉛筆畫實驗圖。碳黑鉛筆不像碳精鉛筆那麼容易弄髒，感覺比較平滑。
削鉛筆機	買一個削鉛筆機和裝筆屑的盒子。有些建築物（例如：教堂、圖書館或博物館）不讓人在裡面素描，就是因為鉛筆屑會掉到地板或家具上。
橡皮擦	買一個白色乙烯軟橡皮擦和一個素描軟橡皮擦。 白色乙烯軟橡皮擦是用來擦除紙張、牛皮紙和膠卷上的圖案。 素描軟橡皮擦有點類似橡皮泥或口香糖。它和白色軟橡皮擦不同，素描軟橡皮擦是把石墨和碳精粒子吸走，不會留下橡皮屑。適合比較精準的細部擦拭。
工具包	買一個硬鉛筆盒或附有拉鍊、鎖，或可自行封合的軟鉛筆袋。鉛筆盒的適當大小差不多是 9×5×2 英吋（228×127×51 公釐） 不要用滑蓋式鉛筆盒，因為很容易滑開。也不要用笨重的製圖工具箱；這些都會妨礙行動與舒適度。

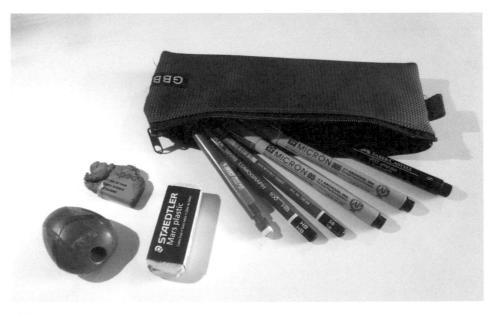

繪圖工具

初階：正射投影

學習一種新技藝，不管是彈奏樂器、跳舞或畫畫，都需要決心、技巧、耐心和練習……無數的練習！

本書Part I的對象，是所有對素描有興趣，但對自己的繪圖技巧和視覺化能力沒把握的新手。Part I將協助這類讀者利用**正射投影**（orthographic projection）來詮釋建築環境。正射投影是在平坦的繪圖紙面上，將物件、空

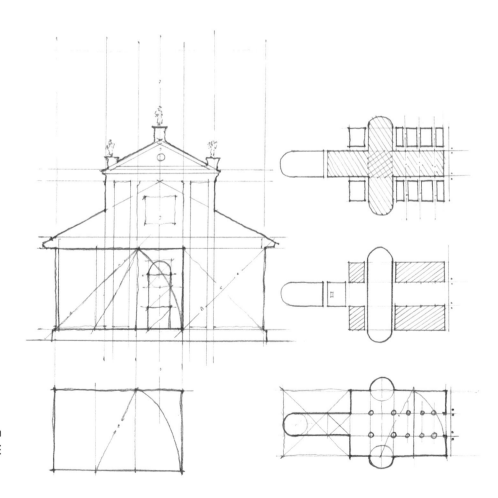

1.0
聖喬治馬吉歐雷教堂（San Giorgio Maggiore）的分析性圖解，義大利威尼斯

間或建築物的多個面向描繪出來，只需要使用到兩個維度。這些繪圖可將描繪主題的外部和內部投射出來。正射投影和透視圖不同，不是描繪眼睛看到的眞切模樣。相反的，正射投影是一種抽象圖，把肉眼看不到的獨特面貌投射到畫紙上，讓我們可以利用二維（2D）繪圖對建築物的形狀、屬性、元素和涵構進行客觀研究。

　　Part I有兩個目的：1. 讓讀者熟悉二維繪圖（也就是立面圖、剖面圖和平面圖）；2. 將建築環境繪製成圖像文件進行分析。Part I的每一課都會探索一個特定的正射繪圖類型，說明每種繪圖對於建築物或場所的研究與檢視有何潛力。

　　每一課都會列出二維繪圖所使用的線條類型，以及適當的線寬。此外，每一課也會提供繪圖範例、步驟教學和技術訣竅，並附有習作不斷挑戰讀者的繪圖和構圖技巧。

Lesson 1　立面圖

目標

本課要教導讀者如何分析和素描建築物的立面。立面圖是要調查和剖析建築物的立面和它的元素。這個過程需要想像力、創意、練習，還要全面觀察它的建築、結構和裝飾元素。第一課將利用三種基本的設計原則來檢視立面的繪製過程：**比例**（proportion）、**幾何**（geometry）和**規線**（regulating line）。

這一課的應用部分將說明繪製立面圖的適當線條。我們會利用一些插圖提供必要的工具，幫助讀者研究並分析一些現存建築的立面。書中的習作都必須在素描本上完成。

上完第一課後，讀者應該可以分析並畫出比例正確的建築立面圖，知道如何應用線寬。

說明：什麼是立面圖？

立面圖是描繪三維（3D）物件、建築或基地的二維投影。立面圖畫出主題的高和寬，或是高和長。簡單來說，立面圖就是一張扁平的正射投影，或是畫在幾何平面上的一張素描，可以把主題的臉面描繪出來。

1.1
利用幾何和規線，畫出一張臉的立面圖。

23

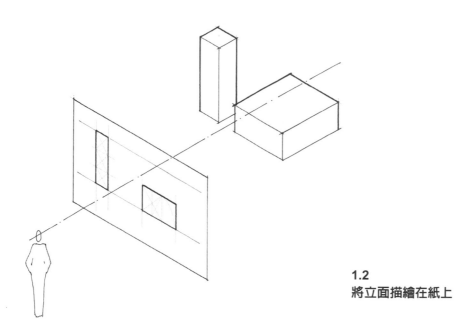

1.2
將立面描繪在紙上

　　建築立面（façade）標示出公領域和私領域之間的清楚分界。它介於外部的公共空間和內部的私人廳房之間。**建築物的立面有時會隨著時間流轉而發展成城市的象徵或地標。**例如，建築物的立面會投射出該棟建築物所代表的哲學（像是教堂代表了基督教），以及該社群的富裕程度。建築物的立面集合起來可界定出一塊公共空間（例如：街路、大道或城市廣場），為公共空間和城市提供美學性格。比方說，我們可以根據時尚摩天樓的立面，判斷它位於芝加哥或羅馬。

　　不過，「立面」不僅是用來界定空間的「面具」或「外皮」。它還包含錯綜複雜的設計元素和細節，可以將建築物的功能和屋主的經濟地位投射出來。建築物的立面上有兩大主要元素：

1. **開口**：立面上這些富有造型的空隙，可篩濾空氣和日光，標示入口通道，以及扮演內外邊界。
2. **建築和結構特徵**：這些特徵包括簷部、柱子、門、窗、構架、三角楣和遮陽裝置等。

　　前面提到的外部元素會改變建築物的輪廓和外貌。一棟建築物的量體、功能和涵構（context），也會影響立面的設計。建築物的量體會影響立面的形狀和大小，建築物的功能和涵構則會直接影響到立面的美學。想要理解建築功能對於立面的影響，只要比較一下學校和賭場的立面就能得知。通常，學校的正面會投射出開放、歡迎的氛圍。賭場的正面則是金光閃閃且沒開窗戶。少了窗戶，賭客就會失去時間推移的感覺，而沒日沒夜的通宵花錢。

歐洲建築立面的演進

　　中世紀始於西元五世紀西羅馬帝國崩解，一直延續到十五世紀。在這段時期，大多數的營造方法都是從嘗試錯誤中發展出來的。建築街廓展現異質性或紛然多樣的正面。每棟住宅都把獨特的美學外表投射在街廓。茅茸屋頂和隨意開設的窗口，是中世紀立面的招牌形象（圖1.3左）。石頭、木頭和磚塊是當時最普遍的建材。哥德式大教堂則是包含了石造拱頂、飛扶壁和精心製作的彩繪玻璃窗（圖1.3右）。

　　文藝復興始於十四世紀的義大利，差不多在十七世紀達到最高峰。文藝復興時期的建築師受到羅馬帝國的啟發，設計了許多宏偉建築和公共空間。他們將秩序感與一致性投射到建築物與城市之上。因為追求建築的秩序與和諧，於是出現建材標準化的情形，例如，石塊牆面、陶瓦屋頂和抹灰技術。文藝復興的建築元素包括：連拱廊、圓頂、筒形拱頂、寬屋簷、石窗側和隅石轉角。連拱廊為地面層的走道提供遮頂，做為公私領域的過渡空間。就城市的角度而言，連拱廊則是為連續的街廓提供具體有形的連接以及共同的屬性（圖1.4左）。

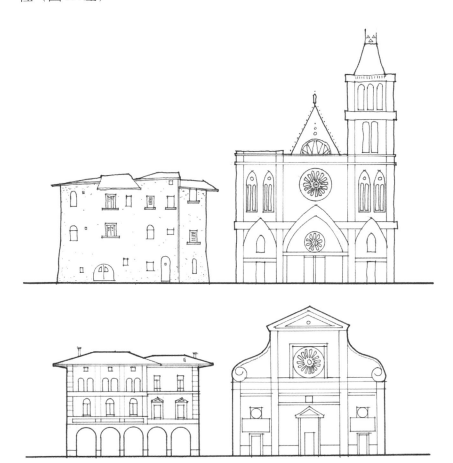

1.3
中世紀風格建築的立面

1.4
文藝復興風格建築的立面

文藝復興時期的宗教和住宅立面，是以對稱和純粹的幾何形狀（例如：正方形、長方形、三角形）為焦點。建築師在設計教堂的立面時，會將內部平面與外部立面的視覺關係表現出來。主要的方式有以下兩種：

1. 在立面上使用壁柱（pilaster）來反映內部的圓柱。
2. 將中殿（nave）與廊道（aisle）的不同高度表現在立面上。

將高度差反映在立面上會造成一個美學問題：中央高但兩邊矮。建築師必須找出有創意的方法來解決這種高度差。例如，他們會在立面兩邊的簷部（cornice）上加一個大渦旋或三角形，創造出凝聚和諧的構圖（圖1.4右）。在教堂立面上加覆一個三角形或曲線形的山牆，是很常見的作法。

文藝復興時期的宅邸建築（palazzo），投射出防禦性的尊貴外貌。這類住宅用粗琢石砌造，加上規律的小開口、轉角隅石、寬簷部，和位於立面正中央的高聳入口（圖1.5）。

巴洛克時期橫跨十七與十八世紀。這種風格從義大利開始，並在羅馬天主教會的鼓勵下，迅速擴散到西歐各地。巴洛克時期的建築師依然延續文藝復興的傳統，打造同質和諧的建築正面，但會用誇張繁複的裝飾和宗教主題為建築物增色。巴洛克的立面會用開口、陽台、雕刻和其他建築元素，展現出組織嚴謹的節奏韻律。一般會用連續的水平和垂直線條凸顯立面的接合關係。大多數的宅邸都有雙重斜坡的孟莎屋頂（mansard rooftop），加上老虎窗和煙囪（圖1.6左）。這時期，營造工業的重大突破包括：工業製造的玻璃、鑄鐵和鍛鐵，以及標準尺寸的磚塊和石塊。

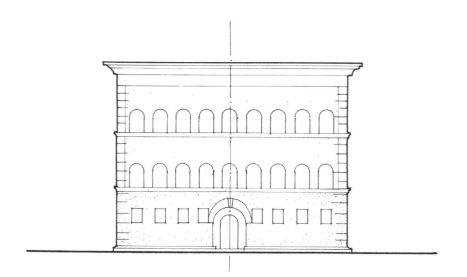

1.5
文藝復興風格建築的立面

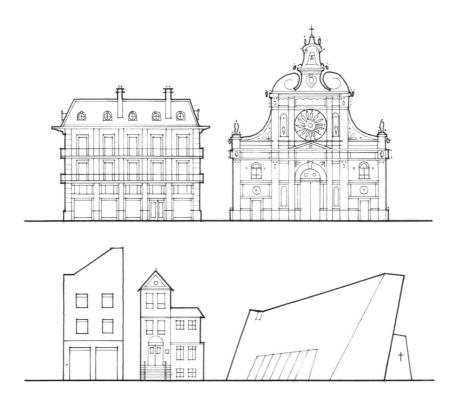

1.6
巴洛克風格建築的立面

1.7
現代風格建築的立面

　　巴洛克的宅邸立面展現出裝飾性的造型美學。巴洛克建築師也喜歡在宗教立面上，實驗各種形式、光線、陰影和戲劇效果（圖1.6右）。這類探索讓他們將一些新的建築元素收納進來，包括曲線形狀、深浮雕和奢華裝飾。這些技術把宮殿或教堂立面塑造成一件雕刻品。建築立面投射出建築師的願景，同時也彰顯了教會和貴族的財富與權勢。

　　今日，典型的現代建築並不會把周遭的都市環境考慮進去。現代建築的立面不再延續始於文藝復興並由巴洛克傳承下來的同質性系統（圖1.7）。住宅、商業和宗教建築，完全是反映藝術家或公司行號的願景與想望。在美國，有些地方政府會針對某些案例頒布必須遵守的美學法規。

設計原則

　　這一單元將教導讀者利用一套有系統的設計原則，也就是比例、幾何和規線，畫出最初階的立面素描。這套原則是從上古時代延續到今天，可以創造出秩序井然、美麗和諧的建築組構。對於建築繪圖（也就是立面圖、剖面圖和平面圖）也有助益。雖然這些設計原則看起來好像意思差不多，但每項原則各有不同的目的。此外，它們必須加總起來，才能發展成建築設計。

　　這一課將利用比例、幾何和規線，在紙上畫出精準的立面圖。我們會用分析性圖解檢視每項原則。這些圖解不僅能促進手眼協調，最重要的是，可以幫助我們透過觀察和批判性的思考，將立面拆解開來。任何大小、形狀或複雜度的主題，都可運用這些原則，重新在紙上建構出來。

比例

　　比率（ratio）蘊含了兩個相似的數字、元素或物件之間的數量關係。例如，一棟建築物立面的高和寬之間的物理關係，便有一種精準的比率，例如1：1、1：2和3：5（圖1.8）。樓平面圖就是描繪一棟建築物的長寬關係。

　　比例（proportion）則是描繪度量之間的視覺關係，以及「整體之於部分」、「部分與部分之間」，以及「部分之於整體」的物理關係（圖1.9）。例如，一個圓形完美內切於一個正方形的比例，或1：1比率——高等於寬。正方形的形狀界定出圓形的周界，如圖1.10。

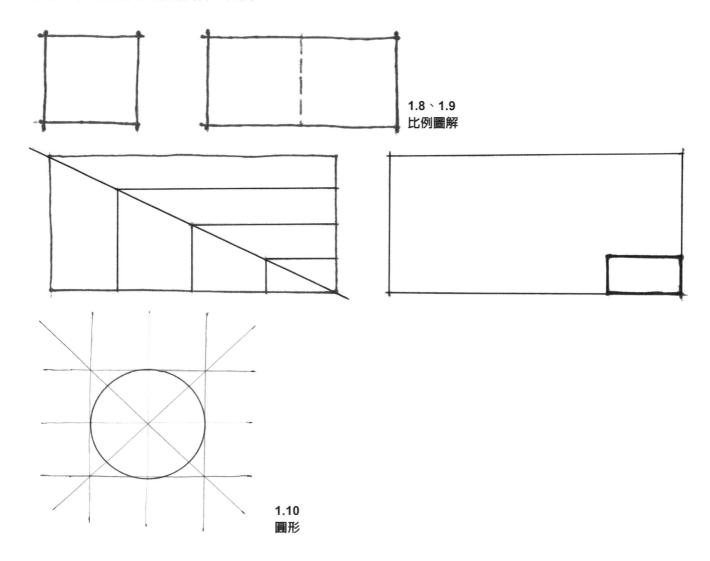

1.8、1.9
比例圖解

1.10
圓形

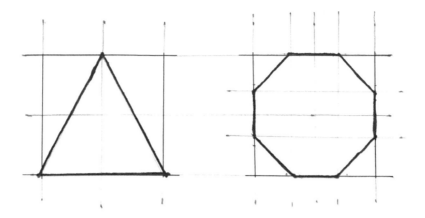

1.11
三角形和八角形

> 習作 1.1
>
> 　　畫四個正方形（1：1比率）。利用正方形的周界畫出以下的幾何形狀：圓形、三角形、六角形和八角形（類似圖 1.11）。

　　建築師利用比例投射出平衡與和諧的構圖。研究一棟建築物時，比例圖解可以揭露建築元素、結構元素及涵構元素之間的關係。

　　希臘幾何學家畢達哥拉斯證明，人體的比例反映了神的比例。這種神的比例（Divine Proportion）也稱為黃金比率（Golden Ratio）或黃金分割（Golden Section），指的是一種數學比例系統，早在上古時代就由希臘數學家把它奉為和諧與美的基礎。黃金分割的比率是 1：1.618（圖 1.12）。古典時代的希臘和羅馬建築師在作品中運用這個比率追求美與和諧，讓各項元素在建築物上均勻分布（圖 1.13）。在建築上應用黃金分割的終極目標，是要讓所有的建築與結構特色，在組構上達到平衡。

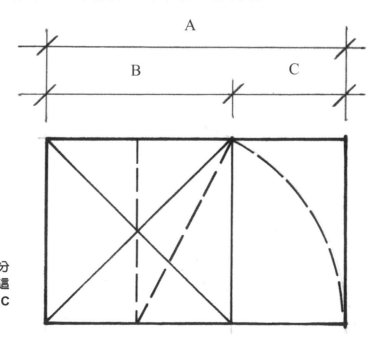

1.12
根據 1：1.618 比率所做的黃金分割。這張圖是用線條關係描繪這個比率，A 和 B 在比例上與 B 和 C 的比例相等（A：B ＝ B：C）。

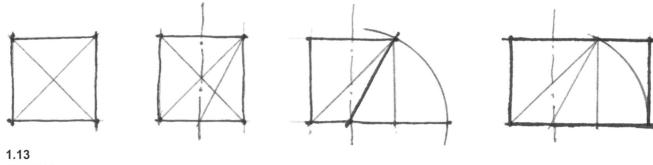

1.13
用四個簡單步驟畫出準確的黃金分割圖

　　義大利威欽察（Vicenza）的卡普拉別墅（Villa Capra），也就是俗稱的圓廳別墅（Villa Rotonda），是黃金分割應用在建築上的經典範例。卡普拉別墅是義大利文藝復興建築師帕拉底歐（Andrea Palladio）於1566年設計的，在建築元素與周遭環境當中，清楚表現出對稱的立場和平衡的關係。圖1.14和1.32（見P.38）分別研究了這個立面的比例、尺寸和元素。每張圖都是帕拉底歐應用黃金分割所作的研究。

習作1.2
　　畫出黃金分割。參考圖1.13所使用的四個步驟。

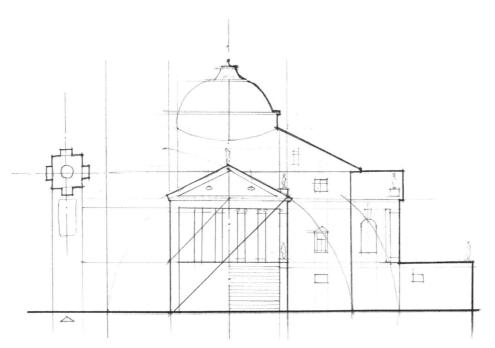

1.14
圓廳別墅，義大利威欽察

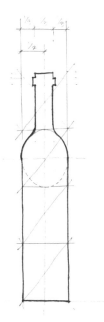

1.15
酒瓶的幾何研究

幾何

幾何是數學的一個分支，研究形狀和它們的比例。建築師運用幾何來組織空間和空間裡的元素。幾何圖解可以把立面或平面解構成基本的幾何形狀，例如：正方形、圓形、三角形、六角形和八角形（參見圖1.11）。

圖1.15、1.16和1.17分別檢視一支酒瓶和一座教堂的比例和形狀。圖1.15是酒瓶的比例。它的比率是四個垂直堆疊的正方形，或說4：1的高寬比率。用圓形畫出酒瓶的圓弧部分。把最上面的正方形分成三等分，抓出瓶頸的位置。用粗輪廓線完成素描，將酒瓶的剪影凸顯出來。

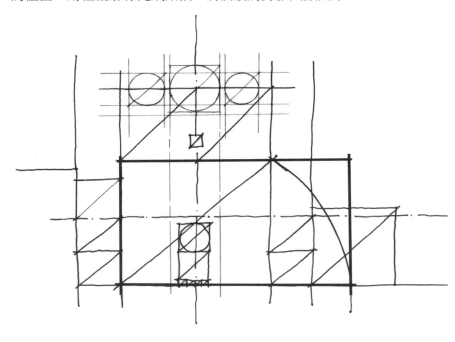

1.16
幾何研究

1.17
波多黎各老聖胡安市的聖約瑟教堂，於1532年到1734年間由道明會（Dominican）修士興建，代表十六世紀西班牙哥德式建築風格。

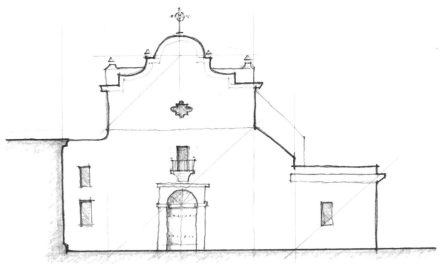

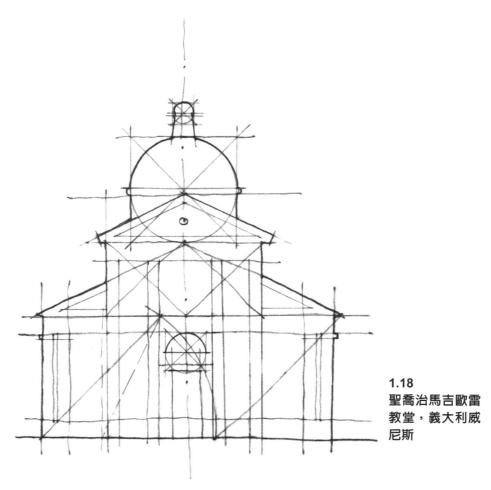

1.18
聖喬治馬吉歐雷
教堂，義大利威
尼斯

圖1.16是對波多黎各老聖胡安市（Old San Juan）聖約瑟教堂（San José church）所做的分析描繪，檢視該座教堂的形狀、建築元素（例如：窗戶、簷部和門）之間的關係，以及各元素在立面上的擺放位置。圖1.17是用適當線寬畫出來的素描成品。

幾何圖解的範圍，包括主題的主要和次要幾何形狀以及輪廓。用粗線畫出主要幾何形狀，用細線畫出次要幾何形狀（參見圖1.16）。更深入的內容，請參考本課「線型和線寬」單元（P.36）。

圖1.18是對威尼斯聖喬治馬吉歐雷教堂所做的幾何分析。這座十六世紀的本篤會教堂（Benedictine church）是由帕拉底歐設計，以複雜老練的手法展現幾何形狀的交互作用和重疊。

習作1.3

畫一個簡單物件，例如茶壺或花瓶。計算它的高寬比率，並利用幾何學畫出物件的形狀。可參考酒瓶圖的畫法（圖1.15）。限時：15分鐘。

1.19

〈格爾尼卡〉描繪1937年4月西班牙格爾尼卡區的巴斯克小村受到德國和義大利的軍機轟炸

這張畫已經成為反戰象徵，提醒我們戰爭帶來的痛苦。

規線

　　規線（regulating line / guidelines）可協助素描的最初構圖。規線可在紙上形成一個線條框架，把物件或建築物勾勒出來。規線也可用來校驗空間關係，讓建築物與其元素對齊（圖1.1，見P.23）。在比較大型的複雜構圖裡，也可以用規線來調整和配置個別圖像，讓整體構圖具有凝聚性。

　　圖1.19是檢視畢卡索著名的立體派畫作〈格爾尼卡〉（Guernica, 1937），目前收藏在西班牙馬德里的索菲亞王后國立美術館（Reina Sofia National Art Museum）。這張素描利用規線來連結和對齊畫作裡的主要角色。

　　圖1.20、1.21和1.22則是利用規線來研究運動。規線可幫助我們創造出這樣的動態素描。

　　圖1.23是西班牙塞哥維亞（Segovia）的阿卡莎古堡（Alcazar）一扇哥德式窗戶的立面研究。從比例研究中可看出1：15的比率。規線記錄了窗戶的比例和幾何。素描完稿是用適當的線寬畫成，窗戶旁邊還畫了一個人充當比例尺。

習作1.4

　　把素描本裡的一整頁畫滿垂直線條，間距1.27公分。從頁面左邊一路畫到右邊。用HB鉛筆畫。限時：5分鐘。

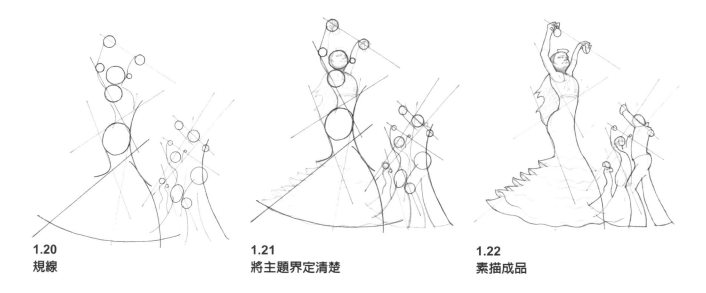

1.20
規線

1.21
將主題界定清楚

1.22
素描成品

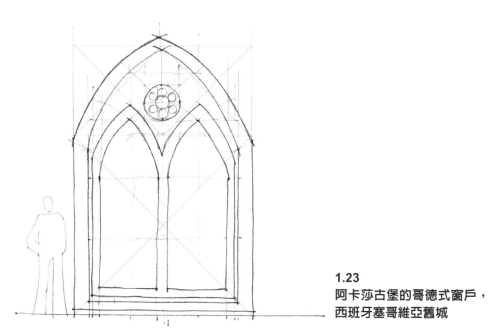

1.23
阿卡莎古堡的哥德式窗戶，
西班牙塞哥維亞舊城

習作 1.5

　　把素描本裡的一整頁畫滿水平線條，間距 1.27 公分。從頁面上方一路畫到下方。用 HB 鉛筆畫。限時：5 分鐘。

應用

　　挑選一個簡單的主題開始做立面分析，主題要有清楚的形式、輪廓和建築特色（例如：陽台、框架、簷部和開口）。這一單元的延伸研究是：義大利佛羅倫斯著名的巴齊禮拜堂（Pazzi Chapel）的立面（圖 1.24、1.25、1.26、1.27）。

1.24
巴齊禮拜堂的比例，義大利佛羅倫斯

1:1.5

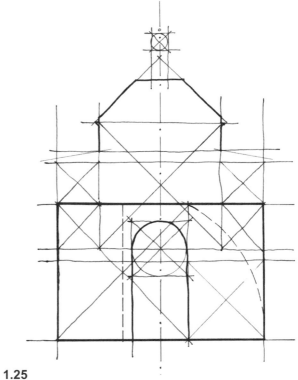

1.25
巴齊禮拜堂的幾何分析，義大利佛羅倫斯

1.26
巴齊禮拜堂的規線，義大利佛羅倫斯

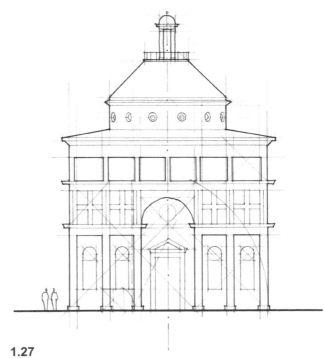

1.27
巴齊禮拜堂的素描成品，義大利佛羅倫斯

習作1.6

　　利用本課討論過的設計原則（比例、幾何、規線）畫出一張扶手椅、長椅或凳子的正面圖。記得要計算比例，然後畫出該物件的幾何形狀。利用規線構圖。用粗線描出物件的輪廓。完稿上要畫一個人坐在椅子上或站在椅子旁邊。限時：20分鐘。

習作1.7

　　畫出一棟重要建築物立面的比例和幾何圖解，例如：社區中心、學校、博物館或圖書館。把兩張圖解並排畫在素描本上。限時：每張圖解10分鐘。

線型和線寬

　　在繪圖裡會利用不同的線寬，將元素和物件之間的對比與層次表現出來。

　　規線、地面線、輪廓線和表面線，是繪製立面圖的主要線型。這一單元會說明每種線型的角色和線寬（表1.1）。立面圖至少應該包含三種線寬，從深到淺。調整手勁可讓線寬的頻譜更廣。

　　應用線寬有兩個基本目的：

1. 以視覺方式呈現對比。
2. 為不同元素排出先後順序。

　　例如，描繪表面元素時，應避免和地面線採用相同的線寬，否則會呈現不出視覺深度。

表1.1：線型

線型	應用	線寬	
		鉛筆（鉛）	墨水（公釐）
規線	為素描構圖。規線和幾何線通常都是繪圖裡最細的線條。	H, F, HB	0.05, 0.1
地面線	切過地面或街面的線條；在立面圖裡永遠是最粗的線條。	5B, 6B	0.8, 1.0
輪廓線	將物件或建築物的輪廓和整個量體凸顯出來。連續不斷的實線。	2B, 3B	0.5, 0.7
表面線	描繪建築、結構和裝飾元素，以及立面表面上的物件（例如：窗戶、門、柱子和梁）。		
	鄰近的元素和物件。	B	0.5
	遙遠的元素和物件。	F, HB	0.1, 0.3

經驗法則：靠近觀看者的元素和物件，要比遠離的元素和物件畫得粗一點；距離觀看者越遠的元素，要用越細的線條畫。

步驟分解示範

以下將一步步示範如何畫出建築物的立面素描。示範的主題是：義大利威欽察的歷史建築圓廳別墅。動手畫之前，請先把鉛筆削好。

步驟1：設定中央線

在頁面下方用一條清楚的水平粗線畫出地面線（圖1.28）。在頁面的中間位置畫一條與地面線垂直的細線（參考立面圖繪製訣竅1，P.42）。這條中央線標出立面的正中央，讓繪圖有了中心，有助於將所有表面元素配置在適切的位置上。

步驟2：計算比例

用鉛筆當作量尺，計算整體立面的高寬比率（參考附錄訣竅12，P.317）。從立面往後退六到九公尺，比較容易測量（圖1.29）。在圓廳別墅這個案例裡，比例系統是遵照4：1的寬高比，或四個正方形。

步驟3：用規線構圖

利用規線和幾何，解剖立面上的主要元素。圖1.30是對圓廳別墅和它的建築元素所做的幾何研究。在立面圖上，用圓形的弧段畫出圓頂的形狀。

步驟4：畫細部

畫出立面上所有的建築、結構和裝飾元素，例如：窗戶、門、陽台、樓梯、雕像或特殊裝飾（參見圖1.31）。

1.28
繪製立面圖‧步驟1

1.29
繪製立面圖‧步驟2

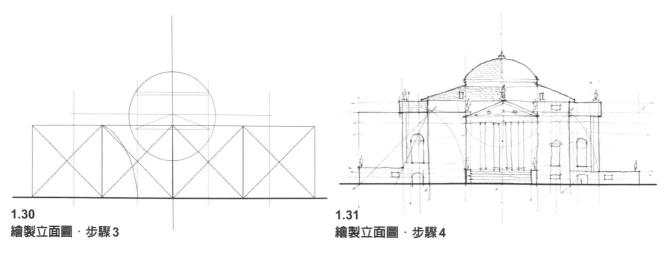

1.30
繪製立面圖‧步驟3

1.31
繪製立面圖‧步驟4

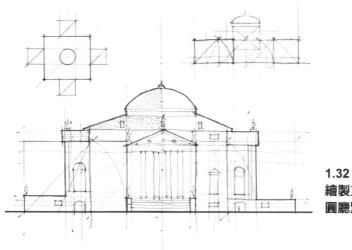

1.32
繪製立面圖‧步驟5
圓廳別墅，義大利威欽察

步驟5：完成素描

　　利用不同線寬畫出成品。用最細的線條描繪表面元素，例如：窗戶、門和裝飾。用粗的線條強調地面線，用中等線條描繪輪廓線。

　　選項：可以畫一些圖解來凸顯你的發現或從不同的觀點捕捉建築物。在圖1.32裡，平面圖解（左上圖）強調建築物的對稱性，立面圖解（右上圖）則是描繪立面的整體幾何。這些圖解可為圓廳別墅提供新的資訊。關於平面圖解，請參考第三課。

> 習作1.8
> 　　應用設計原則畫出一棟宗教建築（例如：教堂、猶太會堂或清真寺）的立面。運用合適的線寬。找出一棟宗教建築，可以是自家附近或在旅行中看到的，要有簡單的幾何形式，以及清楚的建築和結構元素（例如：三角楣、框架、開口）。站在距離立面六到九公尺處。限時：30分鐘。

範例

　　根據本課討論的原則和方法所做的立面研究。圖1.33到1.35是作者繪製的。圖1.36到1.39是作者的學生繪製的。一張立面圖需花費的繪製時間大約30到50分鐘。

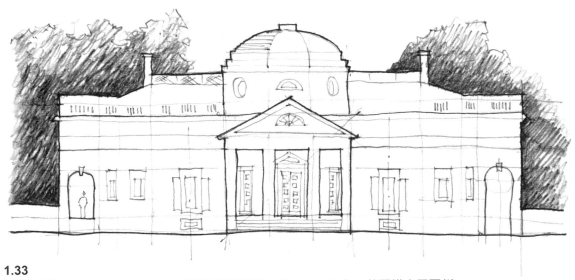

1.33
夏洛特維爾（Charlottesville）的蒙蒂塞羅莊園（Monticello），美國維吉尼亞州

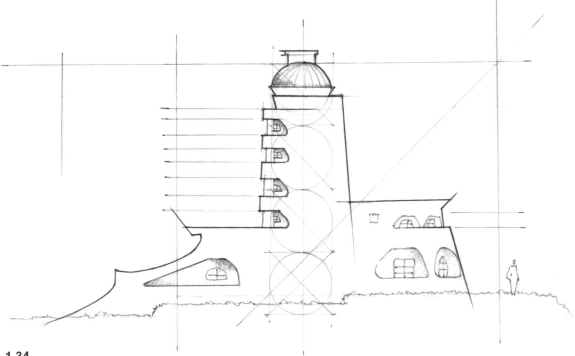

1.34
愛因斯坦塔（Einstein Tower），德國波茨坦

1.35
威尼斯建築大學（IUAV School of Architecture），義大利威尼斯

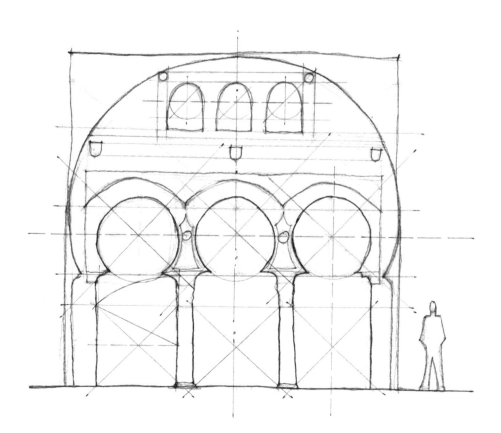

1.36
阿卡莎古堡，西班牙塞維亞

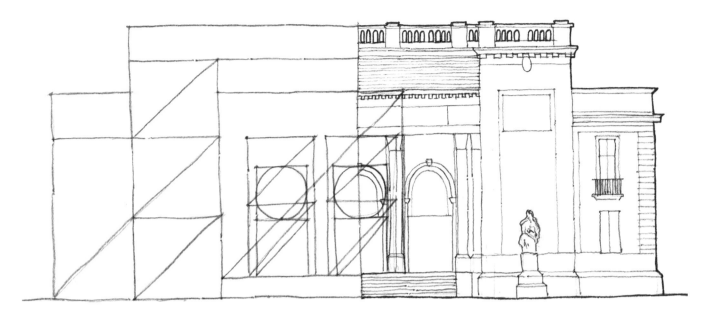

1.37
美洲國家組織（**Organization of American States**），美國華盛頓特區

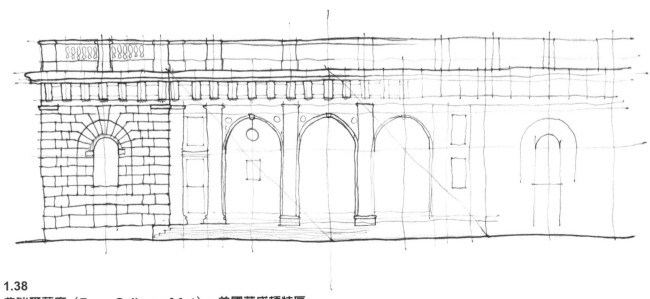

1.38
弗瑞爾藝廊（**Freer Gallery of Art**），美國華盛頓特區

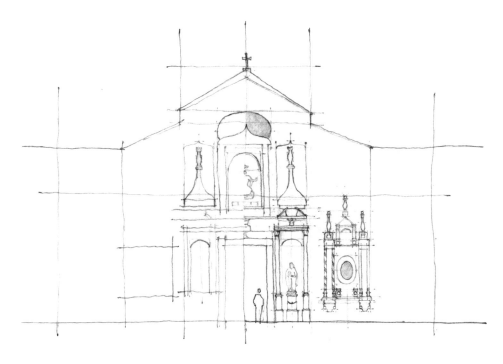

1.39
波夫萊特皇家修道院（Royal Abbey of Santa Maria de Poblet），西班牙

立面圖繪製訣竅

訣竅1：把圖畫在中間

把立面圖畫在頁面中間。不要從頁面的邊緣或角落開始畫，以免超出空間，無法畫完。正確的作法是，一開始就在頁面的正中央畫一條與地面線成九十度角的直線。用這條中央線代表立面的正中央，確保有足夠的空間可以完成素描。

訣竅2：計算間距

計算出建築物立面上所有表面元素的間距。利用規線定出間距，對齊建築的元素和開口。

訣竅3：秀出涵構

一般而言，一棟建築物若不是和其他建築物相連，就是會以街巷隔開。在素描裡，要將建築物的立面圖和周遭涵構的關係記錄下來。

其他的繪圖訣竅和技巧，請參考本書最後的「附錄」。

Lesson 2　剖面圖

目標

　　第二課要教導讀者如何將剖面圖視覺化並將之素描出來。剖面圖是描繪一個主題的垂直切片，畫出建築環境的內部運作和空間特色。這一課會把第一課解釋過的設計原則（也就是比例、幾何和規線）擴大討論，應用它們畫出剖面圖。

　　這一課的應用部分會說明哪種線條適合用來描畫剖面圖。這一課會說明三種類型的剖面圖：**建築物剖面圖、開放空間剖面圖和立面－剖面圖**。這三種剖面圖各有特色，可將形式與空間視覺化並記錄下來。我們會用範例、習作、訣竅和步驟說明，一一檢視每種剖面圖。請在素描本上完成所有習作。

　　上完第二課後，讀者應該能夠用剖面圖來描述建築環境，並知道用正確的線寬畫出比例準確的剖面圖。

說明：什麼是剖面圖？

　　剖面圖（section）是一種正射投影，或是畫在幾何平面上的一張素描，可以把物件、建築物或基地的垂直切割表現出來。**剖面圖描繪物件的高度和寬度，或是高度和長度**。平面圖則是秀出物件的寬度和長度。（第三課會檢視樓平面圖和基地平面圖。）剖面圖記錄空間的高度、顯現在剖面（cut plane）上的材料厚度，以及描繪主題的內部情景。此外，剖面圖也會展示出建築物的內部運作，以及圍牆或外皮的可滲透性。

　　剖面指的是界定剖面切割的垂直層，可以將牆體、樓板和樓層的厚度展示出來（圖2.1）。這個剖面可描繪出外部和內部領域、水平和垂直空間之間的物理關係。

　　長寬不同的物件有兩種常見的剖法：橫剖和縱剖。橫剖面（cross section）指的是切穿主題比較短的那一邊的垂直切片。切穿比較長的那一邊，則是縱剖面（long section）。

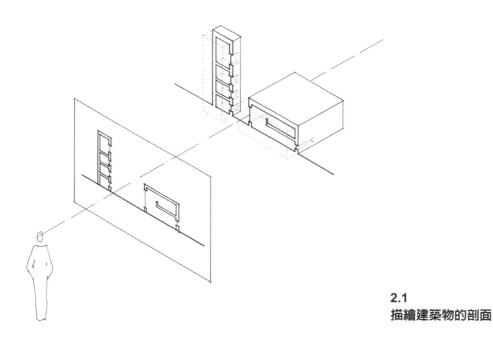

2.1
描繪建築物的剖面

　　圖2.2和2.3是義大利羅馬萬神殿（Pantheon，西元126年）的兩種剖面圖，可看出兩者的差異。縱剖面圖（圖2.2）切穿「門廊—界檻—圓形大廳」這條空間序列，展現出從俗世逐漸走向聖界。橫剖面圖（圖2.3）則是聚焦在圓形大廳的寬度和外牆的厚度上。儘管如此，這兩張剖面圖都呈現出圓頂的宏偉、圓形開口（oculus）的位置和寬度，以及利用球體設計一個高寬相等的圓形大廳。

設計原則

　　這一單元將教導讀者利用一套有系統的設計原則，也就是比例、幾何和規線，畫出最初階的剖面素描。我們在第一課說過，以有系統的方式將這些原則結合起來，可以在建築繪圖上精準畫出任何物件、空間或建築物。運用這些原則可以將任何大小、形狀或複雜度的主題，重新在紙上建構出來。在這一單元裡，我們的延伸分析主題是：義大利威尼斯重新整修過的海關大廈美術館（Punta della Dogana museum，圖2.4）。

比例

　　比例系統的目的是要提供一種秩序感，藉此創造出和諧的構圖，並為「整體之於部分」、「部分與部分之間」，以及「部分之於整體」建立一種平衡的視覺關係。

　　圖2.5呈現出海關大廈美術館的比例系統。這棟建築物的外部比例是遵循2：1的寬高比率。安藤忠雄進一步把2：1的比率從外部帶到新的內部空間。

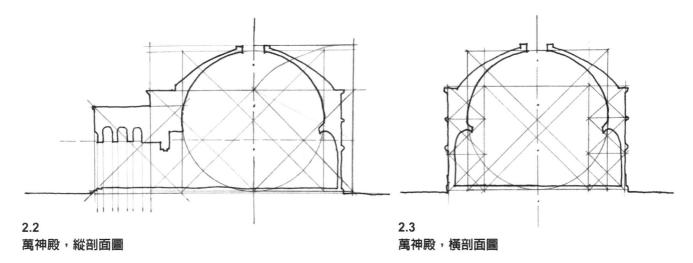

2.2
萬神殿，縱剖面圖

2.3
萬神殿，橫剖面圖

羅馬人把萬神殿設計成一座神廟，用來供奉上古羅馬的所有神明。神殿的直徑43.3公尺，高寬相等，圓頂中央有一個圓形開口。在結構上，這個藻井圓頂減輕了屋頂的重量。

2.4
海關大廈（Punta della Dogana）
義大利建築師伯諾尼（Giuseppe Benoni）在十七世紀興建了這座海關大廈，用來徵收船運的關稅。目前，這棟建築改建為當代藝術中心，陳列皮諾基金會（François Pinault Foundation）的私人藝術收藏。2009年，知名日本建築師安藤忠雄負責藝術中心的重建工作。重建的設計尊重舊有結構並予以強調，在新舊材料之間創造出和諧的對話。

2.5
海關大廈的比例圖解

2.6
海關大廈的幾何圖解

幾何

　　幾何包含形狀的研究，研究形狀的屬性和關係，以及物件和元素在空間裡的排列配置。基本的幾何形狀包括：圓形、正方形、三角形和長方形。建築師會利用幾何投射空間秩序，並組織建築元素。

　　幾何圖解可幫助我們將三維物件轉譯成二維繪圖。我們在第一課講過，幾何圖解包括主題的主要和次要幾何形狀與輪廓。用粗線畫出主要幾何形狀，用細線畫出次要幾何形狀。

　　海關大廈的幾何圖解是以比例圖解爲基礎，對建築物進行延伸分析。這張幾何圖解呈現出空間分配的細部，以及新的內部元素在原始結構裡的組配（圖2.6）。圖2.7和2.8檢視羅馬萬神殿的幾何系統。

2.7
萬神殿的幾何圖解，縱剖面

2.8
萬神殿的幾何圖解，橫剖面

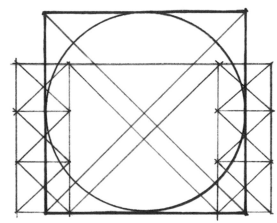

2.9
海關大廈的規線圖解

規線

　　可協助素描的最初構圖。規線可在紙上形成一個線條框架，把物件或建築物勾勒出來。規線也可以用來校驗空間關係，調整建築物與元素的位置。

　　圖2.9說明如何用規線勾勒出海關大廈的結構元素，將舊結構與新內部並陳的設計凸顯出來。

應用

　　想要素描剖面，必須觀察和理解空間，並將剖面界定出來。剖面通常會包含牆、樓板、天花板和一些固定的物件。也可能包含動線元素，例如：樓梯、斜坡道、電梯、手扶梯，以及家具和雕刻品之類的可移動物件。因此，剖面圖是強調垂直和水平的空間關係，以及剖面元素和整體之間的連結。

　　為了說明最後兩點，本節將以巴黎歌劇院（Palais Garnier）的大廳做為檢視範例。圖2.10是大廳的整體比例。這張圖解在頁面上確立了空間參數。圖2.11和2.12分別是規線和幾何圖解，描繪出垂直和水平元素的空間關係，把垂直圖案和結構韻律揭露出來，並記錄了樓層高度。

　　最後的成品（圖2.13）結合了三種圖解，將所有的建築和結構元素共同運作的方式，清楚呈現出來，描畫出這個宏偉的劇場大廳。多層樓的大廳暗示出，在這個劇場式的空間裡，參觀者感覺自己既是舞台上的演員，也是觀眾。在這張素描裡畫入一名人物，不僅能為繪圖加上比例尺，還可凸顯出這個空間的堂皇感和戲劇性。最後，樓梯間以有機形式從地面層延伸到二樓，創造出一種戲劇性的流動感。

2.10
巴黎歌劇院的比例圖解

2.11
巴黎歌劇院的規線圖解

2.12
巴黎歌劇院的幾何圖解

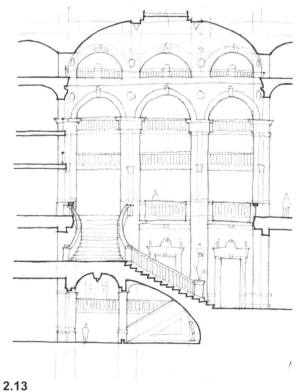

2.13
巴黎歌劇院剖面圖成品

表2.1：線型

線型	應用	線寬	
		鉛筆 （鉛）	墨水 （公釐）
規線	為素描構圖。規線和幾何線通常都是繪圖裡最細的線條。	H, F, HB	0.05, 0.1
剖面線	描繪貫穿物件或建築物的剖面；永遠是樓平面圖裡最粗的線條。	5B, 6B	0.8, 1.0
表面線	描繪剖面以外的元素和物件，例如：家具、裝修後的樓板材料和窗台。		
	鄰近的元素和物件。	B	0.5
	遙遠的元素和物件。	F, HB	0.1, 0.3

線型和線寬

　　規線、剖面線和表面線是繪製剖面圖的三種主要線型。這一單元將解釋每種線型的角色和線寬（表2.1）。剖面圖至少應包含三種線寬，從粗到細。調整手勁可以讓線寬的頻譜更廣。

　　應用線寬的兩大基本目的：

1.以視覺方式呈現對比。
2.為不同元素排出層級關係。

　　例如，描繪背景元素時應避免和剖面元素使用同樣的線寬，否則將造成閱讀混淆，呈現不出視覺深度。

　　經驗法則：靠近觀看者的元素和物件，要比遠離的元素和物件畫得深一點；距離剖面越遠的元素，要用越細的線條畫。圖2.14是用正確線條畫出的剖面圖。

　　有一點很重要，就是絕對不要把柱子切穿，以免讀者把柱子解讀成牆面。要把剖面擺在柱與柱之間（圖2.15）。

　　以下習作將訓練讀者畫出剖面圖，練習精準的比例，並運用適當的線寬。動手畫之前，先想想剖面：你要從哪裡切割？又要切割什麼？

習作2.1

　　應用本課的素描原則畫出你家廚房的橫剖面圖。用最粗的線條畫剖面線——複習本課的「線型」單元。沿著廚房的檯面、櫃子、樓板和天花板切割。畫出剖面後方的物件。在空間中畫一個人物剪影，當作比例尺。這麼做，可以讓觀看者比較人體和空間之間的關係，幫助理解。限時：45分鐘。

2.14
科克倫藝廊（**The Corcoran Gallery of Art**），美國華盛頓特區

2.15
把剖面擺在柱與柱之間

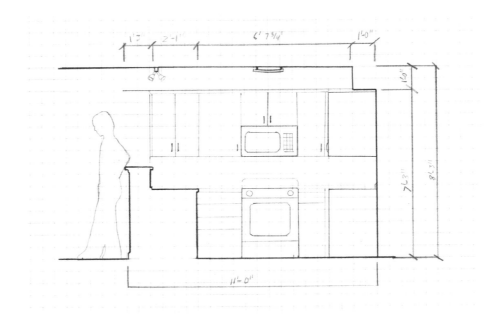

2.16
廚房的橫剖面

習作2.2
　　畫出一道樓梯的縱剖面。這張素描的目的是要把樓梯安設在空間裡的方式呈現出來。挑選一道只連接兩個樓層的樓梯。一開始先記錄不同的高度。接著計算樓梯的豎板和踏板。應用適當的線寬。在樓梯上畫一個人物剪影當作比例尺。限時：45分鐘。

步驟分解示範：建築物剖面圖

　　以下將一步步示範如何畫出建築物的剖面素描。示範的主題是：義大利維洛納（Verona）的歷史建築舊城堡博物館（Castelvecchio Museum）。動手畫之前，請先把鉛筆削好。

步驟1：計算比例

　　用鉛筆當作量尺，計算空間的整體高寬比率（參考附錄訣竅12，見P.317）。在舊城堡博物館這個案例裡，兩個並排的正方形或一個2：1的長方形，界定了內部的空間形狀（圖2.17）。

步驟2：用規線構圖

　　建立一個線條框格，記錄樓板、牆壁、天花板的細部變化，還有主要開口（圖2.18）。

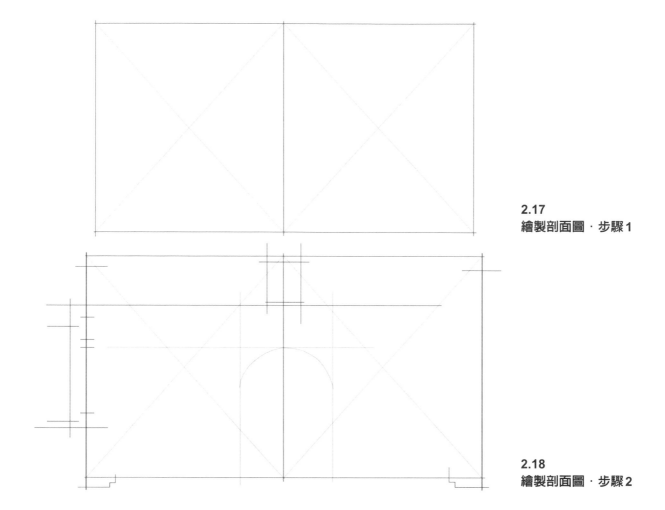

2.17
繪製剖面圖・步驟1

2.18
繪製剖面圖・步驟2

步驟3：畫細部

　　畫出所有可以強化空間機能和意義的內部元素和構件（圖2.19）。在素描中記錄這些元素的位置，測量它們之間的距離。記錄外牆的厚度；這一點可能不是一眼就能看出來。想要計算牆的厚度，必須收集內部和外部的資訊，或是觀察入口和窗口的厚度。

步驟4：應用線寬

　　用粗線強調剖面；包括所有的標高和高度變化（圖2.20）。用最細的線條描繪剖面後方或背景裡的開口和元素。更多訊息請參考「線型」單元。

步驟5：完成素描

　　在素描裡加入人物和細部，例如：雕刻、家具和窗戶。完成的素描（圖2.21）裡畫了〈基督釘十字架〉雕刻的大幅圖像。這個影像除了增加尺度外，也提供了相關的展覽資訊。畫一個人當作比例尺：人物有助於比較空間的大小、關係，以及空間與人體的比率，有利於了解空間的整體脈絡。

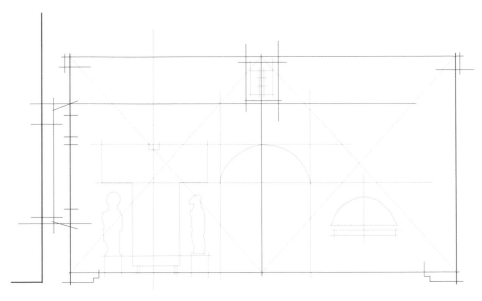

2.19
繪製剖面圖·步驟3

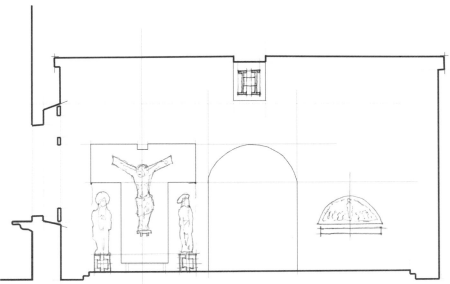

2.20
繪製剖面圖·步驟4

習作2.3

　　畫出你的住宅或公寓的橫剖面圖。應用適當的線寬。必須把剖面之後一定距離裡的物件或表面包含進去（例如：家具、門和窗）。在剖面圖裡，畫一個人當作比例尺。限時：90分鐘。參考這堂課的範例和步驟分解示範。更多訊息可查閱本課最後的「剖面圖繪製訣竅」（P.70）。

習作2.4

　　畫一棟宗教建築（例如：教堂、猶太會堂或清眞寺）的橫剖面圖。測量空間的比例和幾何，並應用適當的線寬。要畫出明確界定的中殿和廊道，或是宏偉的祈禱空間，自家社區或旅途中看到的宗教建築皆可。在素描中加入人物當作比例尺。限時：2小時。

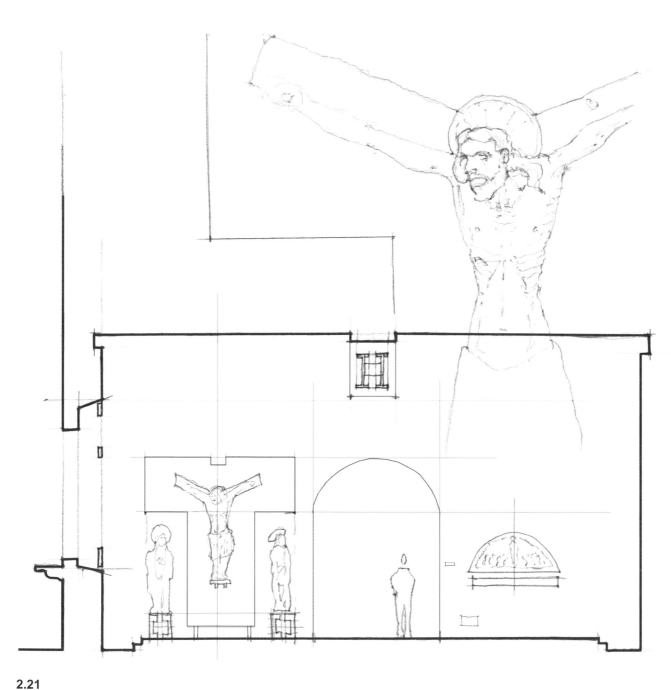

2.21
繪製剖面圖・步驟5
這棟建築由維洛納領主史卡拉家族的坎格拉德二世（Cangrande II della Scala）建於西元十四世紀，原本是做為軍事堡壘。西元1958年到1975年間，由義大利知名建築師卡羅・史卡帕修復，把這座中世紀城堡改建成現代博物館。他在中世紀的外部和新的內部之間，創造出彼此尊重又充滿戲劇性的對話。

範例：建築物剖面圖

　　根據本課討論的原則和方法繪製的建築物剖面圖。圖2.22到2.25是作者繪製的。圖2.26到2.27是作者的學生繪製的。一張建築物剖面圖需花費的繪製時間大約30到50分鐘，建築物的複雜度、空間特性和內部元素的多寡，會影響作畫的時間。

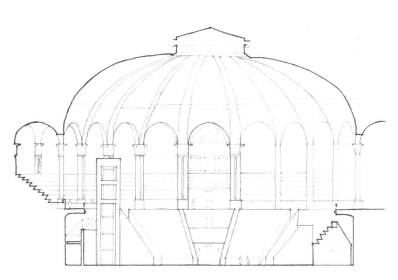

2.22
國家藝術博物館（National Palace），西班牙巴塞隆納

2.23
奎里尼基金會（The Querini Stampalia Foundation），義大利威尼斯

2.24
奧林匹克劇院（The Teatro Olimpico），義大利威欽察

2.25
國會大廈（Reichstag Building），德國柏林

步驟分解示範：開放空間剖面圖

　　建築物剖面圖是檢視密閉圈圍的空間，開放空間剖面圖則是把分析焦點放在留白的虛體（void）上。周遭的結構扮演圍牆的角色，將這些虛體或公共空間（例如街道或城鎮廣場）界定出來。城鎮的廣場、市集、大道、庭院和主街，都是素描公共空間的好主題。

　　以下將一步步示範如何畫出公共開放空間的剖面圖。示範的主題是：義大利威尼斯一條中世紀的運河街道。動手畫之前，請先把鉛筆削好。

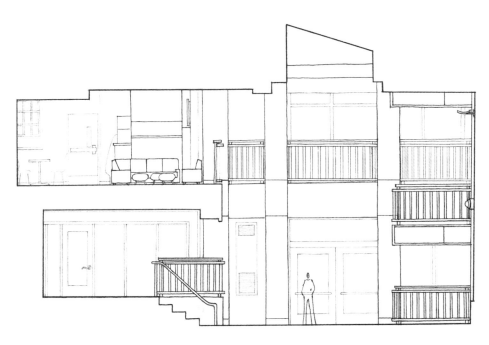

2.26
艾米斯館（Ames Hall），美
國喬治·華盛頓大學

2.27
地方咖啡館，美國維吉尼亞
州艾靈頓（Arlington）

步驟1：計算比例

　　推斷公共空間（虛體）的形狀、幾何和比例。計算虛體的寬高比例（參
考附錄訣竅12，見P.317）。在我們示範的案例裡（圖2.28），虛體的形狀是
正方形（1：1比率）。

步驟2：記錄不同高度

　　畫出周遭建築物和結構物的高度（圖2.29）。

步驟3：用規線構圖

　　建立一個線條框格，將門窗之類的開口位置記錄下來並定位。這些規
線可以在素描裡產生分層效果。在圖2.30裡，一開始先用規線畫出周遭建築
物、橋梁、運河和街道的形狀。規線也有助於將開口（例如門窗）定位。

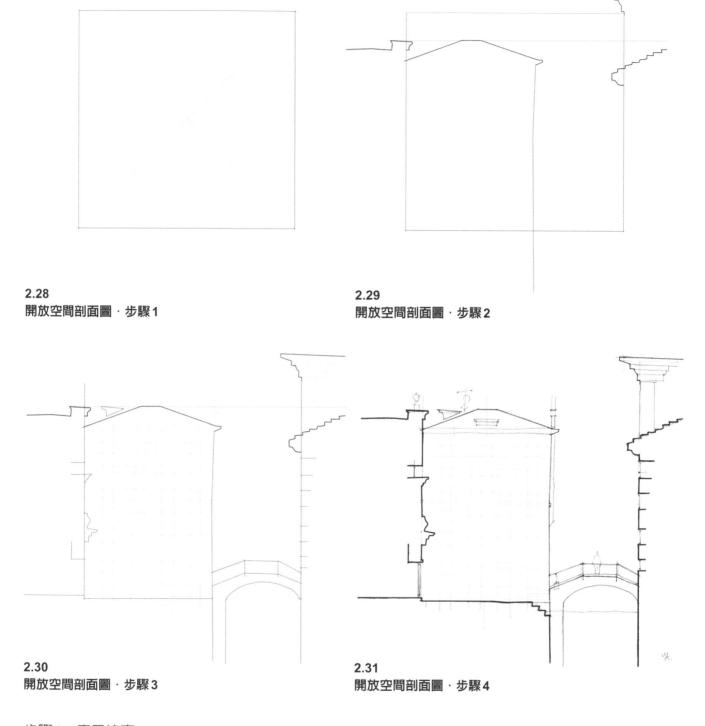

2.28
開放空間剖面圖‧步驟1

2.29
開放空間剖面圖‧步驟2

2.30
開放空間剖面圖‧步驟3

2.31
開放空間剖面圖‧步驟4

步驟4：應用線寬

　　用粗實線將剖面強調出來；包括所有標高和高度變化。用最細的線條畫建築物、開口，以及剖面後方或背景處的元素。在我們的示範裡，剖面元素包括周圍的建築物、街道、運河，以及連接運河和街道的階梯。

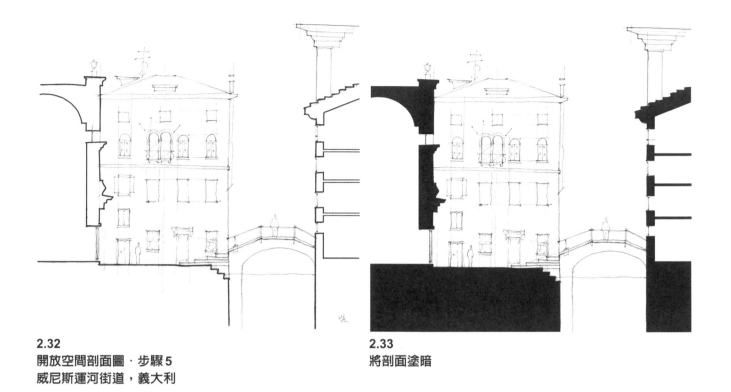

2.32
開放空間剖面圖．步驟5
威尼斯運河街道，義大利

2.33
將剖面塗暗

步驟5：完成素描

　　加入細節和人物。利用比較細的線條畫出表面元素，例如門窗和裝飾元素（圖2.32）。進一步的訊息請參考「線型」單元。

　　把剖面塗黑強調出來。請參考第六課的明暗技法。

習作2.5

　　畫出人群聚集的開放空間的橫剖面，例如：繁忙的街道、市鎮廣場、庭院、市集或林蔭大道。找一個帶有隱約的級差變化和混合動線的基地（例如：街道、人行道、鐵路或自行車道）。接著，測量開放空間的比例和幾何（參考附錄訣竅12，見P.317）。應用適當的線寬。在完成圖裡畫一些人物、樹木和交通工具：這些圖案可以把尺寸和機能凸顯出來。限時：60分鐘（外加20分鐘在基地行走觀察）。

範例：開放空間剖面圖

　　根據本課討論的原則和方法，所繪製的開放空間剖面圖。圖2.34到2.39是作者繪製的，圖2.40到2.43是作者的學生繪製的。一張開放空間剖面圖需花費的繪製時間大約30到50分鐘，公共空間的複雜度、物理特性和元素的多寡，會影響作畫的時間。

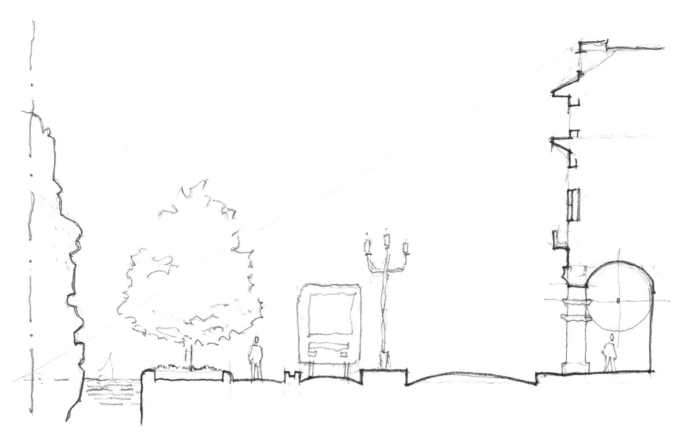

2.34
法規廣場（**Piazza Statuto**），義大利杜林

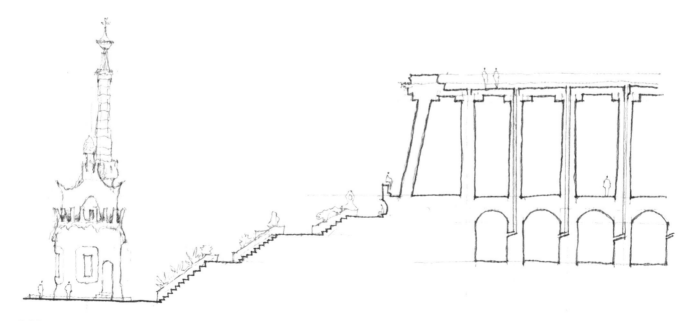

2.35
奎爾公園（**Park Güell**），西班牙巴塞隆納

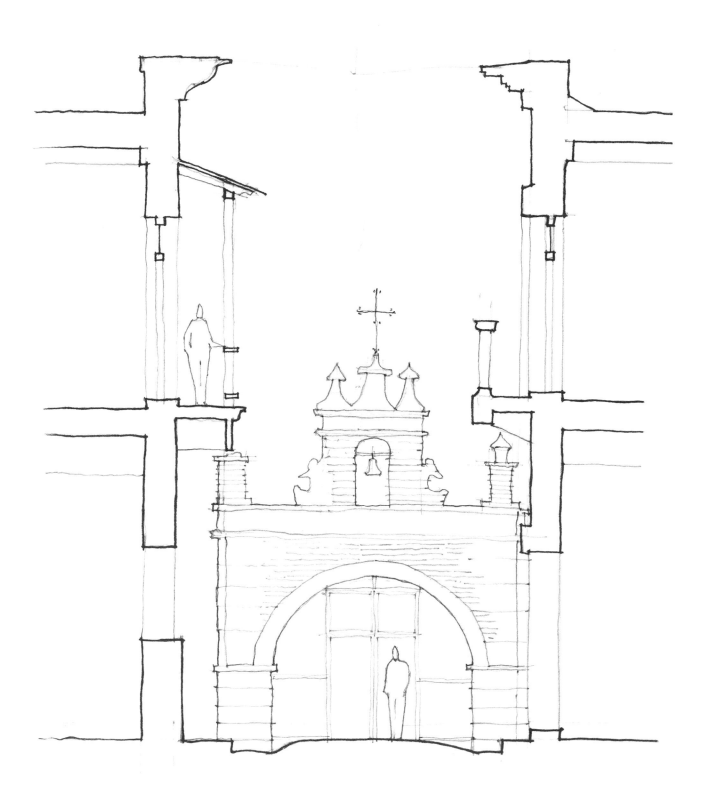

2.36
基督禮拜堂（Capilla del Cristo），波多黎各老聖胡安

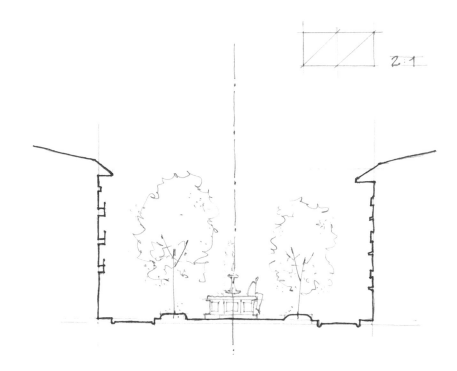

2.37
聖靈廣場（Piazza Santo Spirito），義大利佛羅倫斯

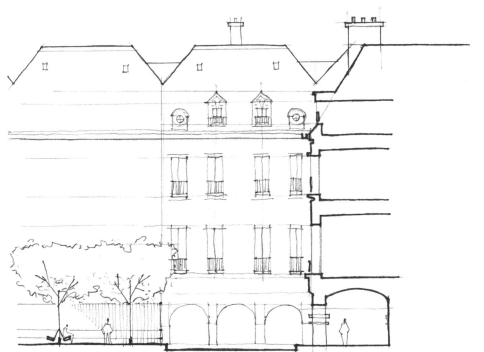

2.38
孚日廣場（Place des Vosges），法國巴黎

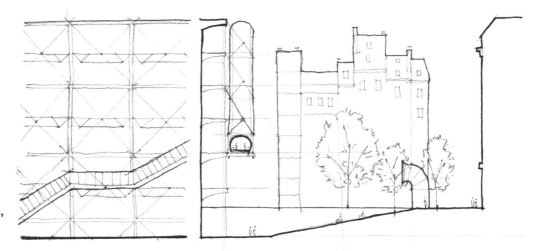

2.39
龐畢度中心（Centre
Georges Pompidou），
法國巴黎

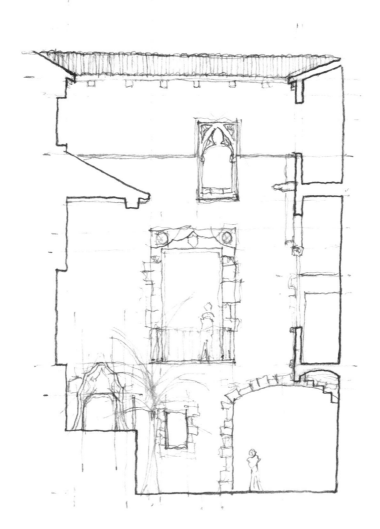

2.40
畢卡索美術館（Picasso
Museum），西班牙巴塞隆納

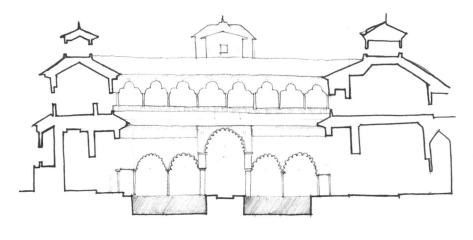

2.41
阿罕布拉宮（Alhambra）
西班牙格拉納達

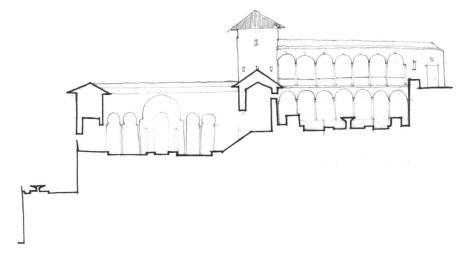

2.42
阿罕布拉宮，西班牙格拉納達

2.43
聖多明尼哥階梯（Pujada de
Sant Domenec），西班牙吉
羅納（Girona）

步驟分解示範：立面—剖面圖

　　以下將一步步指導讀者如何畫出一棟建築物的立面—剖面圖。立面—剖面圖解結合了立面圖和剖面圖，因此需要更多時間耐心素描。這類圖解可以描繪出一棟建築物的立面和內部空間的直接關係。立面—剖面圖探索了立面與內部空間的呼應、駁斥或互動。示範的主題是：波多黎各龐塞市（Ponce）的瓜達露佩聖母院（Cathedral of Our Lady of Guadalupe）。

　　先從圖解的立面圖畫起。

步驟1：設定中央線

　　在頁面下方用一條清楚的水平粗線畫出地面線。在紙張的中間位置畫一條與地面線垂直的細線。這條中央線代表描繪主題的正中央，讓繪圖有了中心，並標示出立面圖和剖面圖的切分線。

步驟2：計算比例

　　用鉛筆當作量尺，計算整體立面的寬高比率，例如，1：2、3：5或黃金分割（參考附錄訣竅12，見P.317）。從立面往後退六到九公尺，比較容易測量。圖2.45顯示聖母院的整體比率是1：1，接著又細分成四個正方形。

2.44
立面—剖面圖・步驟1

2.45
立面—剖面圖・步驟2

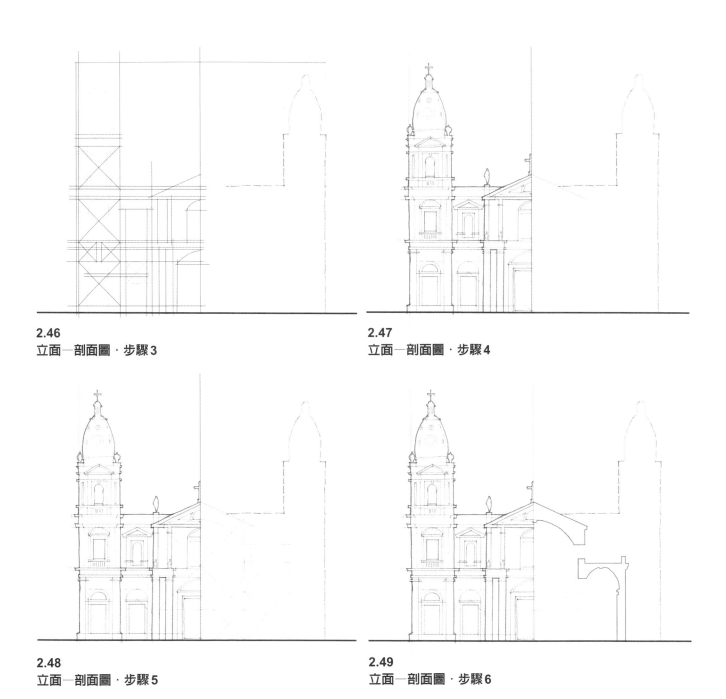

2.46
立面─剖面圖·步驟3

2.47
立面─剖面圖·步驟4

2.48
立面─剖面圖·步驟5

2.49
立面─剖面圖·步驟6

步驟3：用規線構圖

　　用規線和幾何分解立面的主要元素。用虛線將立面的半邊呈現出來。虛線可以幫助我們約略找出內部空間和外部的關係，將立面的輪廓記錄在剖面圖上。

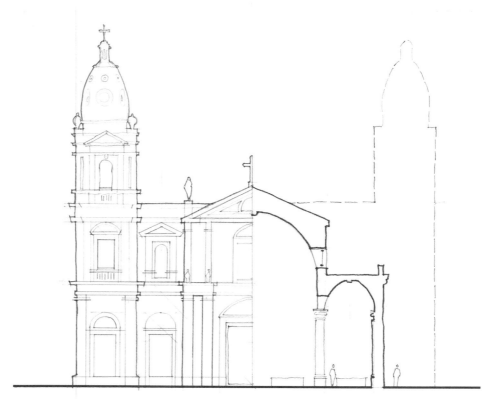

2.50
立面—剖面圖・步驟7
瓜達露佩聖母院（1839）位於龐塞市鎮廣場正中央。十九世紀和二十世紀的多場火災與地震，讓聖母院受到毀壞，西元1931年至1937年由波多黎各建築師波拉塔・多利亞（Francisco Porrata Doria）重建。重建工程包括增加兩座小禮拜堂、一個新屋頂，以及採用法國新古典主義風格的西立面。兩座正方形塔樓翼護著正立面（西立面）。

步驟4：畫細部

　　畫出比較小的建築、結構和裝飾元素（圖2.47）。用粗線將建築物的輪廓強調出來；接著用比較細的線條，描畫往背景縮退的元素。

　　接著，開始畫圖解裡的剖面圖那一邊。

步驟5：計算比例和運用規線

　　推斷分隔空間的形狀、幾何和比例。利用規線記錄樓板和天花板的所有變化，還有主要開口。在聖母院這個案例裡，內部的主要空間是中殿和廊道（圖2.48）。

步驟6：應用線寬

　　用粗實線把剖面強調出來；記錄所有的標高和高度差。畫出圍牆的厚度（圖2.49）。

步驟7：完成素描

　　把內部的主要元素全部畫出來，凸顯出空間的機能和意義。用最細的線條畫出剖面後方或背景處的開口和元素。在這個案例裡，加入座位、柱子和窗戶，將建築物的機能、尺度與高度描畫出來（圖2.50）。

習作2.6

　　畫一棟醒目建築（例如：教堂、劇院、社區中心、體育館、博物館或圖書館）的立面－剖面圖。應用本課講述的設計原則和適當線寬。先找出一棟自家附近或在旅行中看到的建築，要有簡單的幾何形式、清楚的建築和結構特色、公眾容易抵達和界定清楚的內部空間。畫出人物做為比例尺。限時：1小時45分鐘。

範例：立面－剖面圖

　　根據本課討論的原則和方法繪製的立面－剖面圖。圖2.51到2.53是作者繪製的。一張立面圖需花費的繪製時間大約60到90分鐘。

2.51
鬥牛場（Las Arenas）購物中心，西班牙巴塞隆納

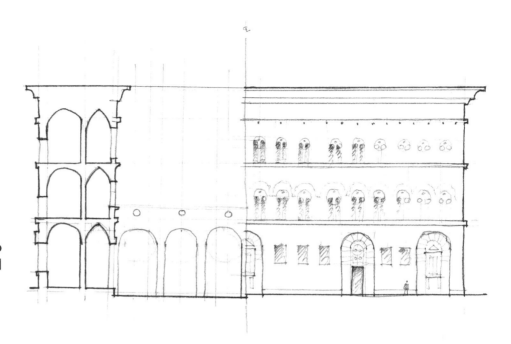

2.52
麥第奇里卡迪宮（Palazzo
Medici Riccardi），義大利
佛羅倫斯

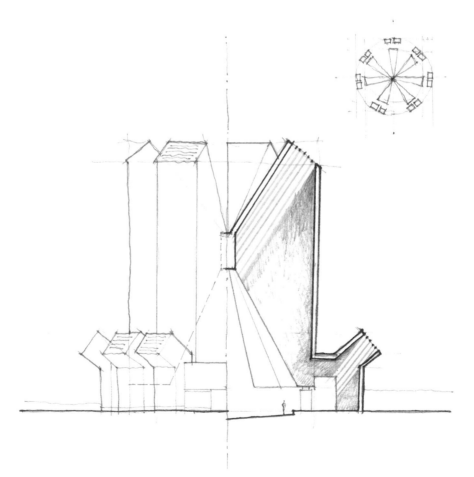

2.53
聖容教堂（Church of Santo
Volto）的立面─剖面圖解，
義大利杜林

剖面圖繪製訣竅

以下訣竅對繪製三種剖面圖都適用。

訣竅1：設定中央線

把剖面圖畫在頁面中間。不要從頁面的邊緣或角落開始畫，以免超出空間，無法畫完。一開始就在頁面正中央畫一條垂直線。用這條中央線代表描繪主題的正中央，確保有足夠的空間可以完成素描。

訣竅2：把焦點放在比例和形狀

把焦點放在空間或建築物的整體比例和形狀。不要把焦點放在大小上。大型建築物或空間的大小可能會把你嚇到，例如：大教堂、博物館或城市廣場。計算剖面的整體比率（例如，1：1、2：1、3：5，或黃金分割）。用鉛筆當作量尺（附錄訣竅12，見P.317）。把複雜的形狀分解成基本的幾何形狀。進一步的資訊，請複習本課的「比例」和「幾何」。

訣竅3：強調剖面

用粗實線畫剖面。確定剖面線連續不斷，它們可描繪出建築物裡分隔空間的輪廓和形狀。

訣竅4：畫出剖面後方的物件

畫出剖面後方的物件，藉此捕捉空間的規模、比例和環境。畫出這些物件的扁平立面。比較接近剖面的物件用比較深的線條；比較遠離的物件用比較細的線條。

訣竅5：保持畫面簡潔！

保持畫面簡潔！不要在剖面圖上疊放太多元素，以免剖面圖看起來太擠，不易閱讀。

其他的繪圖訣竅和技巧，參考書末的「附錄」。

Lesson 3　平面圖

目標

　　第三課要教導讀者如何將建築物和基地的建築平面視覺化並素描出來。平面圖是描繪建築物或基地的水平切面。和剖面圖類似，平面圖也是一種正射投影，可以將建築環境的內部運作、空間配置和特性描繪出來。

　　這一課會運用前兩課解釋過的設計原則（也就是比例、幾何和規線），並擴大討論，用它們來研究幾個不同的歷史前例。這些研究包括一系列的分析性圖解，以及特定的**平衡、層級、多對一**（MVO）和**路徑與界檻**（PAT）圖解。

　　這一課的應用部分會說明哪種線條適合用來描畫平面圖，也會透過步驟分解示範、範例、技術訣竅和習作，說明如何畫出樓平面圖和基地平面圖。請在素描本上完成所有習作。

　　上完第三課後，讀者應該能夠運用分析性圖解、基本的素描技巧和適當的線寬，來研究建築環境。

說明：什麼是平面圖？

　　平面圖（plan）是一種正射投影，或是畫在幾何平面上的一張素描，可以把物件、空間或建築物的水平剖面表現出來。平面圖描繪物件的寬度和長度，但不含高度。這一課將討論兩種主要的建築平面圖：樓平面圖和基地平面圖。

　　樓平面圖是描繪一棟建築物的空間格局、尺寸和內部運作。樓平面圖的切割位置通常是在完成的樓板上方1.2公尺處。若要分析多樓層建築物，就必須個別研究每個樓層，逐一畫出。水平剖面會顯示：

1. 建築物的平面面積。
2. 內外空間的物理關係。
3. 牆、柱和空間配置。
4. 動線元素和家具的類型。

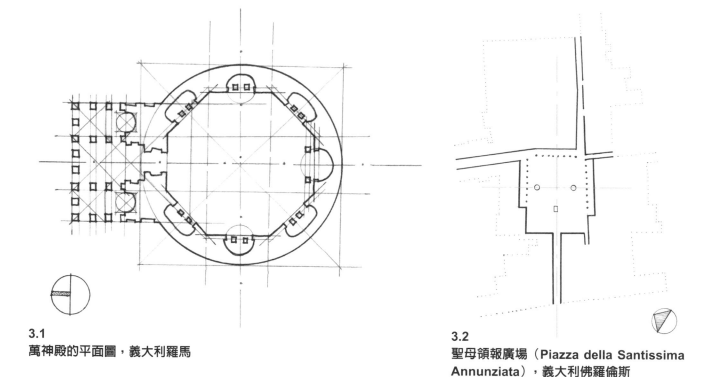

3.1
萬神殿的平面圖，義大利羅馬

3.2
**聖母領報廣場（Piazza della Santissima
Annunziata），義大利佛羅倫斯**

　　圖3.1是義大利羅馬萬神殿的平面圖素描。這張樓平面圖切穿「門廊─界檻─圓形大廳」這個空間序列，展現出從俗世逐漸走向聖界。

　　基地平面圖是呈現建築物及其涵構的位置、形狀和方位，涵構包括建築街廓、公共空間、地景，以及基地上的其他重要特性（圖3.2）。基地平面圖通常是從空中鳥瞰或頂端俯瞰，範圍比樓平面圖大很多。第三課會挑選一些著名廣場做延伸分析，包括西班牙馬德里的主廣場（Plaza Mayor）、義大利佛羅倫斯的大教堂廣場（Piazza del Duomo），以及義大利威尼斯的聖馬可廣場（Piazza San Marco）。

樓平面圖：設計原則

　　這一單元將教導讀者利用比例、幾何和規線，畫出最初階的樓平面圖。任何大小、形狀或複雜度的主題，都可以運用這些設計原則，重新在紙上建構出來。在這一單元裡，我們的延伸分析主題是：義大利佛羅倫斯的歷史建築巴齊禮拜堂，我們將分別敘述每一種設計原則（圖3.3）。

比例
　　比例描繪「整體之於部分」、「部分與部分之間」以及「部分之於整體」，在度量與物理上的視覺關係。

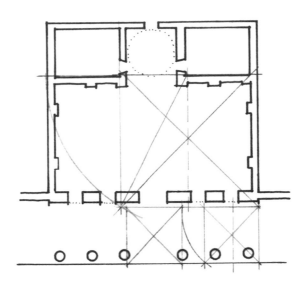

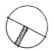

3.3
巴齊禮拜堂
文藝復興義大利建築師布魯內列斯基（Filippo Brunelleschi）設計的巴齊禮拜堂，位於聖十字大教堂（Basilica of Santa Croce）內，附屬於迴廊。它興建於西元1442年至1461年，做為宗教建築和修士會堂。巴齊家族捐贈這座教堂來彰顯自身在佛羅倫斯的顯貴地位。

素描樓平面圖時，一開始就必須把建築物的比例系統或長寬比率揭露出來。圖3.4是巴齊禮拜堂的比例系統圖解。圖解顯示比例為1：1.618，也就是所謂的黃金分割。此外，這張圖解也顯示出迴廊和祭壇的對稱關係，兩者的寬度相同。

幾何

幾何包含形狀的研究，研究形狀的屬性和關係，以及物件和元素在空間裡的排列配置。基本的幾何形狀包括：圓形、三角形、正方形、長方形、六角形和八角形。建築師在設計建築物時，會運用幾何來組織空間和元素。

例如，從巴齊禮拜堂的幾何圖解可以看出，禮拜堂的形狀和結構元素都採取對稱配置。圖解也顯示禮拜堂的設計運用了圓形和正方形（圖3.5）。

幾何圖解的描繪元素，包括主要的幾何形狀（粗實線）和次要的幾何形狀（細實線），以及挑高空間（細虛線），參考表3.1。

規線

規線可協助素描的最初構圖。規線可在紙上形成一個線條框架，把物件或建築物勾勒出來。規線也可以用來校驗空間關係，調整建築物與元素（例如牆和柱子）的位置。

圖3.7說明如何用規線描繪禮拜堂的界圍和結構系統。

分析性圖解

樓平面圖是呈現建築物內部的有限視野。為了揭露建築物的設計和物理構件，除了對個別元素做基本的記錄和調查之外，還必須對建築物進行分析。

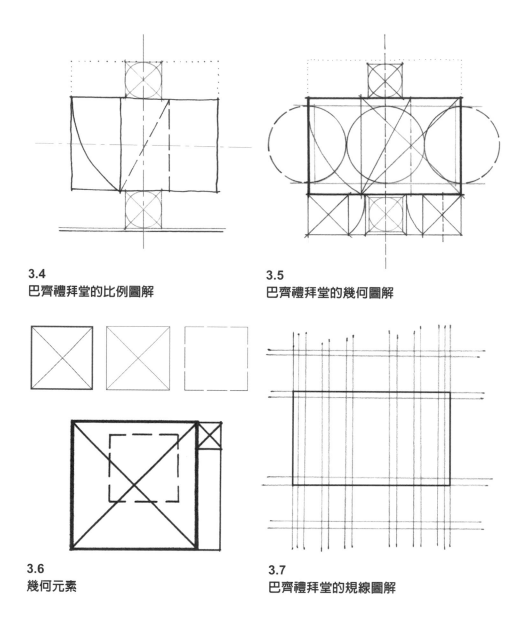

3.4
巴齊禮拜堂的比例圖解

3.5
巴齊禮拜堂的幾何圖解

3.6
幾何元素

3.7
巴齊禮拜堂的規線圖解

　　分析性圖解可以有系統地檢視建築環境裡的最根本元素，並將非根本性的性狀剔除掉。具體而言，分析性圖解可以讓建築師和設計師：

1. 將建築物或基地上的單一特性獨立出來加以研究。
2. 把焦點擺在空間元素之間的相互關係。
3. 揭露一棟建築物的內部與外部之間，或是場域與物件之間的空間連結和物理質地。

　　這一單元將以義大利佛羅倫斯著名的巴齊禮拜堂做為主題，利用以下的分析性圖解進行檢視：**平衡圖解、層級圖解和多對一（MVO）圖解。**

表3.1：分析性圖解的線寬：樓平面圖

圖解	元素	線條	
		線型	線寬
幾何	主要形狀	實線	粗
	次要形狀	實線	細
	挑高空間	虛線	細
平衡	建築物的平面面積	實線	粗
	主要軸線	單點鏈線　—·—	中
	次要軸線	雙點鏈線　—··—	細
層級	建築物的平面面積	點線	細
	首要空間	實線和陰影斜線	粗
	次要空間	實線	中
	三要空間	實線	細
多對一	建築物的平面面積	點線	細
	多：重複的空間	實線	細
	一：單一的空間	實線	粗

　　為了方便閱讀和理解，每種圖解會用一個圖例說明。圖例是用來說明在繪圖中使用的標記或符號的圖表。表3.1說明每種圖解的元素、線型和線寬。

平衡

　　平衡指的是重量的平均分布，或均衡狀態。在建築裡，平衡的構圖指的是元素和空間的視覺均衡。平衡圖解強調元素在建築構圖裡的位置擺放，並指出構圖是否遵循對稱或不對稱的設計。

　　對稱指的是元素和空間在軸線兩邊對等排列。這些元素和空間擺放在與中央線等距的位置上（圖3.8）。嚴格的對稱指的是每個元素都必須從中心點對稱排列（圖3.9）

　　不對稱指的是元素和空間在軸線兩邊不對等排列。這些元素的形狀、大小或距離都不相同。但是，不對稱的構圖也可以透過重量或力量的抵銷而達到均衡（圖3.10）。建築和都市設計往往都會結合對稱與不對稱的排列，以達到平衡的構圖（圖3.11）。

　　平衡圖解裡描繪的主要元素是建築物的平面面積（粗實線）、主要軸線（單點鏈線）和次要軸線（雙點鏈線），請參考表3.1。「軸線」是一條想像的線，意謂著中央線、視線、建築物或地方的主路徑。主要軸線意謂著主要路徑、中央線，或它與一群建築物的主要連結。次要軸線意謂著沿著主要路徑或空間的次要路徑或視線。次要軸線通常會與主要軸線垂直、平行或偏移（圖3.12）。

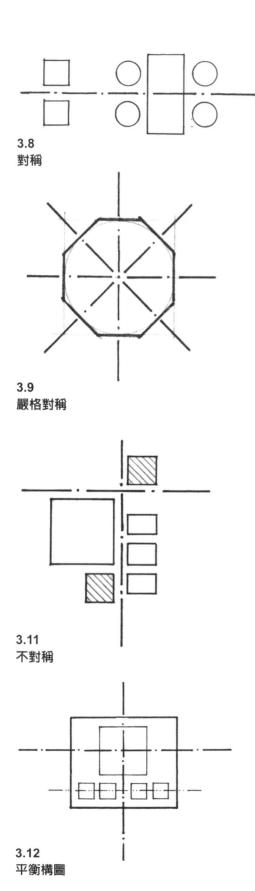

3.8
對稱

3.9
嚴格對稱

3.11
不對稱

3.12
平衡構圖

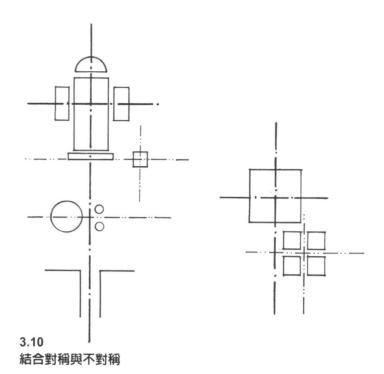

3.10
結合對稱與不對稱

3.13
巴齊禮拜堂的平衡圖解

　　圖3.13呈現出巴齊禮拜堂中央的主要軸線。這張圖解描繪了禮拜堂的兩個基本特色：

1. 禮拜堂是對稱構圖。
2. 從外部到祭壇的空間順序，是沿著主要軸線排列。

層級

　　層級（hierachy）圖解是描繪一棟建築物裡的空間分級系統。這個分級系統會根據建築物的大小、類型和計畫功能的複雜度而有不同。層級圖解的元素，包括建築物的平面面積（點線）和視覺分級系統。圖3.14是從最重要到最不重要的三級空間系統：首要、次要和三要，請參考表3.1。讀者可以在各自的層級圖解裡增加或減少分級的級數。

　　首要空間反映主要機能或視覺上的主導空間。例如，劇院的首要空間是表演廳。首要空間一般是該棟建築的主要焦點或用途。此處可能會擁有獨特的特徵，例如：與眾不同的形狀、大小或高度。用粗實線畫出主要空間，並在內部畫上「陰影斜線」。畫陰影斜線是一種利用平行細線的明暗技法。有關明暗技法的進一步訊息，請參考第六課。

　　次要空間直接支持或導向主要空間，也會以自身的形狀和機能扮演獨立的實體。不過，它們並非建築物裡的主要機能。例如，劇院的大廳可能會有奢華的設計，但這並不是人們去劇院的主要理由。大廳是用來支持表演廳或首要機能。用中等線寬的實線畫次要空間。

　　最後，三要空間直接或間接支持主要或次要空間。換句話說，三要空間是輔助空間，一般大眾不常使用甚至不准進入，例如：工具間、儲藏室，以及電機房。用細實線畫三要空間。

　　圖3.15畫出巴齊禮拜堂的祭壇，它是首要空間或焦點所在，因為它是禮拜堂裡最神聖的地方。會眾空間支持並望向祭壇，所以這個空間在圖解裡屬於次要空間。最後，迴廊和祭壇周圍的私人小空間，則是輔助性的三要空間。

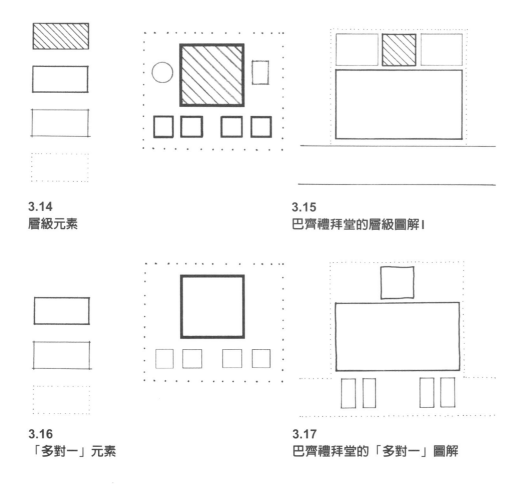

3.14
層級元素

3.15
巴齊禮拜堂的層級圖解 I

3.16
「多對一」元素

3.17
巴齊禮拜堂的「多對一」圖解

多對一

　　「多對一」（many versus one, MVO）圖解是要強調一棟建築物裡的重複空間（多）和單一空間（一）之間的關係和屬性。重複空間一般都有同樣的形狀、大小，甚至機能。單一空間則是有獨特的形狀、大小或機能。單一空間通常是建築物裡的焦點所在或主要空間，重複空間則是圍繞、框架或通往主要空間。

　　多對一圖解（圖3.16）的元素，包括建築物的平面面積（點線）、重複空間（細實線）和單一空間（粗實線），請參考表3.1。

　　圖3.17呈現巴齊禮拜堂的重複迴廊結構系統（多），相對於單一的會眾空間和祭壇（一）。

應用

　　本節的延伸研究主題是：義大利威尼斯十六世紀的本篤派聖喬治馬吉歐雷教堂。研究的內容將探索以下圖解：比例、幾何、規線、平衡、層級和多對一（圖3.18到3.24）。

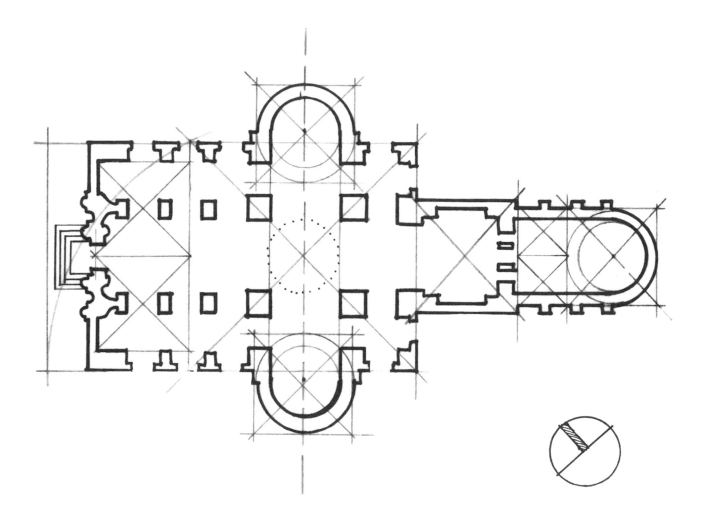

3.18

聖喬治馬吉歐雷教堂，威尼斯
這座教堂興建於西元1566年
到1610年，矗立在同名的
小島上，眺望威尼斯總督宮
（Palazzo Ducale）。文藝復
興建築師帕拉底歐設計這座教
堂，採用加長的拉丁十字平
面，還有一個具主導性的中央
空間。

線型和線寬

　　規線、剖面線和表面線是繪製樓平面圖的三種主要線型。這一單元將解
釋每種線型的角色和線寬（表3.2）。樓平面圖至少應包含三種線寬，從粗到
細。

　　應用線寬的兩大基本目的：

1. 以視覺方式呈現對比。
2. 為不同元素排出層級關係。

　　例如，描繪樓地板時，應避免和剖面元素使用同樣的線寬，否則將造成
閱讀混淆，呈現不出視覺深度。

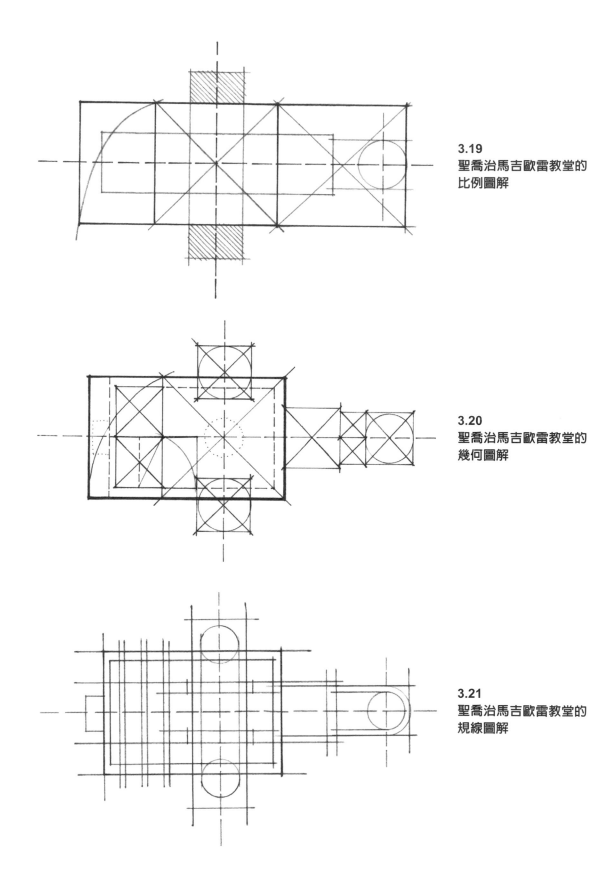

3.19
聖喬治馬吉歐雷教堂的
比例圖解

3.20
聖喬治馬吉歐雷教堂的
幾何圖解

3.21
聖喬治馬吉歐雷教堂的
規線圖解

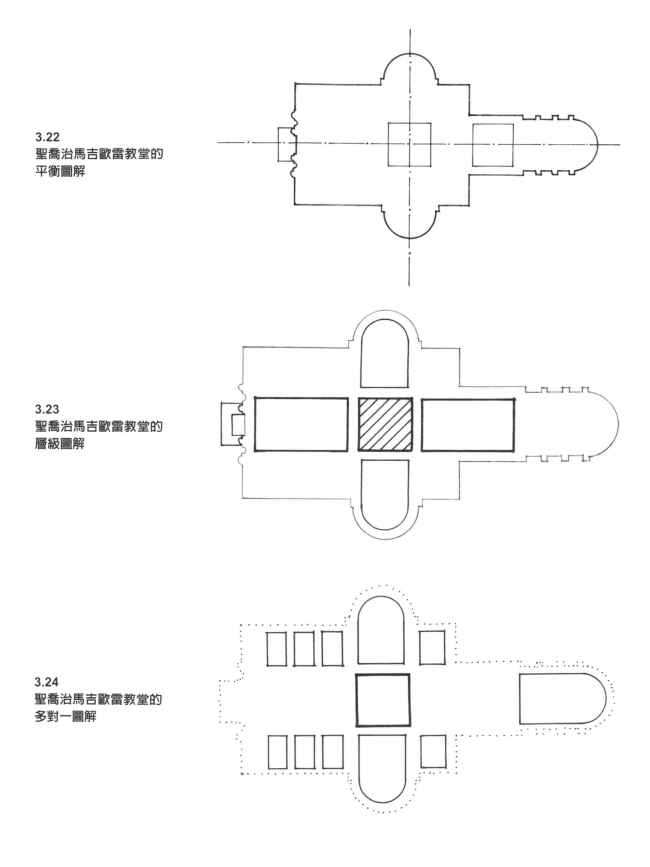

3.22
聖喬治馬吉歐雷教堂的
平衡圖解

3.23
聖喬治馬吉歐雷教堂的
層級圖解

3.24
聖喬治馬吉歐雷教堂的
多對一圖解

表3.2：線型

線型	應用	線寬	
		鉛筆（鉛）	墨水（公釐）
規線	為素描構圖。規線和幾何線通常都是繪圖裡最細的線條。	H, F, HB	0.05, 0.1
剖面線	描繪貫穿物件或建築物的剖面；永遠是樓平面圖裡最粗的線條。	5B, 6B	0.8, 1.0
表面線	描繪剖面以外的元素和物件，例如：家具、裝修後的樓板材料和窗台。		
	鄰近的元素和物件。	B	0.5
	遙遠的元素和物件。	F, HB	0.1, 0.3

　　圖3.25是一般公寓廚房的平面圖。裝修後的地板貼了磁磚。因為地板磁磚距離剖面最遠，所以要用最細的線寬。

　　經驗法則：靠近觀看者的元素和物件，要比遠離的元素和物件畫得粗黑一點；距離剖面越遠的元素，要用越細的線條畫。

3.25
廚房平面圖

以下習作將訓練讀者畫出樓平面圖，練習精準的比例，並運用適當的線寬。動手畫之前，先想想剖面：你要從哪裡切割？又要切割什麼？

習作3.1

　　畫出你家廚房的樓平面圖。平面圖裡要包括所有的器具、檯面和裝修後的樓地板。應用適當的線寬。參考圖3.25。限時：45分鐘。

習作3.2

A：畫出你家的樓平面圖。應用適當的線寬。要把剖面下方的物件和表面畫出來。限時：2小時。

B：畫出你家的分析性圖解：幾何、平衡、層級和多對一。一頁畫兩種圖解。為每種圖解建立圖例，說明使用的線型和符號。限時：每張圖解20分鐘。素描圖解時請放輕鬆。更多訊息請參考「平面圖繪製訣竅」（P.114）和「範例」。

步驟分解示範：樓平面圖

　　以下將一步步示範如何畫出樓平面圖。示範的主題是：義大利羅馬的萬神殿。動手畫之前，請先把鉛筆削好。

步驟1：計算比例

　　推斷平面圖上建築物的整體形狀和比例（參考附錄訣竅12，見P.317）。在建築物裡走動體驗一下。計算整體的寬長比率。檢視空間之間的關係和互動。例如，不同的空間可能是分開的、並置的、疊加的或侵入的。在萬神殿的案例裡（圖3.26），比例系統是根據圓形大廳（圓形空間）和門廊（正方形空間）的交錯計算出來的。門廊侵入到圓形大廳。

步驟2：應用幾何

　　畫出主要幾何形狀和次要幾何形狀的圖解與物理關係（參考附錄訣竅12，見P.317）。在圖3.27裡，門廊是由一個柱廊入口和一個T形界檻組合而成。用一個八角形描繪圓形大廳的第一層。

步驟3：用規線構圖

　　建立一個線條框格，將所有主要和次要元素記錄下來並定位。圖3.28畫出門廊和圓形大廳的規線。門廊裡的柱子界定出入口空間，並扮演從外部進入內部的過渡空間。

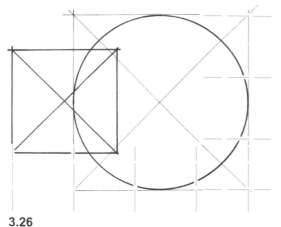

3.26
樓平面圖 · 步驟 1

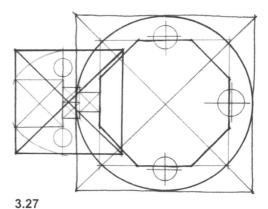

3.27
樓平面圖 · 步驟 2

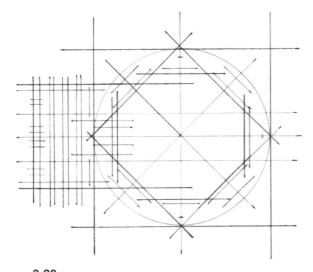

3.28
樓平面圖 · 步驟 3

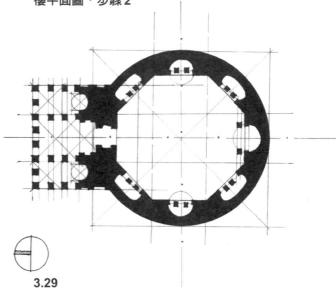

3.29
樓平面圖 · 步驟 4
萬神殿的空間順序描繪出從俗世逐漸走向
聖界。素描成品記錄了空間的擴張和收
縮，並探索了萬神殿的幾何。

3.30
萬神殿的平衡圖解

3.31
萬神殿的層級圖解

3.32
萬神殿的多對一圖解

步驟4：完成素描

　　應用線寬。用粗黑線強調剖面元素。用比較細的線條描繪剖面之外或樓地板上的元素，例如：樓梯、整修好的樓板和家具。可以在剖面上運用簡單的明暗技法或塗黑，將上面的元素強調出來，例如牆面和柱子（圖3.29）。關於明暗技法的進一步資訊，請參考第六課。

步驟5：分析建築物

　　畫出以下圖解：平衡、層級和多對一（圖3.30、3.31、3.32）。參考表3.1的線型和線寬。

習作3.3

A：畫一棟醒目的公共建築的地面層平面圖。挑選一棟大眾方便抵達的建築物，例如：宗教建築、劇院、圖書館或書店。應用適當的線寬。
限時：90分鐘。畫平面圖時請放輕鬆。

B：分析習作A裡的建築物。畫出以下圖解：幾何、平衡、層級和多對一。一頁畫兩種圖解。為每種圖解建立圖例。
限時：每張圖解20分鐘。

範例：樓平面圖

　　圖3.33到3.49應用本課討論的原則和方法，研究了三個歷史前例。每個前例都包括一張地面層平面圖和延伸分析。所有範例都是作者用鋼筆畫在紙上。每張圖解所需的繪製時間約20到30分鐘，建築物的複雜度和物理特性的數量會影響作畫的時間。

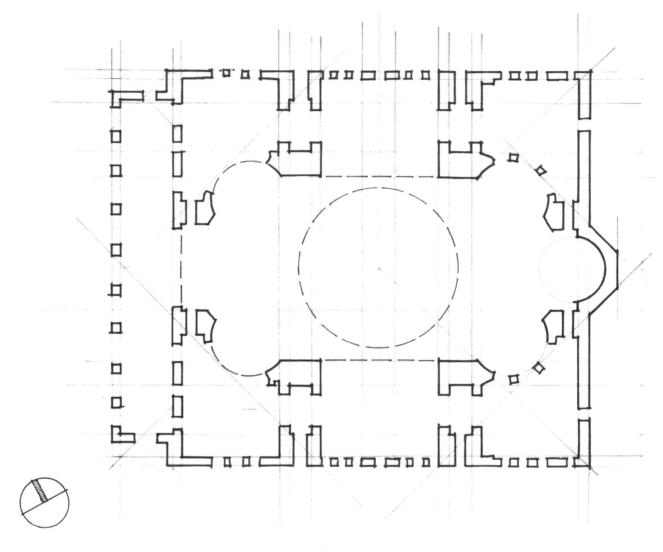

3.33
聖索菲亞大教堂（Hagia Sophia），土耳其伊斯坦堡

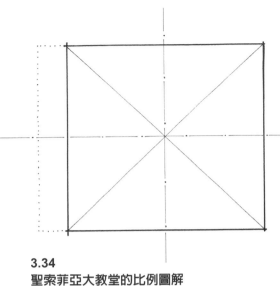

3.34
聖索菲亞大教堂的比例圖解

3.35
聖索菲亞大教堂的幾何圖解

3.36
聖索菲亞大教堂的規線圖解

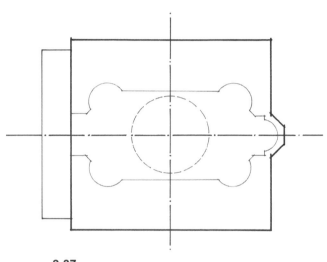

3.37
聖索菲亞大教堂的平衡圖解

3.38
聖索菲亞大教堂的層級圖解

3.39
聖索菲亞大教堂的多對一圖解

3.40
麥第奇里卡迪宮，義大利佛羅倫斯

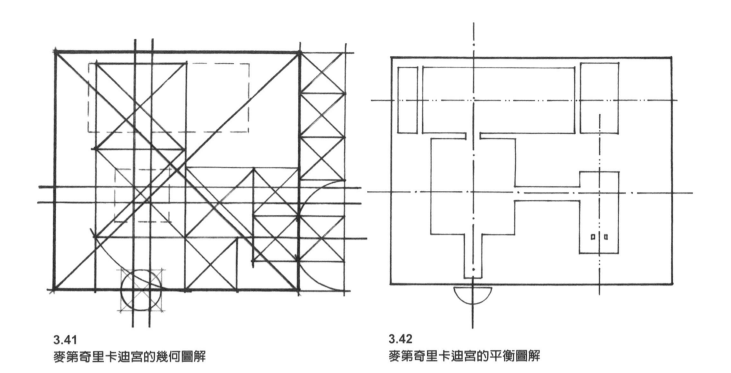

3.41
麥第奇里卡迪宮的幾何圖解

3.42
麥第奇里卡迪宮的平衡圖解

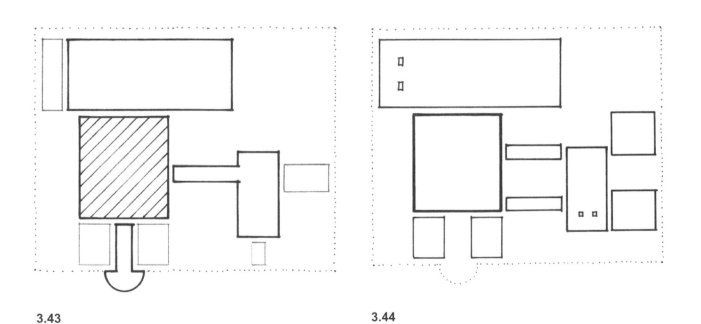

3.43
麥第奇里卡迪宮的層級圖解

3.44
麥第奇里卡迪宮的多對一圖解

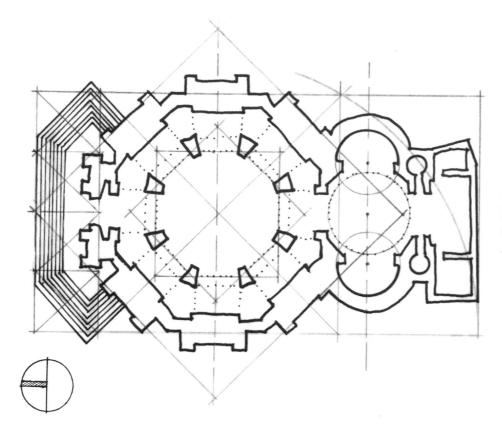

3.45
安康聖母院（Santa Maria della Salute），義大利威尼斯

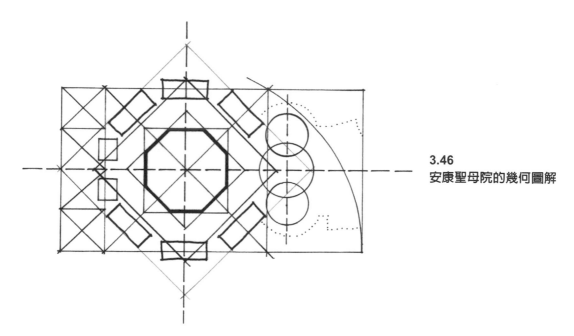

3.46
安康聖母院的幾何圖解

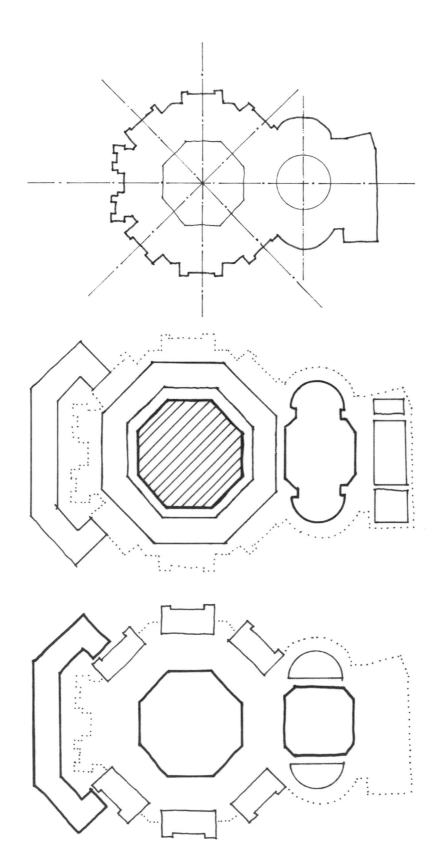

3.47
安康聖母院的平衡圖解

3.48
安康聖母院的層級圖解

3.49
安康聖母院的多對一圖解

基地平面圖

　　基地平面圖（site plan）是以鳥瞰角度描繪建築物的位置、形狀和方位，還有公共空間、地景、硬景觀（hardscape）、停車場和其他重要的基地特色。基地平面圖的規模通常比樓平面圖大很多。

　　城市設計裡最常使用的兩個主要元素，一是建築物，也就是量體；二是公共空間，也就是虛體。自從上古的古典時期開始，建築物和公共空間之間的物理關係，一直就是政府權力、經濟成長、宗教狂熱和市民團結的投射。為了闡述這一點，圖3.50、3.51和3.52將分別檢視文藝復興時期教堂和市政廳與公共廣場之間的關係。

　　文藝復興的堂區教堂和大教堂一般都是面對廣場的長軸。這種關係可形成以下效果：1.強調教堂廣場立面的垂直閱讀；2.拉長朝聖路徑；3.強力展示教堂的財富和權力（圖3.51）。反之，文藝復興的市政廳則是面對廣場的寬軸。一般而言，市政廳的設計會有強烈的水平性，投射出一種穩定、財富和權力的感覺（圖3.52），例如義大利佛羅倫斯的碧提宮（Palazzo Pitti）。

　　在文藝復興時期，建築師和規畫師復興了希臘羅馬時代的都市和建築設計元素、策略及技術。例如，文藝復興建築師應用純粹的幾何，並在構圖裡把羅馬的拱形、圓頂和古典柱式當成重點特色。文藝復興規畫師把長方形的格子系統硬套在不規則的區域裡，從形式上重新塑造中世紀的市中心。

　　為了重新塑造中世紀的城市，規畫師特別強化建築街廓，拆除無用的

3.50
這張圖呈現出文藝復興時期市政廳和公共廣場的關係（左側），以及教堂和公共廣場的關係（右側）。

3.51
文藝復興時期的教堂和廣場，垂直關係

3.52
文藝復興時期的市政廳和廣場，水平關係

3.53
義大利佛羅倫斯的歷史市中心

建築物，例如圓形劇場，並用明顯的軸線將紀念性地標建築串連起來（圖
3.53）。今日的都市設計依然會運用前面提到的一些技術，來反映理性和有組
織的都市紋理。

基地平面圖：設計原則

利用比例、幾何和規線在紙上建構基地平面圖。在這一單元裡，我們的
延伸分析主題是：西班牙馬德里歷史市中心的主廣場，分別描繪每一種設計
原則（圖3.54）。

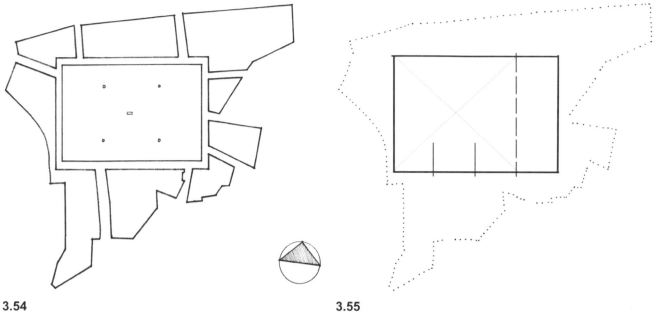

3.54
主廣場
就建築而言，主廣場投射出
一種宏偉的形式空間。這座
廣場背後的構想，是要做為
十七世紀西班牙新王室和帝
國首都的展示櫥窗。這張基
地平面圖描繪出這座長方形
廣場如何從都市紋理中切鑿
出來。大拱門標示出每個入
口點以及街道和廣場之間的
連結。腓力二世的騎馬雕像
則是標出廣場的正中心。

3.55
主廣場的比例圖解

比例

　　利用比例開始素描基地平面圖。首先，推測整體形狀，接著，度量量體
和虛體的比率。圖3.55描繪出主廣場的比例系統是寬長比率3：4的長方形，
請參考第一課。此外，圖3.55也顯示長方形廣場和不規則都市涵構（點線描
畫的部分）之間的強烈對比。

幾何

　　幾百年來，建築師和規畫師在設計建築物、廣場和城市時，都把幾何奉
為最重要的設計原則。羅馬帝國時期，羅馬人就是利用嚴格的幾何來設計宏
偉的公共空間和紀念性建築。運用規律的幾何形狀，可以讓公共空間適應各
種機能。例如，羅馬的廣場經常要容納各種公共活動在此舉行（像是節慶、
比賽、奇觀和遊行）。不過到了中世紀，奇形怪狀的公共空間調適性就很
弱，因而衍生出迷宮狀的都市紋理（圖3.56）。

　　根據主廣場的比例圖解畫出幾何圖解（圖3.57），探索正方形在廣場設
計裡的運用方式。

　　基地幾何圖解的描繪元素包括主要的幾何形狀（粗實線）和次要的幾何
形狀（細實線），以及都市紋理（點線），參考表3.3（P.97）。

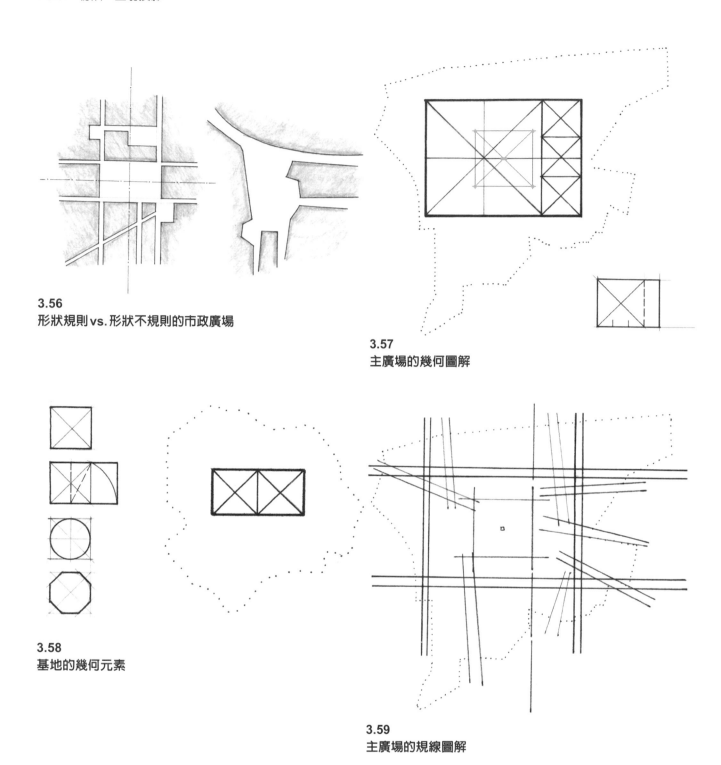

3.56
形狀規則vs.形狀不規則的市政廣場

3.57
主廣場的幾何圖解

3.58
基地的幾何元素

3.59
主廣場的規線圖解

規線

　　規線可在紙上形成一個線條框架，把基地平面勾勒出來。規線也可用來校驗基地和元素之間的位置。圖3.59勾勒出主廣場的形狀，以及多個入口和都市紋理之間的實際連結。

表3.3：分析性圖解的線寬：基地平面圖

圖解	元素	線條	
		線型	線寬
幾何	都市紋理	點線	細
	主要形狀	實線	粗
	次要形狀	實線	細
平衡	都市紋理	點線	細
	公共空間或虛體	實線	粗
	建築物或量體	實線	細
	主要軸線	單點鏈線	中
	次要軸線	雙點鏈線	細
層級	都市紋理	點線	細
	公共空間或虛體	實線	粗
	建築物或量體	實線	細
	首要空間	虛線和陰影斜線	粗
	次要空間	雙點鏈線和陰影斜線	中
	三要空間	雙點鏈線	細
路徑與界檻	都市紋理	點線	細
	路徑	實線	粗
	基地輪廓	實線	粗
	界檻	圓圈	細
	地標	正方形	細

分析性圖解

　　這一單元將繼續以馬德里主廣場做為研究主題，並利用以下這些分析性圖解檢視其他著名基地：**平衡圖解、層級圖解和路徑與界檻（PAT）圖解**。表3.3說明了每種圖解所使用的元素、線型的角色和線寬。

平衡

　　我們在「樓平面圖」單元裡說過，平衡指的是重量的平均分布，或均衡狀態。都市規畫師和建築師都致力在設計中找到視覺平衡與和諧。對都市規畫師而言，他們得在更大的範圍裡提出設計，改善社區或城市。若要在都市的規模尋找視覺和物理上的均衡，需要以複雜老練的手法協調都市元素（例如：建築物、公共空間和道路）、社區需求、預算、基地和法律參數、現有條件、美學條例、環境議題，以及許多其他限制。因此，一件都市設計案往往要花上好幾年或好幾十年才能實現。

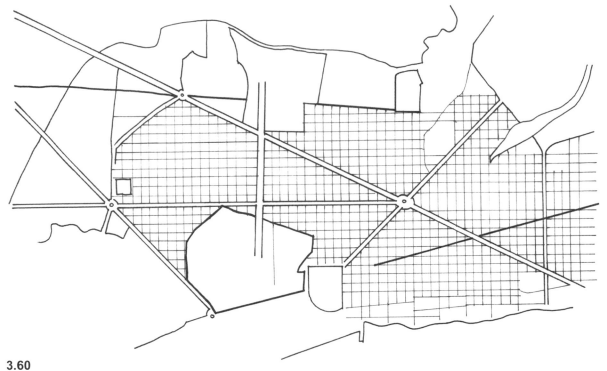

3.60
巴塞隆納城平面圖

　　自古至今，都市規畫師使用過好幾種設計策略來促進都市設計，達到平衡構圖。例如，把格子系統套用在空地或不規則的都市紋理上，做爲組織街道、建築物、交通和水電等公共管線的工具，並爲民眾在城裡引導方向。或是都市規畫師會利用主街或大道之類的軸線，當成另一種組織策略。

　　今日，規畫師通常會在設計裡結合格子系統和軸線。加泰隆尼亞都市規畫師塞爾達（Ildefons Cerdà i Sunyer）爲巴塞隆納設計的擴張區（Eixample）平面圖，就是結合了這兩種都市設計策略（圖3.60）。塞爾達發展出一個規則的格子平面，讓今日稱爲「哥德區」的舊城向外擴張。在這個新的城市設計裡，他摧毀中世紀城牆，並將周圍的幾個市政區整合起來。塞爾達的都市平面呈現出嚴謹的幾何和幾條斜向貫穿格子系統的主要軸線。這項整體規畫打造出高效率、適合居住和不擁擠的空間，還有最優化的交通和公共管線，例如瓦斯供應線和下水道。

　　圖3.61畫出連結馬德里主廣場和都市紋理的主要軸線。這張圖解把主廣場和它的不規則涵構擺在一起，凸顯出它的對稱設計，以視覺對比將主廣場和附近涵構的高低層級強調出來。

3.61
主廣場的平衡圖解

3.62
基地的平衡圖解

　　基地的平衡圖解有幾個主要元素，包括重要的公共空間或虛體（粗實線）、建築物或量體（細實線）、都市紋理（點線）、主要軸線（單點鏈線）和次要軸線（雙點鏈線）。主要軸線指的是廣場與其涵構的主要路徑、中央線或連結。次要軸線指的是廣場與其涵構或另一公共空間的次要路徑、連結或視線。次要軸線通常會與主要軸線呈垂直、平行或輻射狀（圖3.62）。

層級

　　公共空間或建築物可能以它的形狀、大小、位置或上述因素的組合，將自己確立為城市裡的醒目地標（圖3.63）。

　　馬德里主廣場以長方形和巨大尺寸成為周遭環境裡的主角。圖3.64描繪了這種主導性，以及廣場裡的空間層級。雖然在我們的感覺裡，主廣場是一個巨大的長方形空間，但中間的騎馬雕像將空間切分成兩大塊（以陰影斜線表示），幾乎不可能把該空間當成單一整體來使用。

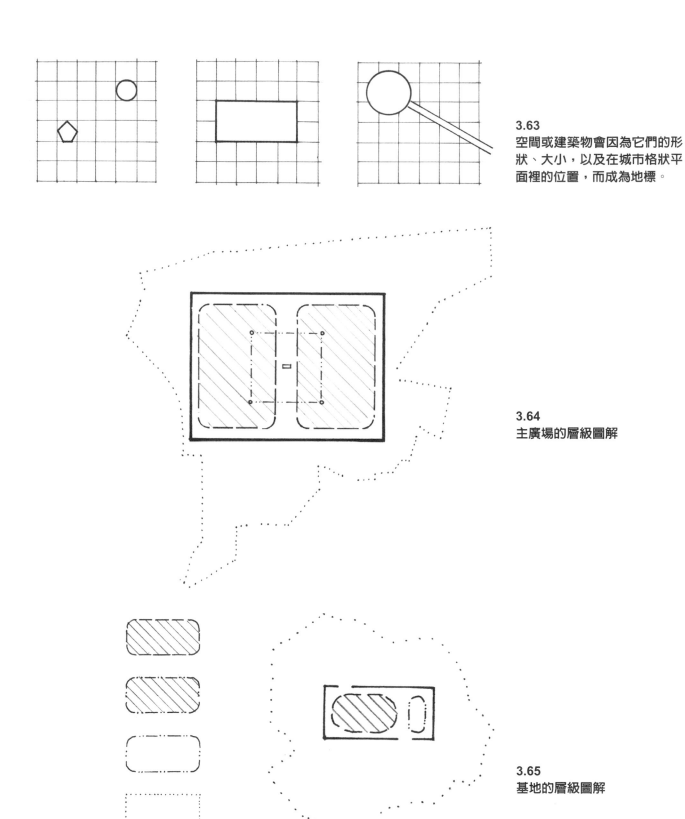

3.63
空間或建築物會因為它們的形狀、大小，以及在城市格狀平面裡的位置，而成為地標。

3.64
主廣場的層級圖解

3.65
基地的層級圖解

不過，這兩大塊倒是可以容納許多中小型的活動，例如：藝術節慶、臨時市集和團體聚會。中間的騎馬雕像是焦點所在，四根燈柱則是暗示出中央有個四邊形空間把雕像框住。

在基地的層級圖解裡，重要元素包括主要的公共空間或虛體、建築物或量體，還有都市紋理（點線）。為了簡化說明，範例採用三級制的秩序系統：首要、次要和三要空間（圖3.65）。讀者可以在自己的圖解裡增加或減少層級。為了區分樓平面圖和基地平面圖，這裡使用的線型會有所改變。

首要空間是反映視覺上的主導空間（例如城市廣場和大道）、地標或醒目建築物（例如市政廳或大教堂）。用粗虛線加陰影斜線描繪這類空間。

次要空間對任何基地都很重要，因為它們會直接通往或支持主要空間或醒目建築物。例如，城市廣場上的次要空間往往是一些小型的袋狀空間、側道、休息空間或暫時使用的區域。用中等粗細的雙點鏈線加陰影斜線，描繪次要空間。

廣場裡的物件位置，界定出城市廣場的三要空間。公共廣場裡的三要空間可能會支持首要或次要空間，也可能擁有自己的空間身分，例如咖啡館的露天座位區。三要空間通常沒有固定形狀。用最細的雙點鏈線描繪三要空間，請參考表3.3的線寬。

3.66
聖馬可廣場，義大利威尼斯
這座廣場有兩根獨立柱，改變了人們從運河邊進入小廣場的動線。鐘樓則是扮演樞紐的角色，讓人們的動線從小廣場轉換到大廣場。

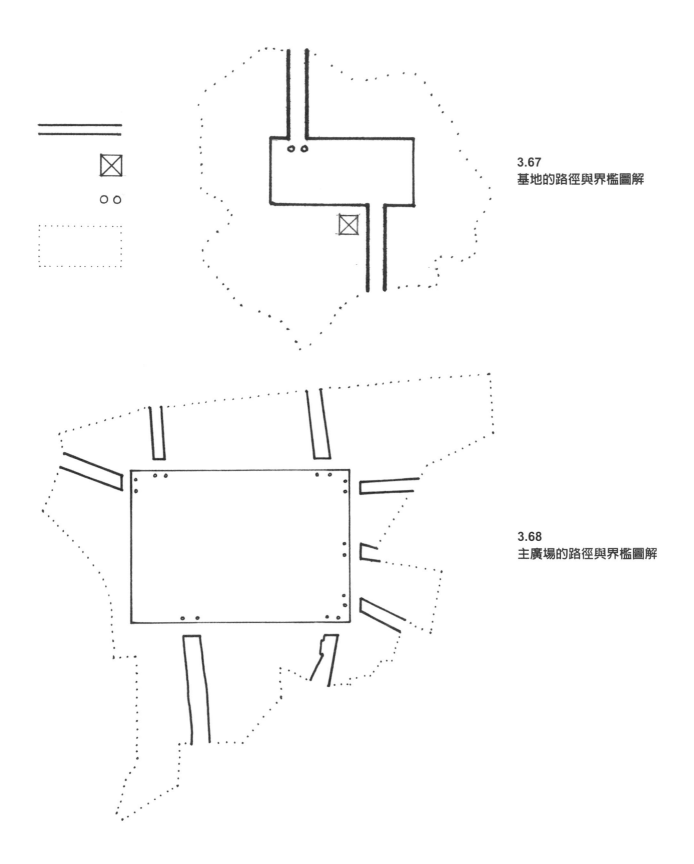

3.67
基地的路徑與界檻圖解

3.68
主廣場的路徑與界檻圖解

路徑與界檻

　　「路徑與界檻」（path and threshold, PAT）圖解是描繪量體與虛體之間的實體連結。路徑指的是引導人們通往某一空間、建築物、城市廣場或另一路徑的通道。界檻則是區分內外的實體標記。它可在城市或街區扮演真實的地標功能（例如：塔樓、拱門或橋梁），做為引導人們從某一區域轉向另一區域的實體樞紐（圖3.66）。繪製PAT圖解時，必須把通往主要空間的所有通道記錄下來，還有進入該空間的門道和界檻。PAT圖解的主要元素，包括：都市紋理、路徑、地標和界檻（圖3.67）。

　　圖3.68說明不規則的街道如何把主廣場和它的中世紀涵構連結起來。諸如塔樓和拱門這類強固的界檻，打斷了廣場立面規律的模式和節奏（圖3.69）。用粗線描繪路徑和基地的輪廓，用點線畫出涵構。用圓形畫界檻，用方形畫地標——參考表3.3。

3.69
主廣場的透視圖

應用

　　本單元的延伸研究主題是：義大利路卡（Lucca）的橢圓形競技廣場（Piazza dell'Anfiteatro）。研究內容將探索以下圖解：比例、幾何、規線、平衡、層級，以及路徑與界檻（圖3.70到3.76）。

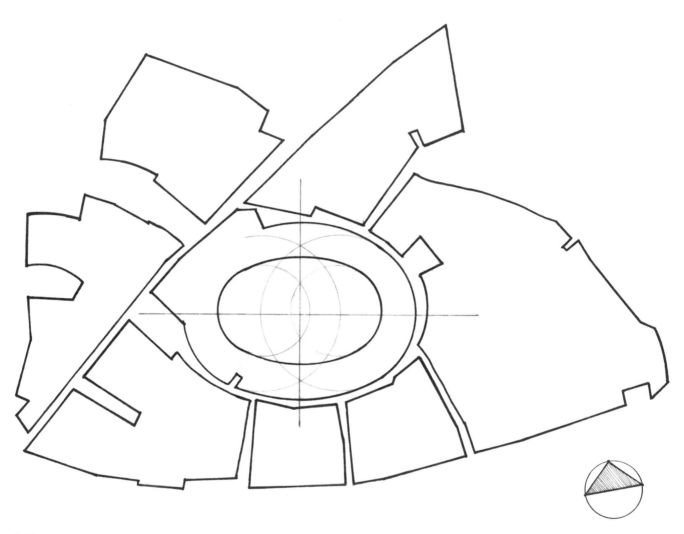

3.70
競技廣場
廣場名稱源自於西元一世紀左右在義大利路卡鎮
興建的羅馬圓形競技場。這個基地以前是做為格
鬥比賽和奇觀上演的場所，後來在中世紀轉型為
該城的主廣場。

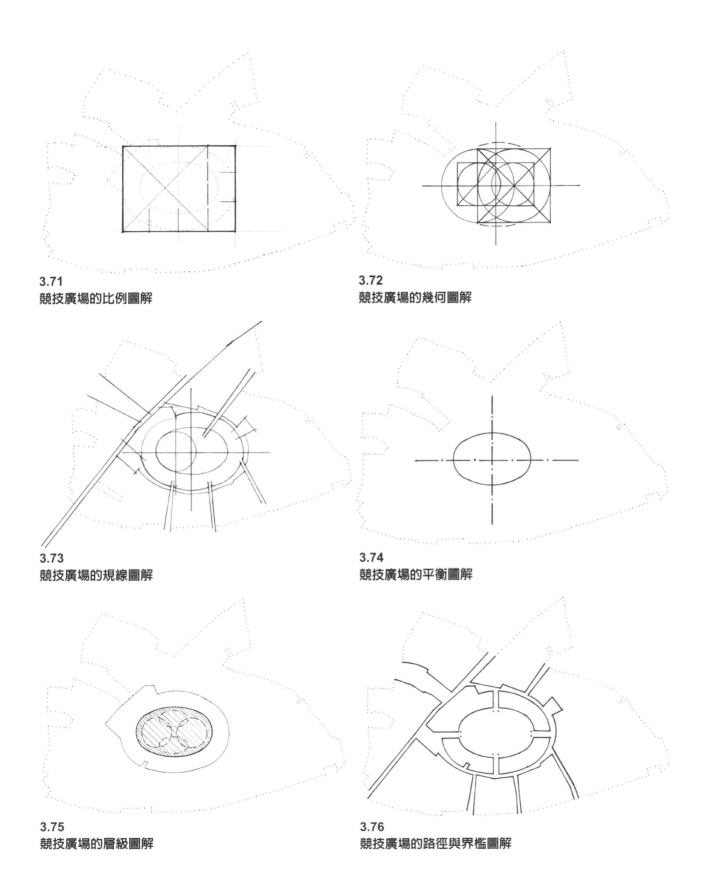

3.71
競技廣場的比例圖解

3.72
競技廣場的幾何圖解

3.73
競技廣場的規線圖解

3.74
競技廣場的平衡圖解

3.75
競技廣場的層級圖解

3.76
競技廣場的路徑與界檻圖解

線型和線寬

　　基地平面圖的線寬規則和其他正射投影一樣：靠近剖面或頂面的物件要畫得比遠離的物件粗黑。

　　基地平面圖要界定出建築物的形狀、位置和方位。用粗實線畫建築物，或用明暗處理將它們與虛體（例如：街道、巷弄和城市廣場）的視覺對比凸顯出來。做了明暗處理的基地平面圖，稱為「圖底平面圖」（figure-ground plan）；關於如何為平面圖塗上不同色調，請參見第六課。基地上的額外元素要用比較細的線條。畫出自然地景、硬景觀、燈柱、雕像和噴泉，來表現氛圍和尺寸。

步驟分解示範：基地平面圖

　　以下將一步步示範如何畫出基地平面圖。示範的主題是：義大利威尼斯知名的聖馬可廣場和小廣場。動手畫之前，記得先把所有鉛筆削好。

步驟1：計算比例

　　推斷基地平面圖的整體形狀和比例（參考附錄訣竅12，見P.317）。在基地上走動體驗一下。計算整體的寬長比率。在圖3.77的示範案例裡，廣場的整體比例是黃金分割，也就是1：1.618。不過，與廣場垂直的小廣場則是遵循2：1的寬長比率。

3.77
基地平面圖・步驟1

步驟2：計算幾何

　　畫出主要幾何形狀和次要幾何形狀的圖解及物理關係（參考附錄訣竅12，見P.317）。圖3.78分析廣場和建築元素的幾何，正方形代表鐘樓，圓形代表兩根入口圓柱。

步驟3：用規線構圖

　　建立一個線條框格，將基地上的主要和次要元素記錄下來並定位。圖3.79顯示如何用規線檢驗聖馬可廣場的形狀，以及構成元素的形狀和位置。

3.78
基地平面圖‧步驟2

3.79
基地平面圖‧步驟3

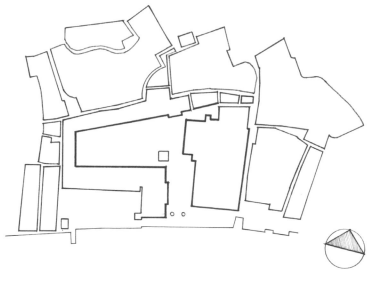

3.80
基地平面圖·步驟4

3.81
聖馬可廣場的圖底平面圖

步驟4：完成素描

應用線寬。用粗實線強調剖面元素。用比較細的線條描繪剖面之外或地面上的元素。下面這兩個方法可以將基地凸顯出來：

1. 將研究區域的輪廓加深（圖3.80）。
2. 將周圍建築物塗黑（圖3.81）。

步驟5：分析基地

畫出以下圖解：平衡、層級、路徑與界檻（圖3.82、3.83、3.84）。參考表3.3的線型和線寬。

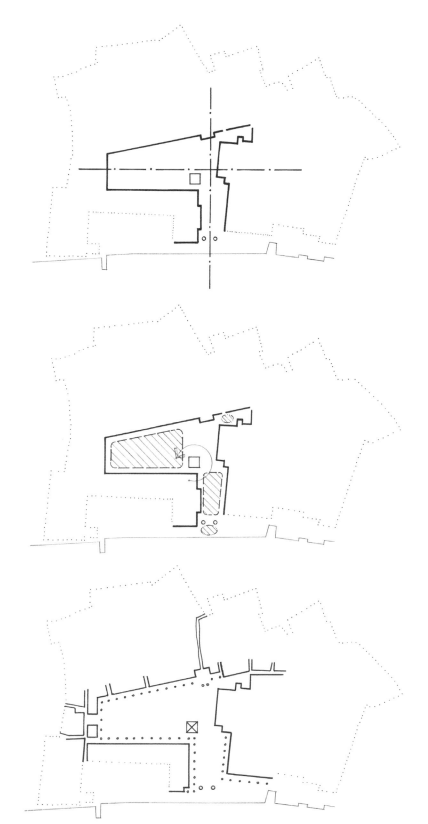

3.82
聖馬可廣場的平衡圖解

3.83
聖馬可廣場的層級圖解

3.84
聖馬可廣場的路徑與界檻圖解

習作3.4

A：畫一個醒目地點的基地平面圖，例如：公共廣場、繁忙街道、遊樂場或林蔭大道。應用適當的線寬。先在基地上走一走，然後開始素描。限時：90分鐘，外加20分鐘在基地上探走。

B：爲習作A裡的基地畫出下列分析圖解：幾何、平衡、層級和路徑與界檻。一頁畫兩種圖解。爲每種圖解建立圖例。限時：每張圖解20分鐘。畫圖解時請放輕鬆。

範例：基地平面圖

圖3.85到3.94應用本課討論的原則和方法，研究了兩個歷史前例。每個前例都包括一張基地平面圖和延伸分析。所有範例都是作者用鋼筆畫在紙上。繪製每張圖解的時間約20到30分鐘，市鎮和城市廣場的複雜度與物理特性的數量，會影響作畫的時間。

3.85
大教堂廣場，義大利佛羅倫斯
這座廣場是從都市紋理中切鑿出來，包括兩個著名結構物：八角形的聖若望洗禮堂（Baptistery of St John，在左邊）和拉丁十字形的佛羅倫斯大教堂（Cathedral of Florence，在右邊）。

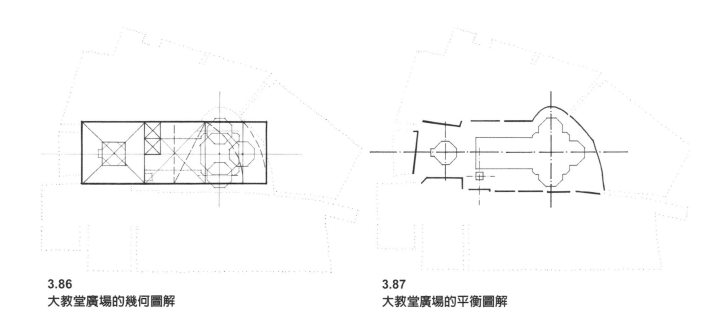

3.86
大教堂廣場的幾何圖解

3.87
大教堂廣場的平衡圖解

3.88
大教堂廣場的層級圖解

3.89
大教堂廣場的路徑與界檻圖解

3.90
田野廣場（**Piazza del Campo**），
義大利西思納（**Siena**）

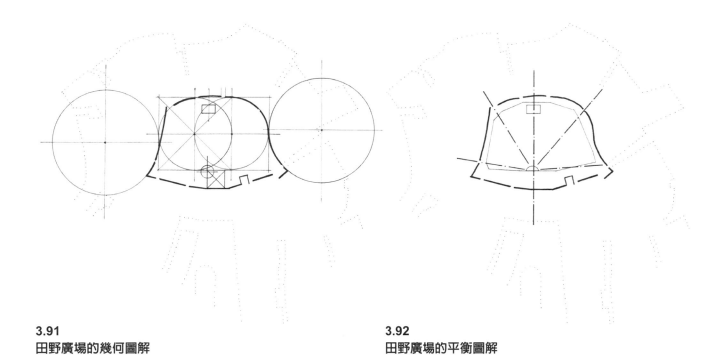

3.91
田野廣場的幾何圖解

3.92
田野廣場的平衡圖解

3.93
田野廣場的層級圖解

3.94
田野廣場的路徑與界檻圖解

平面圖繪製訣竅

以下訣竅同時適用於樓平面圖和基地平面圖。

訣竅1：在基地走一圈

在素描本上畫出任何一條線之前，先到建築物或基地上走一圈。感受一下空間，觀察它的特色，記錄形狀，並計算比例。

訣竅2：設定中央線

把平面圖畫在頁面中間。不要從頁面的邊緣或角落開始畫，以免超出空間，無法畫完。正確的作法是，一開始就在頁面的正中央畫一條垂直線。用這條中央線標示描繪主題的正中央，確保有足夠的空間可以完成素描。

訣竅3：把焦點放在比例和形狀

形狀

不要把焦點放在空間的規模大小，以免被大型建築物或巨大基地（例如：大教堂、博物館或城市廣場）嚇到。推斷形狀時，只要看看界定空間的屋頂線或天花板的輪廓：它們構成什麼形狀？例如，空間是正方形、長方形、橢圓形、圓形或這些形狀的組合。把複雜的形狀分解成基本的幾何形狀。

比例

計算平面圖的整體比率（例如，1：1、2：1、3：5、1：1.618）。在基地走一走，體驗一下（參見訣竅1）。沿著描繪主題的長邊和寬邊走並記錄步數，計算出長寬比率。進一步的資訊，請複習本課的「比例」和「幾何」。

訣竅4：強調剖面

用粗實線畫剖面。確定剖面線連續不斷，可描繪出空間的輪廓和形狀。

訣竅5：畫出剖面後方的物件

畫出剖面後方的物件，藉此捕捉空間的規模和環境。比較接近剖面的物件用比較粗的線條；比較遠離的物件用比較細的線條。

訣竅6：保持畫面簡潔！

保持畫面簡潔！不要在平面圖或圖解上疊放太多元素，以免看起來太擁擠，不易閱讀。

其他繪圖訣竅和技巧，請參考書末的「附錄」。

Part II
中階：三維立體投影

本書 Part II 將教導讀者，如何同時運用繪圖和透視來描繪三維的建築環境。三維立體投影會呈現出空間或物件的長、寬、高。最常見的三維立體投影，包括：軸測圖（axonometric drawing）、斜視圖（oblique drawing）和透視圖（perspective drawing）。與二維的正射投影圖比較起來，立體繪圖能對物件的體積和形式，展現更廣泛的理解。

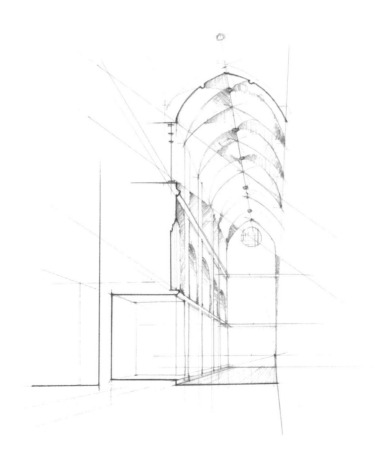

塞維亞大教堂（Cathedral of Seville）的剖面透視圖，西班牙

　　第四課將檢視軸測圖和斜視圖。軸測圖是一種客觀、可測量的空間或建築物的立體視圖。一般而言，軸測圖投射出來的影像，會與地面線呈30、45或60度角。在這種類型的繪圖裡，所有的垂直線都會彼此平行，同樣的規則也套用在水平線和斜線上。

　　第五課將探討透視圖的潛力。透視圖是對於物件、建築物和場所的寫實及主觀投影。

　　第六課將介紹如何利用不同的明暗技法，來凸顯空間的深度和立體投影。明暗技法不僅可為素描提供深度，也能將明暗模式如何影響我們對建築環境的感知呈現出來。第六課將解釋以下幾種色調技巧：線影法（hatching）、亂塗法（scribbling）、點畫法（stippling）和垂直線影法（vertical line shading）。

　　每一課都會有一張表格，列出三維立體繪圖所使用的線條類型，以及適當的線寬。此外，這三章都會提供繪圖範例、步驟分解示範和技術訣竅，並附有習作以持續鍛鍊讀者的繪圖和構圖技巧。

Lesson 4　軸測圖

目標

　　第四課是要教導讀者如何畫出空間和建築物的平行或體積投影。具體而言，這一課是要檢視兩種平行投影：軸測圖和剖面斜視圖（section-oblique drawing）。這些體積繪圖會記錄描繪主題的長、寬、高，將形式、量體和體積描繪出來。

　　本課將提出一項新挑戰：**如何以三維方式描繪物件**。軸測和斜視投影會利用到Part I介紹過的三項設計原則──比例、幾何和規線。此外，我們會用三維分析圖解研究一些歷史建築物。這些圖解將探索四大具體特色：**轉角、結構、層級和負空間**（negative spaces）。

　　第四課將應用這些設計原則和立體（3D）圖解，透過步驟分解示範、正確的線條運用、範例、技術訣竅和習作，說明如何畫出軸測圖和剖面斜視圖。請在素描本上完成所有習作。

　　上完第四課後，讀者應該更能理解該如何畫出比例良好的軸測圖和剖面斜視圖，並能運用三維分析性圖解來檢視建築環境。

說明：什麼是平行投影？

　　平行投影（parallel projection）是在紙張上描繪物件的三維特質（圖4.1）。要繪製平行投影，需要畫出與對應軸（X、Y、Z）平行的線條。

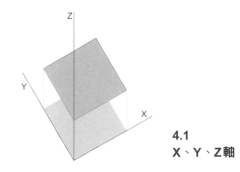

4.1
X、Y、Z軸

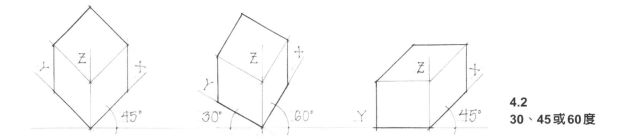

4.2
30、45或60度

軸測圖

　　軸測圖和透視圖不同，並非從主觀視點進行描繪。反之，軸測圖是客觀、可測量的空間或建築物的立體視圖。一般而言，軸測圖投射出來的影像，會與地面線呈30、45或60度角（圖4.2）。

　　繪製軸測圖時，請先畫出樓平面圖。確定平面圖與地面線呈一定角度（45–45度角或30–60度角）。接著，將平面圖上的所有元素沿著Z軸垂直（90度角）投影。所有的垂直線要彼此平行，水平線和斜線也一樣（圖4.3）。

　　同一張繪圖上切勿改變角度，否則素描會變得歪斜，令人無法理解（圖4.4、4.5、4.6）。

4.3
將平面圖旋轉（左圖），再垂直投影（右圖）。

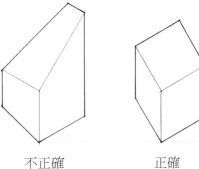

不正確　　　　正確

4.4
不正確（左圖）和正確（右圖）的軸測圖

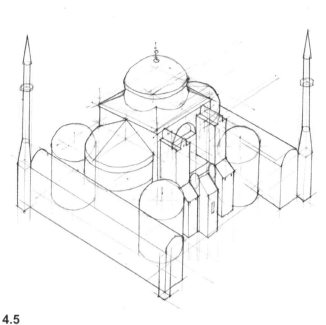

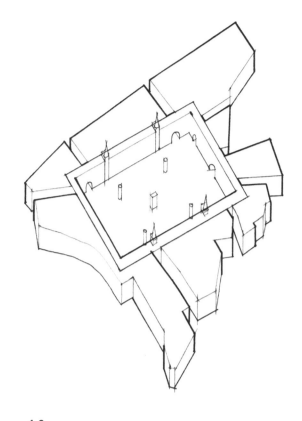

4.5
改建後的聖索菲亞大教堂的軸測投影，土耳其伊斯坦堡
聖索菲亞大教堂原本是東正教教堂（西元537年至1204年）。
在君士坦丁堡拉丁帝國統治期間，改建成天主教大教堂（西
元1204年至1261年）。最後，土耳其第一任總統凱末爾
（Mustafa Kemal Ataturk）將它改成博物館（1930年代），禁
止在裡面進行任何祈禱儀式。

4.6
馬德里主廣場的軸測投影，西班牙

剖面斜視圖

　　剖面斜視圖結合了軸測圖和剖面圖，以三維方式描繪空間和建築物的內
部特色（圖4.7）。雖然斜視圖維持了描繪主題的真實比例、形狀和大小，但
因為斜線形成的銳角，看起來可能會有點歪曲。

4.7
管狀物的剖面斜視圖

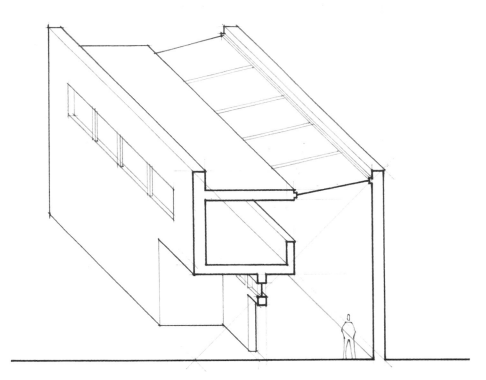

4.8
建築物的剖面斜視圖

　　剖面斜視圖先從切穿建築物的剖面圖畫起。要畫出剖面圖，必須先研究建築物的比例和幾何。關於剖面圖的更多資訊，請複習第二課。接著，沿著X或Y軸將剖面圖投射出去（圖4.8）。為了保持一致，所有斜線都必須維持同樣的角度（例如：30、45或60度）。

設計原則

　　本單元將說明如何利用比例、幾何和規線這套設計原則，來繪製軸測圖。在這一單元裡，我們的延伸分析主題是：義大利佛羅倫斯的歷史建築巴齊禮拜堂，分別敘述每一種設計原則。關於這三項設計原則的更多資訊，請複習Part I。

　　圖4.9結合了巴齊禮拜堂的平面視圖和軸測投影；這種繪圖類型稱為「剖開軸測圖」（cut-away axon）。剖開軸測圖減去建築物的外部，將內部的空間和結構元素展示出來。用虛線界定空間的高度。

比例

　　比例系統的目的是要創造出和諧的構圖。比例可在「整體之於部分」、「部分與部分之間」，以及「部分之於整體」建立視覺和平衡關係。要用三維方式描繪物件的比率，必須研究該物件的高（h）、寬（w）、深（d）關係，即高：寬：深。

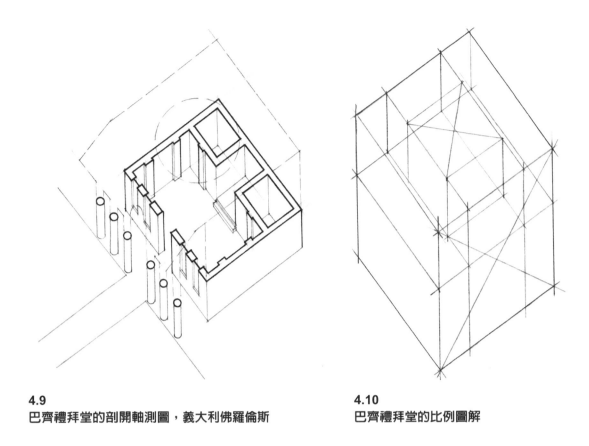

4.9
巴齊禮拜堂的剖開軸測圖，義大利佛羅倫斯

4.10
巴齊禮拜堂的比例圖解

圖4.10是巴齊禮拜堂的三維比例圖解。這棟建築的3D比率是1：1：1。

幾何

幾何是研究元素和形狀在空間裡的排列和關係（圖4.11）。建築師在設計建築物時，會運用幾何來組織空間和元素。例如，從巴齊禮拜堂的幾何圖解，可以看出禮拜堂的形狀和結構元素都採取對稱配置（圖4.12）。

4.11
幾何

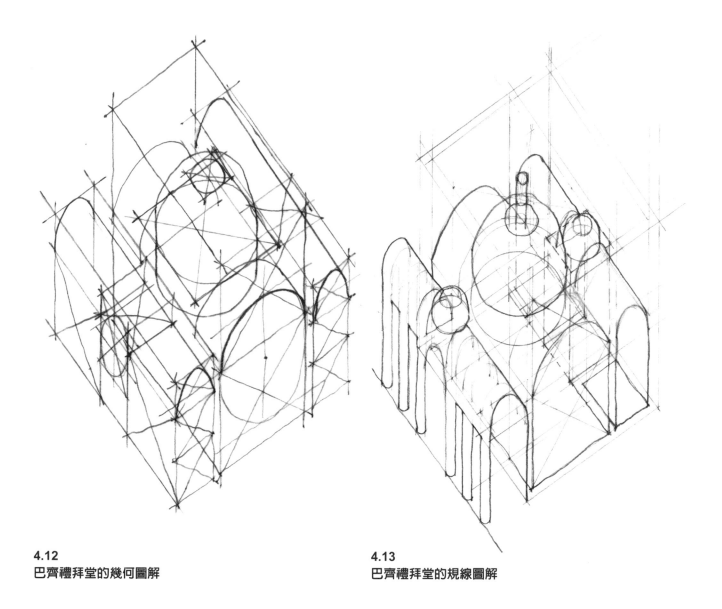

4.12
巴齊禮拜堂的幾何圖解

4.13
巴齊禮拜堂的規線圖解

規線

　　規線可協助素描的最初構圖。規線可在紙上形成一個線條框架，把物件
或建築物勾勒出來。規線也可用來校驗空間關係，調整建築物與元素的位置。

　　圖4.13運用以上三種設計原則，創造出巴齊禮拜堂的規線圖解。

分析性圖解

　　分析性圖解可以有系統地檢視建築環境裡的最根本元素，並將非根本的
性狀剔除掉。具體而言，分析性圖解可以讓建築師和設計師：

1. 將建築物或基地上的單一特性獨立出來並加以研究。
2. 把焦點擺在空間元素之間的相互關係。
3. 揭露一棟建築物的內部與外部之間，或是場域與物件之間的空間連結和物理質地。

　　這一單元將針對幾個歷史建築和基地繪製分析性圖解。這些圖解將探索：轉角、結構系統、層級關係和負空間。

轉角

　　建築物的轉角是為了解決立面之間的過渡。清晰分明的轉角可以將建築物的圖像在涵構中凸顯出來。下面這兩個案例將用來說明這一點。

　　義大利建築師阿道‧羅西在德國柏林設計了一棟經典住宅，位於威廉大街（Wilhelmstrasse）和柯許街（Kochstrasse）的交叉處。建造時間是西元1981年至1987年。這個轉角將建築的入口強調出來，同時扮演北立面和西立面之間的樞紐（圖4.14）。這根大柱子讓人從街道的一邊平順地過渡到另一邊。在這棟建築裡，羅西藉由凸顯轉角來改變立面的節奏和重複（圖4.15）。

　　另一個案例是西班牙巴塞隆納的維森斯之家（Casa Vicens）。維森斯之家的外部轉角強調出這棟建築的藝術形象（圖4.16）。

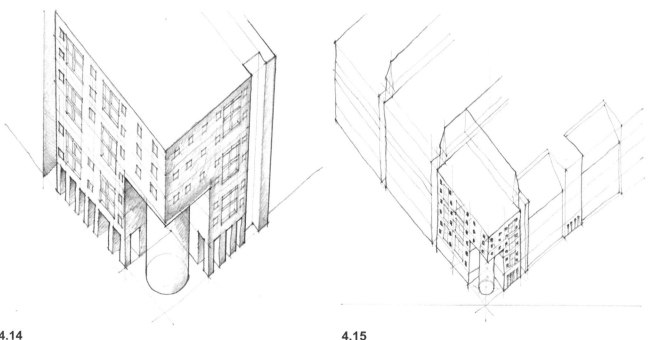

4.14
德國柏林住宅大樓，阿道‧羅西設計

4.15
德國柏林住宅大樓，阿道‧羅西設計

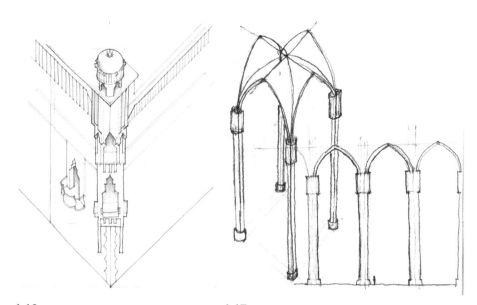

4.16
維森斯之家，西班牙巴塞隆納

4.17
哥德式開間的結構圖解

　　這棟建築是由加泰隆尼亞建築師高第（Antoni Gaudi）在西元1883年至1889年為實業家維森斯（Manuel Vicens）設計興建。這棟建築受到摩爾風格（Moorish）的影響，簷部、屋頂和轉角尤其明顯。清晰分明的轉角已成為這棟住宅的象徵，因為它具有：

1. 摩爾風格的細節裝飾。
2. 45度的旋轉角度。
3. 向外突出的陽台。
4. 燈塔形狀的屋頂。

　　這些特色加總起來，讓這個轉角以及整棟建築顯得格外醒目。

結構

　　一棟建築物若無法支撐自身的重量或任何附加的荷載，就是失敗的建築。結構系統是建築物最重要的特色。結構系統包含梁、柱、牆、地基和其他結構元素的複雜組合。素描結構系統需要檢視它的元素、材料、架構和組合。以下我們將調查兩個截然不同的羅馬天主教教堂的結構系統，圖4.17和4.18探索哥德式結構開間的元素，圖4.19則是描繪文藝復興圓頂背後的組合。

　　圖4.17是義大利米蘭大教堂（Cathedral of Milan）一個典型的結構開間。如同素描中描繪的，大教堂細柱的跨距不大。一個四分肋拱頂將柱子連結起來，同時界定出結構開間的範圍。這個開間扮演模矩系統的角色，在大教堂裡創造各種空間。例如，大教堂的中殿就是由好幾個開間加總而成（圖4.18）。

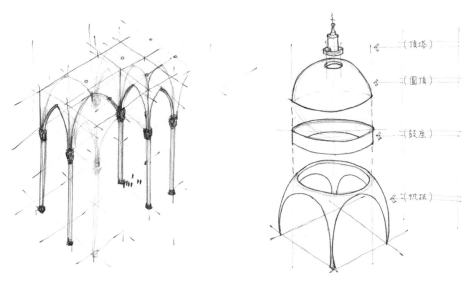

4.18
做為空間模矩的哥德式開間

4.19
文藝復興圓頂的結構圖解

圖4.19是典型的文藝復興圓頂的組合圖解。這個創新的結構系統,可以橫跨比哥德式肋拱頂更大的跨距,並引入帆拱(pendentive)。帆拱是三角形的球面,讓圓頂經由它過渡到四方形的屋體之上。圓頂本身安置在鼓座或環座上,鼓座則是架在帆拱上。如圖所示,文藝復興的圓頂通常會用頂塔(lantern)做裝飾。

層級

層級圖解是描繪一棟建築物裡的空間分級系統。這個分級系統會根據建築物的大小、類型和計畫功能的複雜度而有不同。層級圖解的元素包括建築物的平面面積和視覺分級系統(圖4.20)。

4.20
層級圖解
線型:首要空間用實線加陰影斜線;次要空間用實線;三要空間用點線。

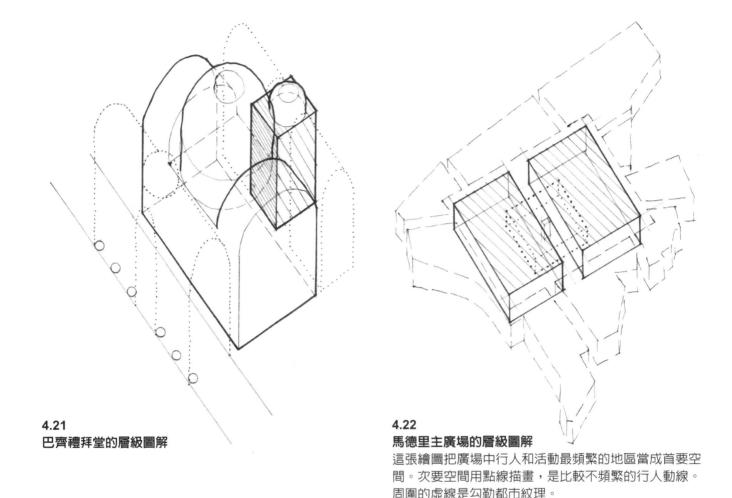

4.21
巴齊禮拜堂的層級圖解

4.22
馬德里主廣場的層級圖解
這張繪圖把廣場中行人和活動最頻繁的地區當成首要空間。次要空間用點線描畫，是比較不頻繁的行人動線。周圍的虛線是勾勒都市紋理。

　　圖4.21和4.22是從最重要到最不重要的三級空間系統：首要、次要和三要。讀者可以在各自的層級圖解裡增加或減少分級的級數。巴齊禮拜堂的層級圖解（圖4.21）顯示出首要空間的祭壇、次要空間的中殿，和剩餘的三要空間。圖4.22是馬德里主廣場的層級圖解。

負空間
　　負空間圖解是描繪建築物或實體物件的內部空間。這類圖解會將建築物的結構元素和外牆去掉。圖解會將內部空間的真切形式和體積呈現出來（圖4.23）。在基地或城市廣場的負空間圖解裡，所有的開放空間都要畫成實體（例如：街道、廣場、大道等），建築物畫成虛體（圖4.24）。

應用
　　本節將解釋軸測圖和剖面斜視圖的線型和線寬。也會示範如何素描這兩種繪圖。

4.23
巴齊禮拜堂的負空間圖解

4.24
馬德里主廣場的負空間圖解

表4.1：線型

線型	應用	線寬	
		鉛筆（鉛）	墨水（公釐）
規線	為素描構圖。規線和幾何線通常都是繪圖裡最細的線條。	H, F, HB	0.05, 0.1
邊界線	描繪物件和背景之間的邊界或邊緣。用粗線條畫。	2B, 3B	0.5, 0.7
相交線	描繪兩個或兩個以上塊面的交會處。用細線條畫，但要比規線粗一點。	F, HB	0.1, 0.3
剖面線	描繪貫穿物件或建築物的剖面；永遠是剖面圖裡最粗的線條。	5B, 6B	0.8, 1.0
表面線	描繪表面上細微的色彩、色調或材料變化。	F, HB	0.1, 0.3

4.25
圓廳別墅，義大利威欽察

線型和線寬

　　規線、邊界線、相交線、剖面線和表面線，是繪製軸測圖和剖面斜視圖的主要線型。這一單元將解釋每種線型的角色和線寬（表4.1）。立體繪圖至少應包含三種線寬，從粗到細。調整手勁可讓線寬的頻譜更廣。

軸測圖

　　應用層級不同的線寬來區別邊界、相交塊面和表面元素。

剖面斜視圖

　　這種平行投影結合了軸測圖和剖面圖的線型（例如剖面線）。繪製剖面斜視圖時，絕對不要把柱子切穿，以免讀者把柱子解讀成牆面。把剖面擺在柱與柱之間（圖4.26）。應用線寬的兩大基本目的：

1. 以視覺方式呈現對比。
2. 為不同物件和元素排出層級關係。

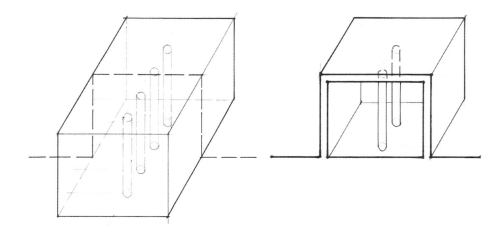

4.26
剖面斜視圖

習作4.1
　　在素描本的三張頁面上，分別畫出一個瓶子、一把椅子（圖4.27）和一張桌子的軸測圖。一開始，先研究每個物件的比例和幾何。運用適當的線寬。限時：每張圖35分鐘。

習作4.2
　　在兩張頁面上，分別畫出一張桌子和一張沙發的剖面斜視圖，但不要把物件切穿（參考圖4.26）。一開始，先推估每個物件立面的比例和幾何。接著，將所有元素順著X軸或Y軸投射出去。運用適當的線寬。限時：每張圖35分鐘。

4.27
椅子的軸測圖

步驟分解示範：軸測圖

以下將一步步示範如何畫出公共空間的軸測圖。示範的主題是：法國巴黎的勝利廣場（Place des Victories）。動手畫之前，請先把鉛筆削好。

步驟1：設定中央線

在頁面下方用一條清楚的水平粗線畫出地面線。接著，在紙張的中間位置畫一條與地面線垂直的細線（參考本課訣竅2，見P.147）。這條中央線代表主題的中央，在紙頁上為繪圖設定中央位置（參考圖4.28）。

步驟2：畫出平面圖

研究建築物或基地平面的形狀、幾何和比例。為了做到這一點，你必須先在該處行走一下。接著，觀察整體的寬長比率。圖4.29顯示勝利廣場的比率是1：1。該圖也將放射狀的街道和建築物記錄下來。

4.28
軸測圖・步驟1

4.29
軸測圖・步驟2

步驟3：延伸平面圖

沿著Z軸（90度），將平面圖上的所有元素和物件，垂直投射到各自的正確高度。想要找到正確的高度，要先研究寬高比率。勝利廣場透過嚴謹重複的立面節奏，反映出穩定感和莊重感（圖4.30）。

步驟4：完成素描

加入細節，例如：小物件、周遭建築物和自然元素。運用適當線寬。加上窗戶、孟莎屋頂和煙囪來營造氣氛（圖4.31）。進一步訊息，請參考「線寬」單元。

習作4.3

A：挑選一棟醒目建築（例如：教堂、劇院、社區中心、博物館或圖書館），畫出中央空間的軸測圖。應用素描的設計三原則。先找出一棟自家附近或在旅行中看到的建築物，公眾容易抵達且具有宏偉的內部空間，例如：中庭、大廳或庭院。在素描中畫出人物。限時：1小時40分鐘。更多訊息請參考本課最後的「三維圖繪製訣竅」（P.147）。

B：用同一棟建築研究並畫出結構、層級和負空間的軸測圖。限時：每張圖35分鐘。素描圖解時請放輕鬆。

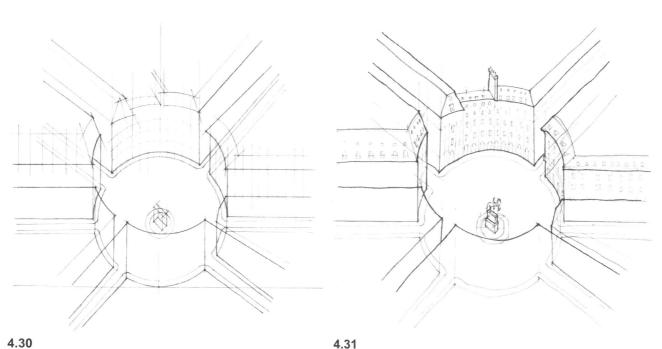

4.30
軸測圖・步驟3

4.31
軸測圖・步驟4

勝利廣場的位置接近巴黎王宮，功用是做為六條街道的靈活交叉點。西元1685年，皇家建築師孟莎（Jules Hardouin Mansart）為廣場重新設計了建築模組。為了讓構圖和諧一致，孟莎對建築物的立面做出規範。規定每棟建築都要有粗石砌的地面層拱廊、巨大的壁柱，以及帶有外挑老虎窗的孟莎屋頂。最後，用路易十四的騎馬雕像標出圓形廣場的中心點。

習作4.4
　　在軸測圖中，畫出兩棟不同建築物的轉角。每棟建築物都必須有不同的轉角條件，例如：開放式轉角、圓形轉角或正方形轉角。限時：每張圖45分鐘。

範例：軸測圖
　　圖4.32到4.45是作者繪製的。圖4.46到4.55是作者的學生繪製的。一張軸測圖需花費的繪製時間大約60到90分鐘。

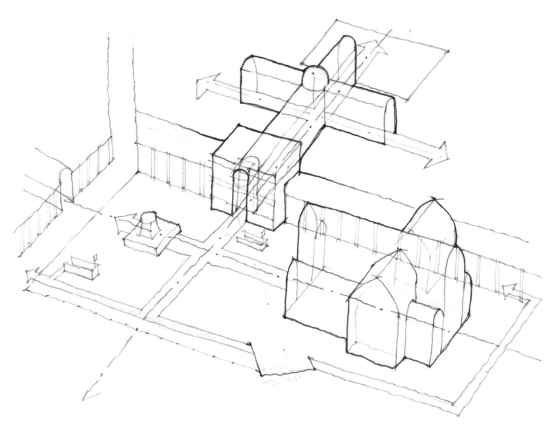

4.32
米蘭大教堂廣場，義大利

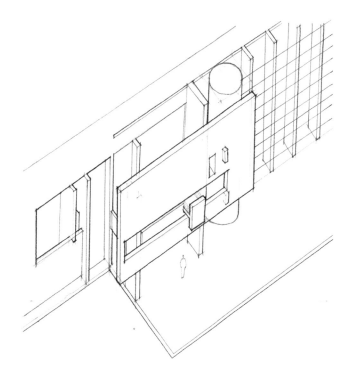

4.33
巴塞隆納當代美術館，西班牙

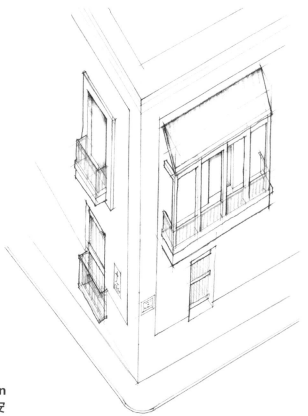

4.34
聖塞巴斯蒂安街（San Sebastián
Street）轉角，波多黎各老聖胡安

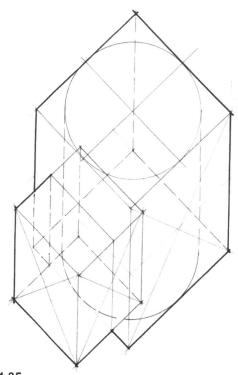

4.35
羅馬萬神殿的分析性圖解：比例圖解

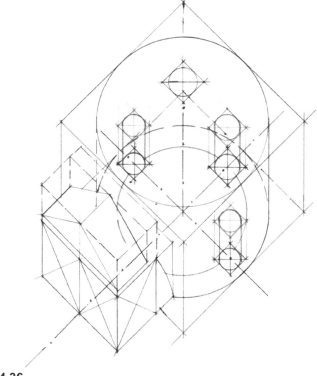

4.36
幾何圖解

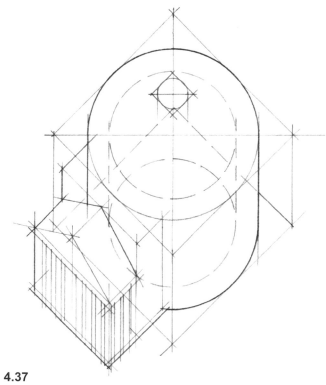

4.37
規線圖解

4.38
素描成品

4.39
層級圖解

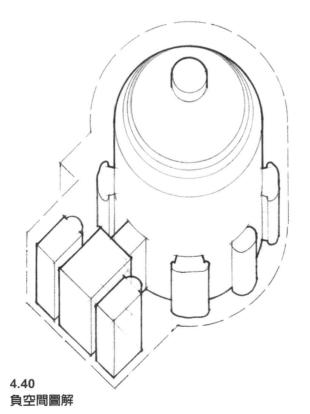

4.40
負空間圖解

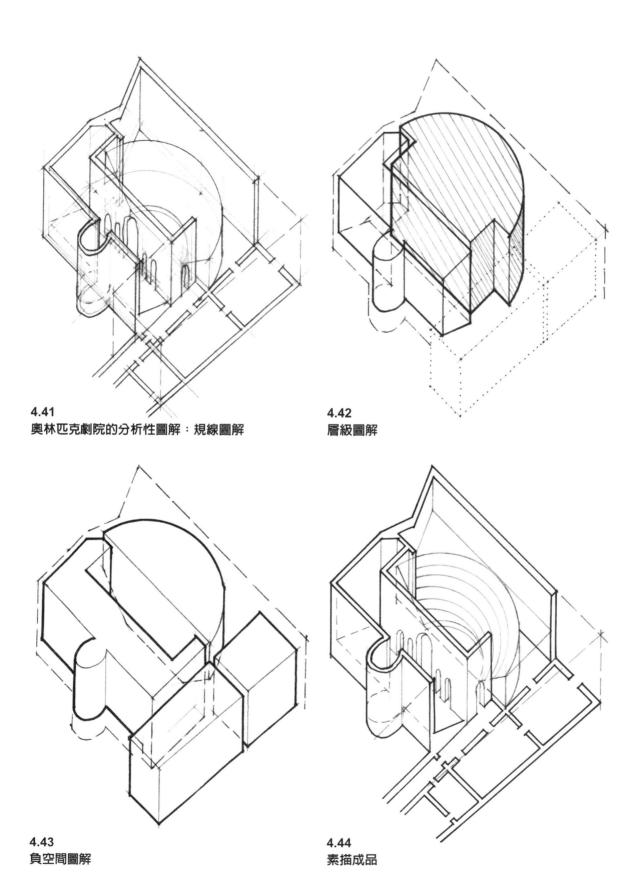

4.41
奧林匹克劇院的分析性圖解：規線圖解

4.42
層級圖解

4.43
負空間圖解

4.44
素描成品

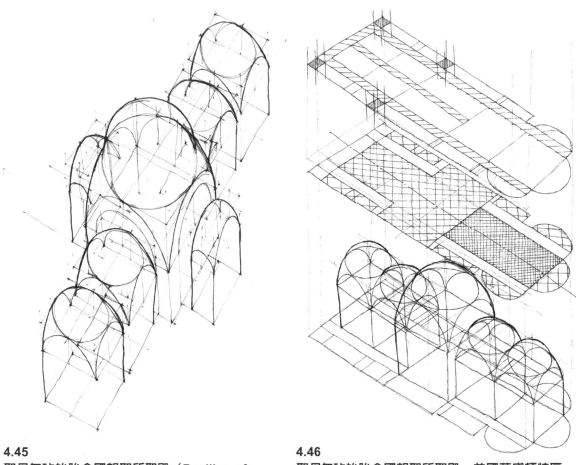

4.45
聖母無玷始胎全國朝聖所聖殿（Basilica of
the National Shrine of the Immaculate
Conception），美國華盛頓特區

4.46
聖母無玷始胎全國朝聖所聖殿，美國華盛頓特區

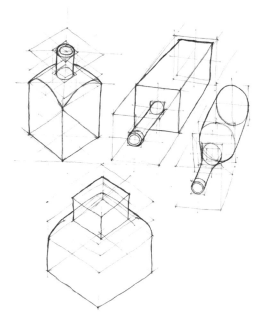

4.47
不同物件的幾何圖解

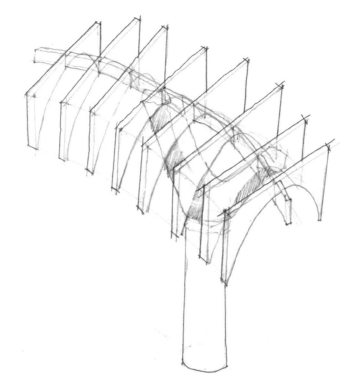

4.48
奎爾公園柱廊的結構圖解，
西班牙巴塞隆納

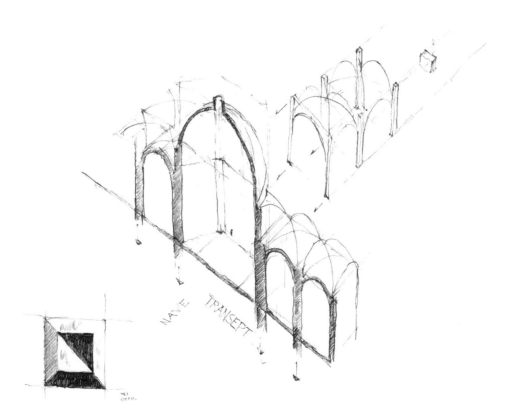

4.49
西恩納大教堂（Siena
Cathedral）的結構圖
解，義大利

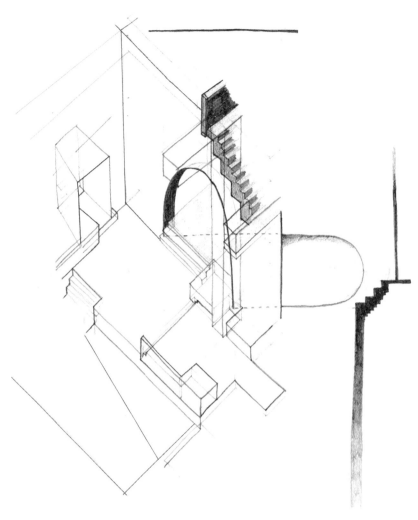

4.50
舊城堡博物館的動線圖解，
義大利維洛納

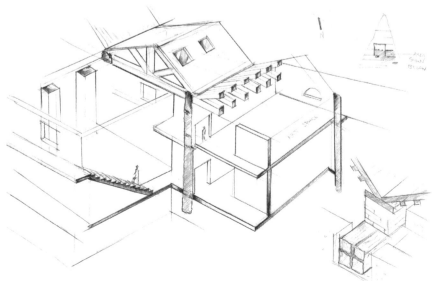

4.51
海關大廈美術館的軸測圖研
究，義大利威尼斯

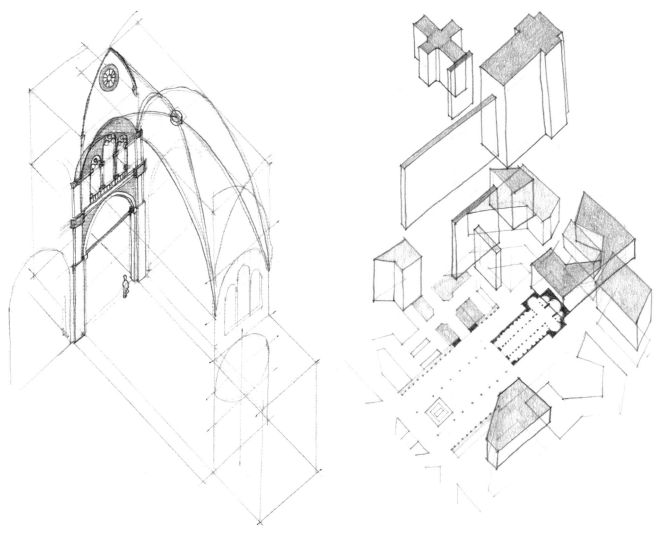

4.52
哥德式中殿開間的結構圖解

4.53
米蘭大教堂廣場的爆炸軸測圖，義大利

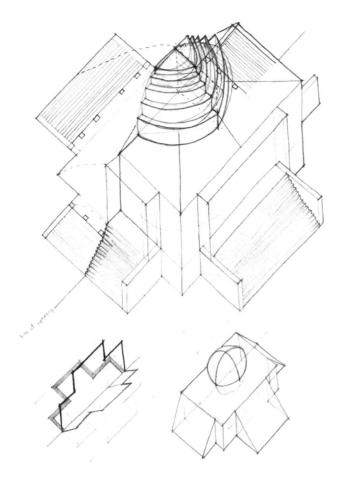

4.54
圓廳別墅軸測圖研究，義大利威欽察

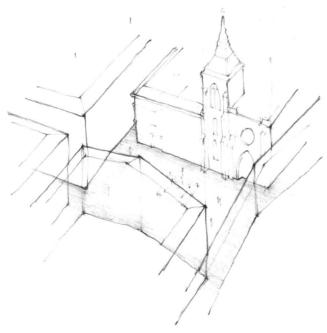

4.55
聖地牙哥大教堂（Catedral de Santiago）廣場，西班牙畢爾包（Bilbao）

步驟分解示範：剖面斜視圖

以下將一步步示範如何繪製剖面斜視圖。示範的主題是：西班牙古城格拉納達（Granada）的阿罕布拉宮帕爾塔宮殿（Partal Palace）的門廊和水池。動手畫之前，請先把鉛筆削好。

步驟1：設定中央線

在頁面下方用一條清楚的水平粗線畫出地面線。接著，在紙張的中間位置畫一條與地面線垂直的細線（參考本課訣竅2，見P.147）。這條中央線代表主題的中央，在紙頁上為繪圖設定中央位置。圖4.56是帕爾塔宮殿不同建築和地景元素的地面線和中央線。

步驟2：畫出剖面圖

研究剖面圖裡不同空間的形狀、幾何和比例（參考附錄訣竅12，見P.317）。一開始，先計算整體的寬高比率。利用幾何推估和描繪建築元素。帕塔爾宮殿的整體比例是遵循3：1的寬高比率（參見圖4.57）。

步驟3：為剖面圖加添細節

畫出規線框架，記錄所有元素及牆面、地板和天花板的變化（參見圖4.58）。

步驟4：投射剖面圖

畫出斜視圖。挑選角度（例如：30、45、60度）將剖面沿著X軸或Y軸投射出去。投射的所有元素必須保持同樣的角度（參見圖4.59）。

步驟5：完成素描

描繪氣氛、尺度並添加細節，例如周遭建築和自然環境裡的特色。應用適當線寬。切記，剖面線永遠是最粗黑的一條線（參見圖4.60）。

> **習作4.5**
>
> 畫出你家的剖面斜視圖。先畫橫剖面圖，然後將剖面圖投射出去。畫出人物做為比例尺。限時：60分鐘。
>
> **習作4.6**
>
> 畫出開放空間的剖面斜視圖，例如：庭院、大道或市鎮廣場。調查開放空間的三維比例和幾何（高、寬、長比率）。應用適當的線寬。畫出人物和植栽，增加比例感和環境氣氛。限時：90分鐘。

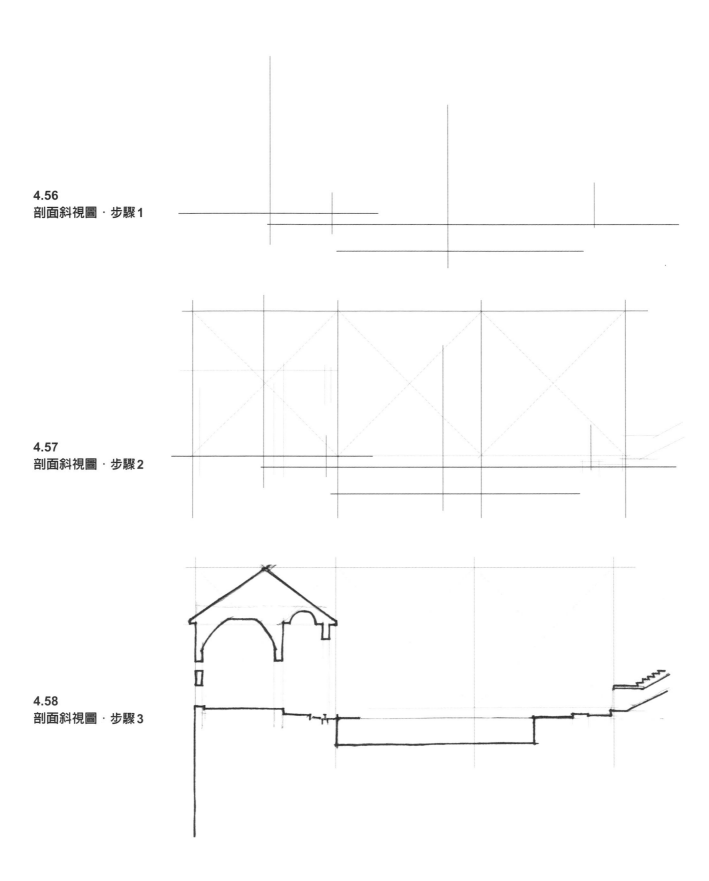

4.56
剖面斜視圖・步驟1

4.57
剖面斜視圖・步驟2

4.58
剖面斜視圖・步驟3

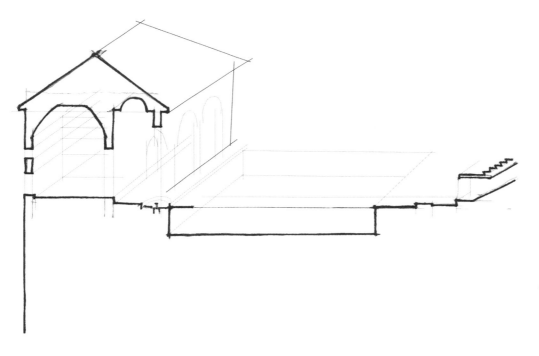

4.59
剖面斜視圖·步驟 4

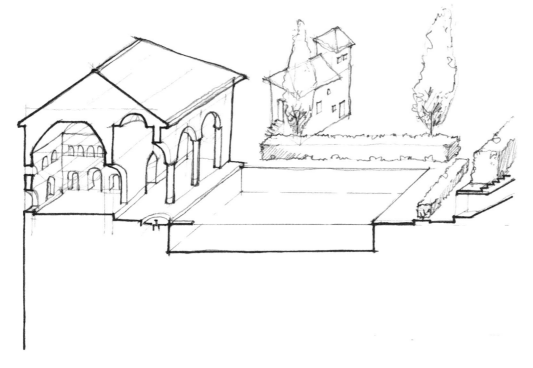

4.60
剖面斜視圖·步驟 5
帕爾塔宮殿的門廊可回溯到西元十四世紀初。五道拱形門廊俯瞰花園中央的長方形大水池。門廊內部和主廳有灰泥裝飾。池邊的植物為建築框了邊，隔絕外部的聲音，營造出一塊寧靜平和的區域。

習作4.7
　　畫出宗教建築的剖面斜視圖，例如：基督教堂、猶太會堂或清眞寺。運用繪圖的三大設計原則。選定一棟宗教建築，自家社區或旅途上看到的都可以。應用適當線寬完成素描並畫上人物。限時：1小時40分鐘。

範例：剖面斜視圖
　　圖4.61到4.63是作者繪製的剖面斜視圖。一張剖面斜視圖需花費的繪製時間大約60到90分鐘。

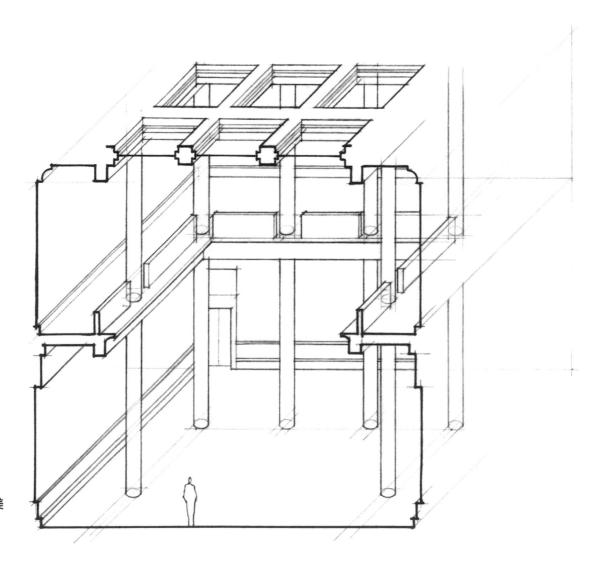

4.61
科克倫藝廊，美國華盛頓特區

4.62
海關大廈美術館的剖面斜視圖研究，義大利威尼斯

4.63
吧檯椅的立面斜視圖

三維圖繪製訣竅

訣竅1：從哪裡開始？

　　畫軸測圖時，先畫平面圖；畫剖面斜視圖時，先畫剖面圖。

訣竅2：頁面構圖

　　三維圖在構圖上比二維圖需要更多規畫。不要從頁面的邊緣或角落開始畫，以免超出空間，無法畫完整。把影像畫在紙頁正中央。為繪圖設定中央線，建立頁面參數：在靠近頁面頂端和底端的地方，各畫一條水平線，然後畫一條垂直中線（圖4.64）。這項訣竅能確保繪圖不會超出這些邊界。

訣竅3：切勿改變角度！

　　繪製軸測圖和斜視圖時，因為銳角擠壓的關係，可能會造成混淆。確定所有斜線都必須恪遵同一角度（30、45、60度）。切勿在同一張繪圖裡改變角度，以免造成歪斜和看不懂的情況（圖4.4）。

　　其他繪圖訣竅和技巧，請參考書末的「附錄」。

4.64
頁面參數

Lesson 5 透視圖

目標

第五課是要教導讀者如何畫出準確的透視圖。透視圖是場所和物件的寫實、立體（3D）投影。這一課將協助讀者理解繪製透視圖的基本方法，並將這些方法運用在田野素描上。

對初學者甚至開業建築師而言，可能會覺得繪製透視圖相當費力且複雜。在建築這個領域，透視圖可以幫助我們捕捉並記憶某一建築物、場所和細節的特定景象。此外，建築師和設計師也會利用透視圖之類的3D投影，向客戶解釋自己的設計想法。

在今天這個數位時代，電腦可以簡化並加速透視圖的繪製過程，藉此迴避掉基本的透視技巧。但這並不表示某項媒材比另一媒材更好或更有效率；相反的，就像建築師索非亞·古拉茲德斯（Sophia Gruzdys，2002: 67）指出的，「顯然，不管是手工繪圖或滑鼠繪圖，建築學校都應該教授，它們不是彼此對立的再現方式，而是創意過程裡的統整元素。」**手工和數位工具都能為建築設計提供獨特的視角和路徑。**

理解透視圖的技術面向，建築師就可以把他們對某一空間或建築物的看法以三維方式建模投射出來。第五課將檢視三種透視圖：單點透視、兩點透視和剖面透視。每種類型都呈現出對於建築環境的獨特視角。我們會進一步用分析性圖解、範例、簡單好學的步驟分解示範，研究每種透視圖。

上完第五課後，讀者將更能理解該如何繪製透視圖和應用適當的線型及線寬。請在素描本上完成所有習作。

說明：什麼是透視圖？

透視圖是把某一場所或物件的某個光學視點轉換到紙面上。這些繪圖是描述某一主題在三維空間中，由我們的眼睛感受到和以經驗捕捉到的美學質地、機能和形式。透視圖和正射投影圖及軸測圖不同，它不是描繪客觀視點。相反的，透視圖是呈現對於某一空間或建築物的主觀視點。圖5.1和5.2說明了正射投影和透視投影的差異。

5.1
義大利威尼斯某條街道的
2D 再現

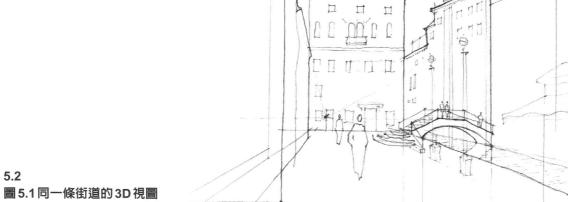

5.2
圖 5.1 同一條街道的 3D 視圖

5.3
巴黎某條雅致街道的單點透視圖

　　今日建築師、畫家、設計師和藝術家運用的透視法，是在文藝復興建築師布魯內列斯基手上發展到完美程度。根據他提出的透視法基本理論，我們看到或視野裡的所有物件，都會向後縮退，並朝遠方某處的消逝點匯聚。消逝點代表我們的視覺焦點（圖5.3）。基本上，物件離觀看者越遠，就會變得越小越聚集，離觀看者越近，就會變得越寬越大。

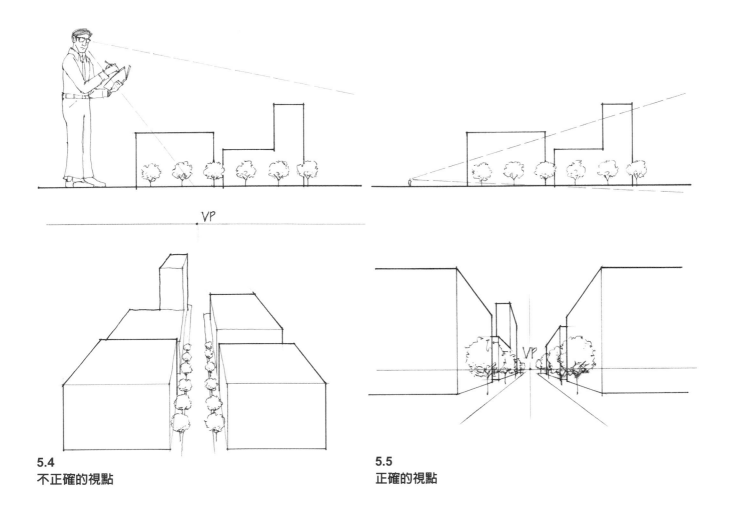

5.4
不正確的視點

5.5
正確的視點

應用

　　繪製透視圖需要一組不同於正射投影圖的技巧。初學者常常會從不正確的視點繪製透視圖，通常是從類似軸測圖的俯瞰角度（圖5.4）。要畫出正確的透視圖，焦點應該跟觀看者的視線高度平行。遠離觀看者的物件要比靠近觀看者的物件來得小（圖5.5）。簡單說，畫你看到的東西，而不是畫你**以為**你正在看的東西。

透視圖元素

　　本單元將界定建構透視圖所需的基本元素。

畫面（Picture plane, PP）

　　畫面是一個想像的透明表面，介於觀看者（你）和觀看的物件之間。畫面反映出物件影像的投影。畫面的功能就像是照相機裡上下顛倒的變焦鏡頭：畫面離觀看者愈遠，在圖上出現的透視影像範圍就愈大（圖5.6和5.7）。

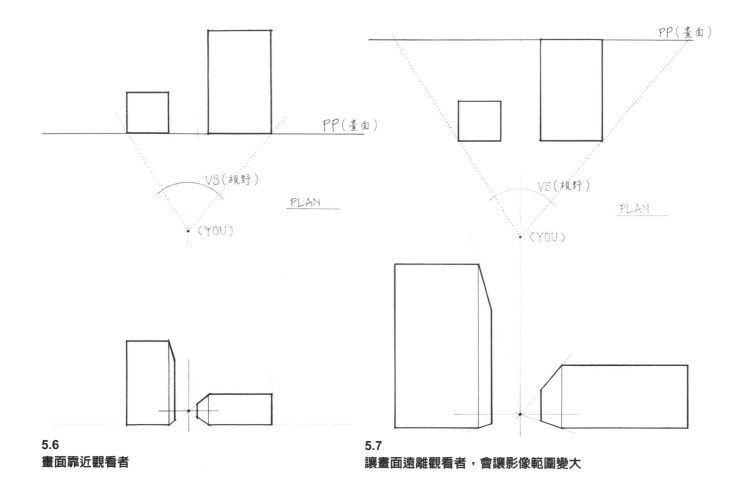

5.6
畫面靠近觀看者

5.7
讓畫面遠離觀看者，會讓影像範圍變大

地面線（Ground line, GL）
　　地面線是畫面底端的水平面。這條線代表所有垂直元素與地面的接觸點。

水平線（Horizon line, HL）
　　水平線是畫面裡的水平線或視線，觀看者從眼睛的位置畫出這條線，距離地面線大約1.65到1.80公尺。所有的垂直線都跟水平線垂直相交。

消逝點（Vanishing point, VP）
　　消逝點是位於遠方的一個點。把消逝點沿著水平線擺在畫面裡。讓所有線條會聚在消逝點上，可以創造出三維影像。這個觀念性的小點代表我們的視覺焦點。

建築物或天花板高度（Building or ceiling height, BH）
　　建築物或天花板高度是位於畫面頂端的水平線，代表空間或建築物的高度（簡稱頂端線）。

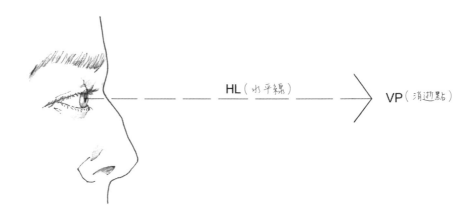

5.8
水平線和消逝點

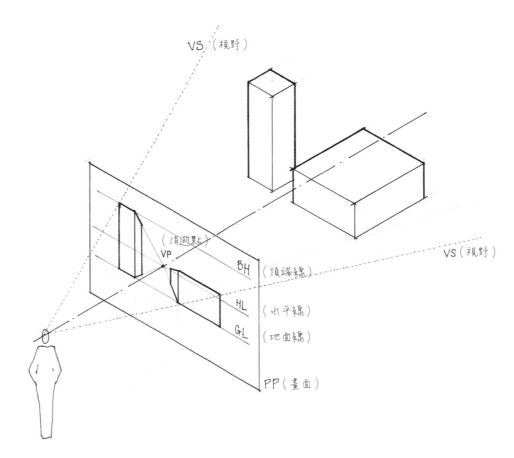

5.9
單點透視的元素

視野（Visual scope, VS）

　　視野是從觀看者朝某一物件或物件群輻射出的視界圓錐。視野會決定一張透視圖裡的視線範圍。

分層

　　利用分層系統來組織和生成透視圖。分層指的是把出現在視野裡的物件分出不同層次。這個分層系統把所有物件分成三個基本面或基本層，分別是前景、中景和背景（參見圖5.10、5.11、5.12、5.13）。

線型和線寬

　　繪製透視圖和剖面透視圖的主要線型，包括：規線、邊界線、相交線、剖面線和表面線。這一單元將解釋每種線型的角色和線寬（表5.1）。剖面透視圖至少應包含三種線寬，從粗到細。調整手勁可讓線寬的頻譜更廣。

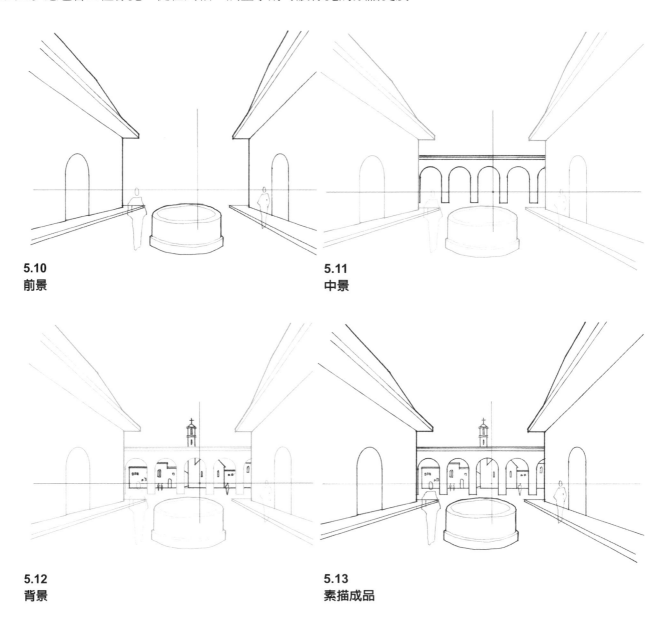

5.10
前景

5.11
中景

5.12
背景

5.13
素描成品

表5.1：線型

線型	應用	線寬	
		鉛筆 （鉛）	墨水 （公釐）
規線	為素描構圖。規線和幾何線通常都是繪圖裡最細的線條。	H, F, HB	0.05, 0.1
邊界線	描繪物件和背景之間的邊界或邊緣。用粗線條畫。	2B, 3B	0.5, 0.7
相交線	描繪兩個或兩個以上塊面的交會處。用細線條畫，但要比規線粗一點。	F, HB	0.1, 0.3
剖面線	描繪貫穿物件或建築物的剖面；永遠是剖面圖裡最粗的線條。	5B, 6B	0.8, 1.0
表面線	描繪表面上細微的色彩、色調或材料變化。	F, HB	0.1, 0.3

透視圖

　　應用不同層級的線型來區分邊界和角落、交會的塊面和表面元素（圖5.14）。這種層級可增加物件在透視圖裡的空間深度。

5.14
線型和線寬範例

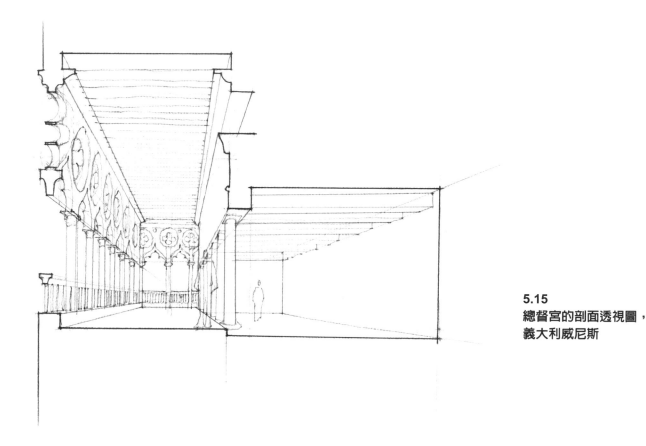

5.15
總督宮的剖面透視圖，
義大利威尼斯

剖面透視圖

　　這種透視投影結合了透視圖和剖面圖的線型（例如剖面線，參見圖 5.15）。切剖空間時，絕對不要把柱子切穿，以免讀者把柱子解讀成牆面。切剖空間時，把剖面擺在柱與柱之間（圖 2.15）。

　　牢記應用線寬的兩大基本目的：

1. 以視覺方式呈現對比。
2. 為描繪主題的元素區分層級關係。

單點透視圖

　　單點透視圖運用分層效果來描繪空間或建築物（也就是前景、中景和背景）。單點透視的圖像可提供單向正規的視點，強調繪圖的對稱性。把消逝點擺在偏離中央的位置，可以投射出比較動態的視角（參見圖 5.16）。

5.16
消逝點位於中央（左圖）
消逝點偏離中央（右圖）

靜態　　　　　　動態

元素

　　畫出所有垂直於地面線的垂直線。畫出所有平行於地面線的水平線，歪斜的空間或建築物例外。畫出平行於畫面的平直表面。運用比例和幾何推測並畫出這些表面（圖5.17）。利用斜線，畫出與畫面不平行的表面。

5.17
對於圖5.2中所有平直表面所做的幾何研究

步驟分解示範：單點透視圖

以下將一步步示範如何畫出一棟建築物的單點透視圖。示範的主題是：華盛頓特區美國天主教大學裡的聖母無玷始胎全國朝聖所聖殿。動手畫之前，記得先把所有鉛筆削好。

步驟1：畫出畫面

將畫面擺在前景、中景或背景。記住，畫面愈靠近觀看者，畫出來的影像範圍就會愈小。把畫面想像成平直表面或立面。圖5.18是把畫面放在前景；這樣的位置設定可確保透視圖不會超出頁面範圍。

步驟2：擺放消逝點

沿著水平線擺放消逝點，將你的焦點界定出來（圖5.19）。

步驟3：把角落連結到消逝點

把畫面裡的所有角落連結到消逝點。

步驟4：投射空間深度

畫出空間的背牆或背景層，喚起深度感。利用幾何找出背景層的距離和位置（參考附錄訣竅12，見P.317）。例如，圖5.21是計算前景中的側立面與背景聖殿之間的距離，是側立面寬度的幾倍，藉此畫出前景和背景的距離。切記，側立面愈靠近消逝點，會變得愈小。由於聖殿和畫面是平行的，因此要把它畫成平直面。

步驟5：完成素描

在圖中畫出建築和自然特色。例如，畫出建築物上的開口、陽台、紋理或樹木。把這些特色從背景拉往前景。應用適當線寬。切記，要用最粗的線條來表現邊緣和邊界，並將主題的輪廓凸顯出來。在不同的位置與距離處畫上人物，在素描裡增加比例感和運動感（參考本課訣竅4，見P.195），請參見圖5.22。

習作5.1

畫一張上面擺了一疊書的桌子的單點透視圖。

步驟：1.找出最靠近觀看者的桌角立面比例和幾何；2.在眼睛高度設定消逝點；3.將桌角連結到消逝點；4.利用幾何推估桌子的尾端和後腳的位置（參考前面的示範）；5.應用適當的線寬完成素描。限時：35分鐘。

5.18
單點透視圖・步驟 1

5.19
單點透視圖・步驟 2

5.20
單點透視圖・步驟 3

5.21
單點透視圖・步驟 4

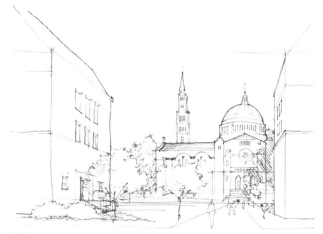

5.22
單點透視圖・步驟 5
聖母無玷始胎全國朝聖所聖殿，美國華盛頓特區

習作 5.2
　　利用單點透視法畫出你家的一個房間。畫出人和家具做為比例尺。限時：40 分鐘。更多訊息請參考本課章末的「透視圖繪製訣竅」（P.193）。

範例：單點透視圖
　　範例是單點透視法的應用。圖 5.23 到 5.28 是作者繪製的。圖 5.29 到 5.30 是作者的學生繪製的。每種類型的透視圖需花費的繪製時間不同，一張單點透視圖大約 30 到 45 分鐘。

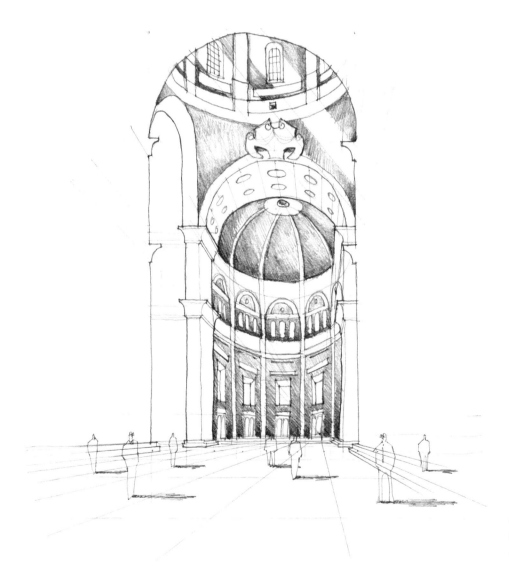

5.23
科摩大教堂（Cathedral of Como）內部視圖，義大利

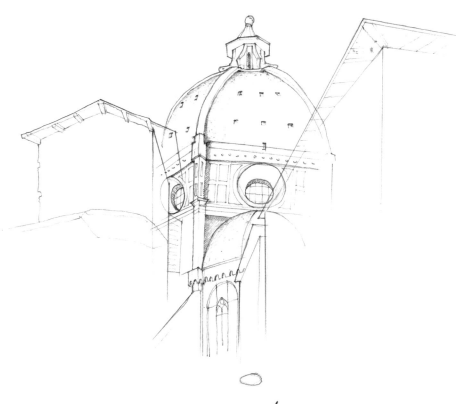

5.24
從窄街裡看到的義大利佛羅倫斯大教堂
狹窄的視野框住並凸顯出圓頂的形體和宏偉的外觀。

5.25
古根漢博物館（Guggenheim Museum）的內部視圖，西班牙畢爾包

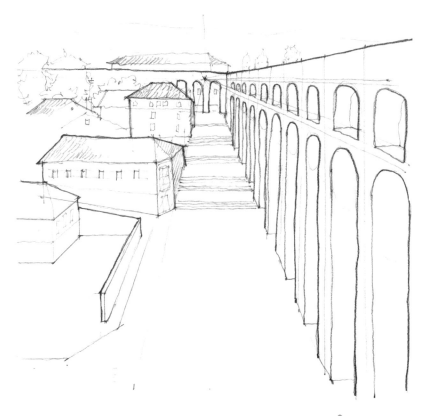

5.26
塞哥維亞輸水道（Aqueduct
of Segovia），西班牙

5.27
西班牙廣場（Plaza de España），
西班牙馬德里

5.28
國家藝廊（**National Gallery of Art**）西廂，美國華盛頓特區

5.29
格拉納達地方公園，西班牙

5.30
古根漢博物館內部視圖，
西班牙畢爾包

兩點透視圖

兩點透視圖可展現建築環境的動態視角，把多向移動凸顯出來。單點透
視圖和兩點透視圖的主要差別，請參見表5.2。

元素

兩點透視圖的元素和單點透視圖大致相同，唯一的差別是多了一個第二
消逝點。這個新增的消逝點，可以讓兩點透視圖比單點透視圖更有深度感、
立體感和移動感。

兩點透視圖有兩組線條以斜角方式匯集到左邊或右邊的消逝點上。所有
直線都與地面線垂直。兩個消逝點共同創造出三維圖像（圖5.31）。

表5.2：單點透視圖與兩點透視圖比較

項目	單點透視圖	兩點透視圖
焦點	層或面	體積
視野	固定單向角（一個面）	廣角（兩個面）
構圖	對稱	不對稱
圖像表現	正式而穩定	動感
起點	將畫面（PP）放在背景、中景或背景層裡。	將消逝點（VPL和VPR）沿著水平軸（HL）放置。

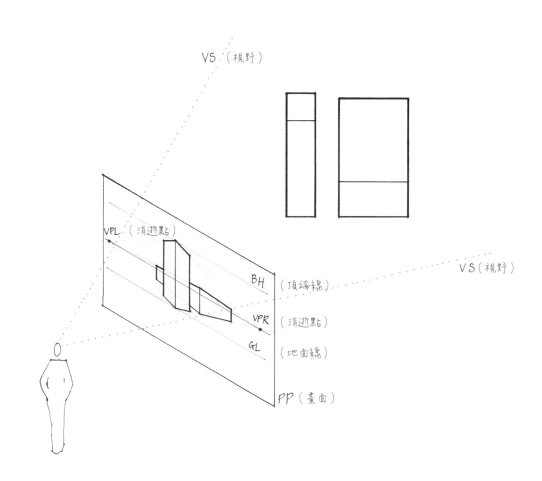

5.31
兩點透視圖元素

左消逝點（Vanishing Point Left, VPL）

　　左消逝點代表遠方的一個點。把左消逝點沿著水平軸擺在畫面左側（圖5.32）。描繪主題左邊的所有線條，全都聚集在左消逝點上（例如邊緣和邊界）。

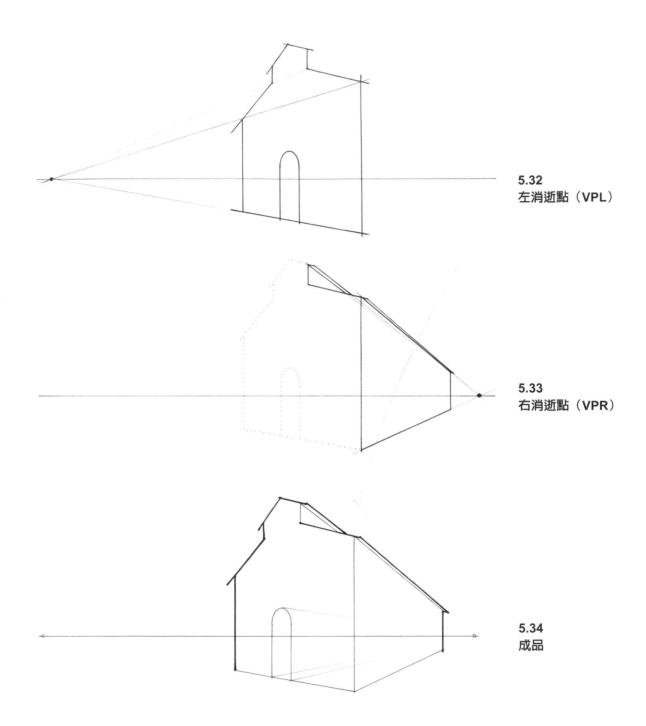

5.32
左消逝點（VPL）

5.33
右消逝點（VPR）

5.34
成品

右消逝點（Vanishing Point Right, VPR）

　　右消逝點代表遠方的一個點。把右消逝點沿著水平軸擺在畫面右側（圖5.33、5.34）。描繪主題右邊的所有線條全都聚集在右消逝點上（例如邊緣和邊界）。

　　兩個消逝點要隔遠一點。如果靠太近，圖像會變形（圖5.35）。

5.35
擺放消逝點

正確　　　　　　　　　　　不正確

步驟分解示範：兩點透視圖

以下將一步步示範如何畫出一棟建築物的兩點透視圖。示範的主題是：拉維列特公園（Parc de la Villette，法國巴黎）裡的一個典型小亭館。動手畫之前，記得先把所有鉛筆削好。

步驟1：擺放消逝點

沿著水平線設定兩個消逝點。不要讓它們靠太近。因為亭館是三層樓的結構，所以讓水平線比較靠近地面線。比較低矮的水平線可以凸顯出結構物的高度（圖5.36）。

步驟2：界定形體

畫出垂直邊線並連結到各端的消逝點上：左邊的所有元素或表面往左消逝點投射，右邊的所有元素或表面朝右消逝點投射。空間或建築物的體積將漸次成形。圖5.37畫出亭館的整體形貌。

步驟3：畫出重要元素

將最能代表描繪主題之空間特性的元素聚焦出來，例如：機能性、美學、動線和結構特質。利用比例和幾何，決定這些元素的長、寬、高。圖5.38將亭館的重要元素強調出來，特別是結構框架、凸出的陽台和螺旋階梯。

步驟4：描畫細部

細部可增加訊息和寫實度。例如，圖5.39畫出亭館的斜坡道和厚度。這些細節讓亭館變得更真實。

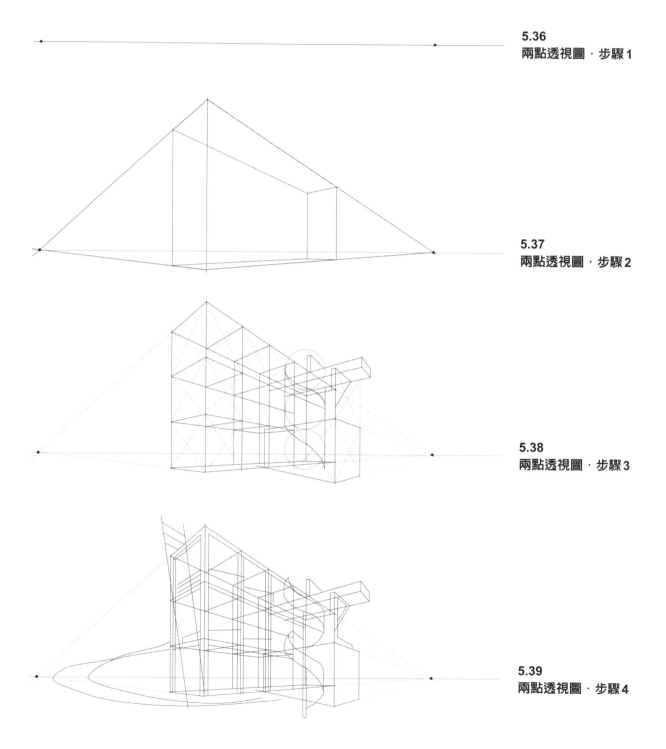

5.36
兩點透視圖·步驟1

5.37
兩點透視圖·步驟2

5.38
兩點透視圖·步驟3

5.39
兩點透視圖·步驟4

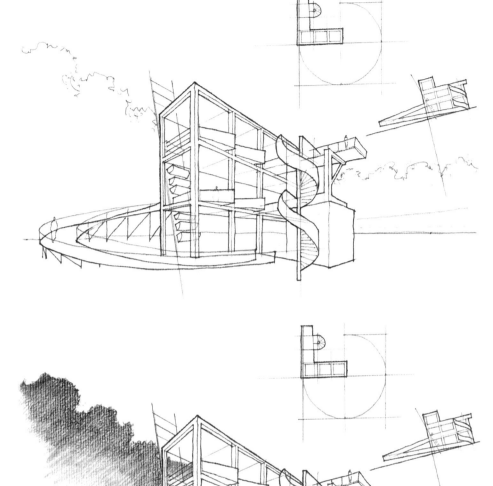

5.40
兩點透視圖‧步驟5
拉維列特公園是法國建築師初米（Bernard Tschumi）設計的，興建於西元1984年至1987年。這座大公園容納了科學與工業博物館、音樂城博物館、遊戲場和三十五座亭館。每座亭館都是網格上的一個記號，可當作遊客穿越公園的指標點。

5.41
加了陰影斜線的背景，與描繪主題形成對比，營造出戲劇感。

步驟5：完成素描

　　應用線寬。用粗線強調描繪主題的輪廓。在不同的位置與距離處畫上人物，增加尺度感、深度感和運動感（參見圖5.40）。選項：運用色調和正射投影圖（例如：平面圖、剖面圖和立面圖），提供客觀性的分析視角（參見圖5.41）。

習作5.3

　　畫一張上面擺了一疊書的桌子的兩點透視圖。記得沿著水平軸把消逝點設定在眼睛的高度。應用適當的線寬完成素描。限時：35分鐘。

習作5.4

　　畫一座獨棟建築（最高三層樓）的兩點透視圖。不要站在建築物正面，請移動到轉角處，畫出建築物的正立面和側立面。一開始先畫一條水平線，接著設定消逝點。在不同的位置及距離畫上人物，他們的頭部要順著水平線，做為比例尺和移動標記（參考本課訣竅4，見P.195）。應用適當的線寬完成素描。限時：60分鐘。

範例：兩點透視圖

　　兩點透視圖的範例參見圖5.42到5.49（作者繪製），以及圖5.50到5.53（作者的學生繪製）。每種類型的透視圖需花費的繪製時間不同。整體而言，繪製一張兩點透視圖大約要40到75分鐘。

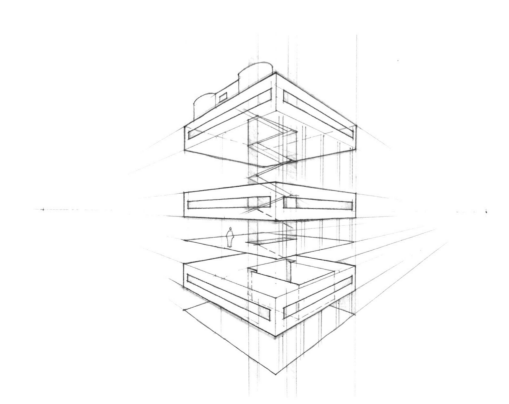

5.42
薩伏衣別墅（Villa Savoye）的爆炸透視圖，法國普瓦西（Poissy）

55.43
皇家麗笙酒店（Radisson Blu
Royal Hotel），丹麥哥本哈根

5.44
威尼斯建築大學入口，義大利

5.45
波多黎各大學通識教育學院

5.46
米羅基金會（Joan Miró
Faundation），西班牙
巴塞隆納

5.47
菲魯茲阿迦清真寺（Firuz Aga
Mosque），土耳其伊斯坦堡

5.48
伊比利半島西北部石造糧
倉研究

5.49
蒙塞拉特修道院（Montserrat
monastery）研究，西班牙巴
塞隆納

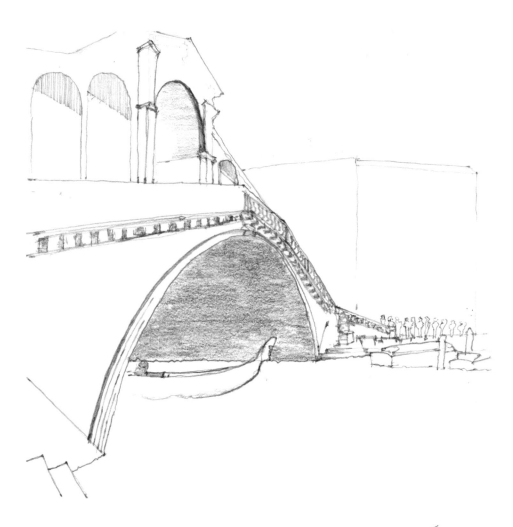

5.50
利雅德橋（**Rialto Bridge**），
義大利威尼斯

5.51
美國天主教大學班傑明・羅
馬 音 樂 學 院（**Benjamin T.
Rome School of Music**），
美國華盛頓特區

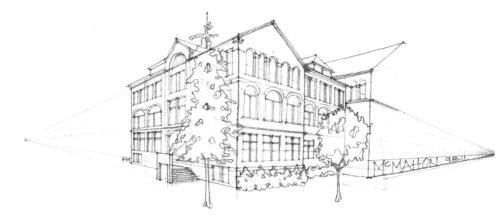

5.52
美國天主教大學麥克曼館
（**McMahon Hall**），美國
華盛頓特區

5.53
海關大廈美術館結構細
部，義大利威尼斯

剖面透視圖

　　剖面透視圖是描繪內外空間的關係，並將建築物或空間的內部內容展示出來。大多數的建築系學生因為對剖面圖比較了解和熟悉，所以畫起剖面透視圖比傳統透視圖更為上手。

　　剖面透視圖和建築剖面圖不同，前者是描繪建築物內部空間的3D視圖。圖5.54和5.55分別是美國華盛頓特區科克倫藝廊的橫剖面圖和剖面透視圖。剖面圖是呈現某一空間的2D客觀視角，剖面透視圖則是呈現3D主觀視角。

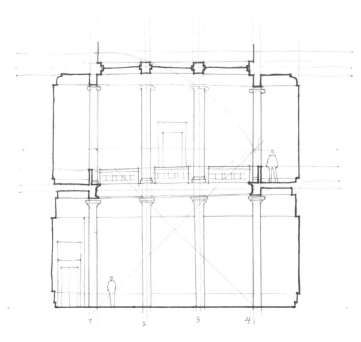

5.54
科克倫藝廊的橫剖面圖

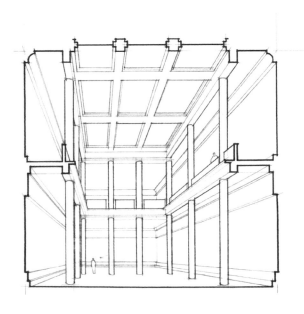

5.55
科克倫藝廊的剖面透視
圖，美國華盛頓特區

元素

　　單點剖面透視圖的元素和單點透視圖一樣。剖面圖在素描扮演畫面（PP）的功能。

單點剖面透視圖

　　剖面圖為透視圖提供必要的水平和垂直維度。用斜線把剖面圖裡的所有剖面元素連結到消逝點。

步驟分解示範：單點剖面透視圖

　　以下將一步步示範如何畫出單點剖面透視圖。示範的主題：米蘭的伊曼紐二世拱廊街（Galleria Vittorio Emanuelle II）。動手畫之前，記得先把所有鉛筆削好

步驟1：建構剖面圖

　　挑選一棟著名的公共建築或大型公共空間，推測它的剖面比例、形狀和幾何（有關剖面圖的繪製方法，請複習第二課）。圖5.56是對拱廊街的比例和幾何研究，圖5.57是完成的剖面圖。

步驟2：擺放消逝點

　　沿著水平線擺放消逝點。圖5.58將水平線貼近地面線擺放；這樣的位置可凸顯出四層樓的高度。

步驟3：把剖面連結到消逝點

　　用斜線把剖面上的所有元素朝消逝點投射出去（圖5.59）。

步驟4：投射空間深度

　　畫出空間的背牆或背景層，喚起深度感（參考附錄訣竅12，見P.317）。利用幾何計算邊牆的長度，並畫出背牆（圖5.60）。增加空間中最主要的物理特色，把深度感放到最大。例如，在這張素描裡，我把背牆的位置放在比真實位置更深的地方，藉此放大和拉長廊街的線性感（圖5.61）。

步驟5：完成素描

　　在圖中畫出建築和自然特色。把這些特色從背景拉往前景。應用適當線寬。切記，要用最粗的線條來表現剖面（參見圖5.62）。

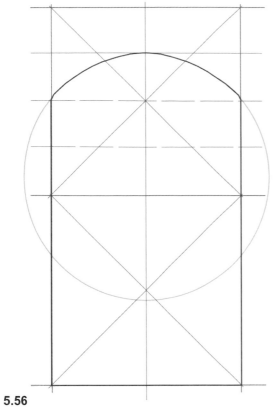

5.56
單點剖面透視圖
步驟1a：比例和幾何研究

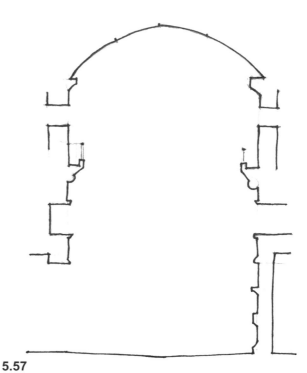

5.57
單點剖面透視圖
步驟1b：伊曼紐二世拱廊街剖面圖

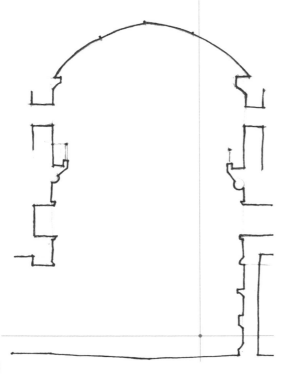

5.58
單點剖面透視圖・步驟2

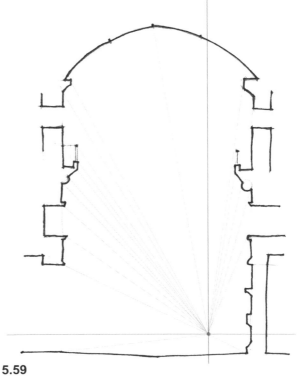

5.59
單點剖面透視圖・步驟3

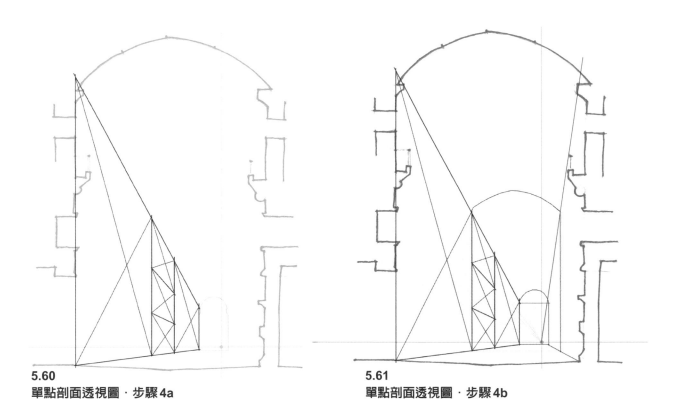

5.60
單點剖面透視圖‧步驟 4a

5.61
單點剖面透視圖‧步驟 4b

5.62
單點剖面透視圖‧步驟 5
伊曼紐二世拱廊街是義大利建築師朱塞佩‧門戈尼（Giuseppe Mengoni）在西元 1861 年設計的。一般多認為這是義大利最古老的拱廊街，興建於西元 1865 年至 1877 年。拱廊街的形狀採用拉丁十字的平面。兩軸交會處以巨大的玻璃圓頂罩住整個空間。四層樓高的連拱廊和鑄鐵玻璃的拱形屋頂，界定出它的內部空間。

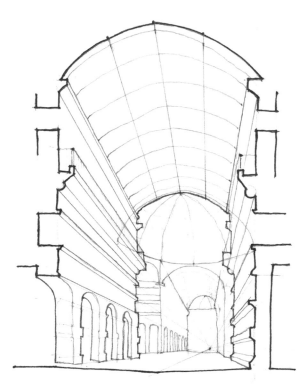

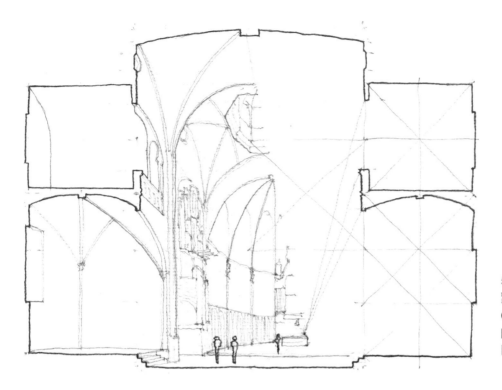

5.63
蒙塞拉特聖母院（Church of
Our Lady of Montserrat）
的單點剖面透視圖，西班牙
巴塞隆納

習作5.5

　　挑選一個有覆頂的雙層挑高空間，例如：大樓中庭、教堂中殿或火
車站月台，畫出它的單點剖面透視圖。

　　步驟：1.找出整體的剖面比例；2.將消逝點放置在水平線上；3.在不
同的位置與距離畫上人物，讓人物的頭沿著水平線擺放，當作比例尺並增
添移動感；4.應用適當線寬完成素描。切記，在這類繪圖裡，要用最粗的
線條來表現剖面。限時：2小時（參見圖5.63）。

習作5.6

　　挑選一個界線分明的開放空間，例如：主街、庭院、廣場或大道，
畫出它的單點剖面透視圖。遵照習作5.5的步驟繪製。限時：2小時（參
見圖5.64）。

爆炸剖面透視圖

　　爆炸剖面透視圖（exploded section-perspective）是一種具有創造性的動
態透視圖。這種方法可將建築物或空間的內外元素，投射到剖面的範圍之
外。例如，圖5.65是德國柏林猶太博物館（Jewish Museum）展覽空間的爆炸
剖面透視圖。圖裡的內牆投射到剖面的邊界之外。

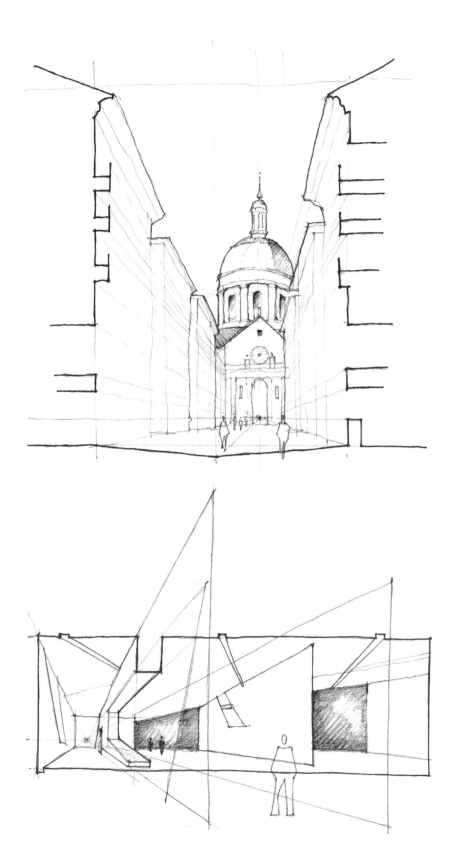

5.64
聖柱聖母院（**Our Lady of the Pillar**），西班牙札拉哥沙（**Zaragoza**）

5.65
猶太博物館，德國柏林

範例：單點剖面透視圖

　　單點剖面透視圖的範例參見圖5.66到5.69（作者繪製），以及圖5.70到
5.73（作者的學生繪製）。每種類型的透視圖需花費的繪製時間不同，一張單
點剖面透視圖大約1至2小時。

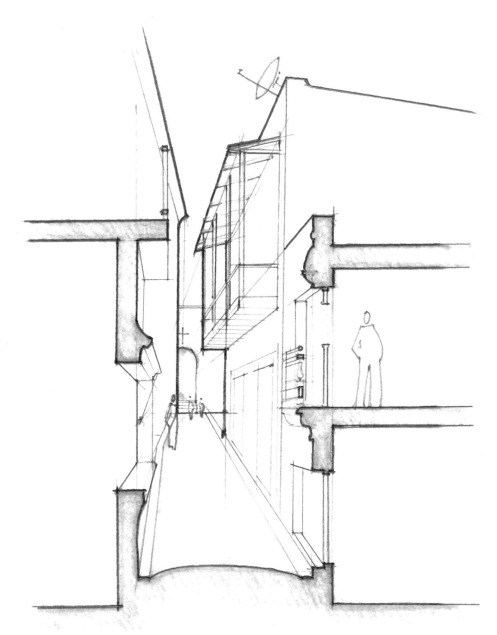

5.66
老聖胡安街景，波多黎各

5.67
巴格法教堂（**Bagsvaerd
Church**），丹麥哥本哈根

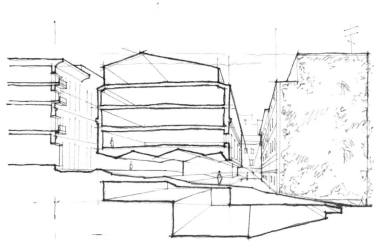

5.68
開廈銀行廣場當代美術館
（**The CaixaForum**），西
班牙馬德里

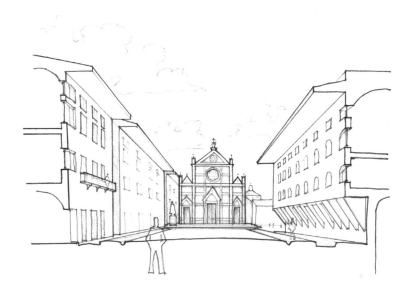

5.69
聖十字廣場（**Piazza Santa
Croce**），義大利佛羅倫斯

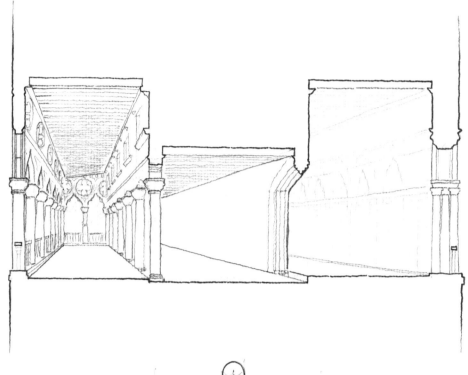

5.70
總督宮，義大利威尼斯

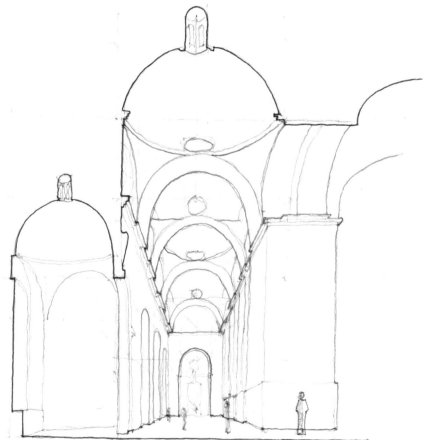

5.71
聖柱聖母院，西班牙札拉哥沙

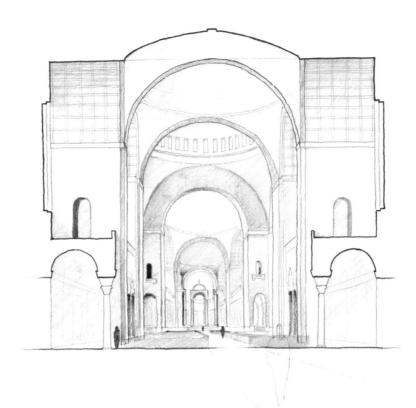

5.72
聖母無玷始胎全國朝聖所聖
殿，美國華盛頓特區

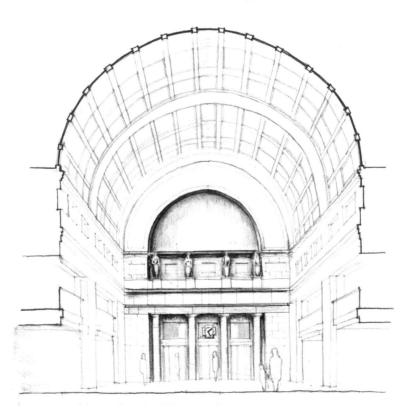

5.73
聯合車站（Union Station），
美國華盛頓特區

兩點剖面透視圖

　　兩點剖面透視圖是要展現建築物或空間的內部運作，以及內外元素之間的關係。此外，這種方法可投射出動態的不對稱視角。

元素

　　和單點剖面透視圖不同，兩點剖面透視圖是從標準的兩點透視圖開始。

1. 沿著水平線擺放消逝點。
2. 用消逝點畫出建築物的整體形貌。
3. 參考體積畫出剖面。
4. 將剖面元素投射到消逝點。

步驟分解示範：兩點剖面透視圖

　　以下將一步步示範如何畫出兩點剖面透視圖。示範的主題是：美國天主教大學的班傑明·羅馬音樂學院。動手畫之前，記得先把所有鉛筆削好。

步驟1：擺放消逝點

　　沿著水平線在眼睛高度設定兩個消逝點（圖5.74）。不要讓它們靠太近（參見圖5.35）。

步驟2：界定形體

　　畫一條垂直線代表最靠近你的角落邊線。這條線代表該角落的真實高度。接著將該線的兩端連結到消逝點。畫好之後馬上就有兩道邊牆出現。水平線上方的斜線代表屋頂，水平線下方的斜線代表地面線（參見圖5.75）。

步驟3：建構剖面圖

　　(1)切割透視圖；(2)畫出剖面。圖5.76是從迴廊正中間切割的剖面圖。垂直割線分別代表迴廊的寬度、迴廊四周的廊道，以及附屬建築物。

步驟4：投射空間深度

　　將切割線兩端分別連結到左右消逝點；建築物或空間的內部形體將逐漸成形。

步驟5：畫出重要元素

　　將最能代表描繪主題之空間特性的元素聚焦出來，例如：機能性、美學、動線和結構特質。連拱廊、屋頂線和廊道界定出前迴廊。在不同的位置與距離處畫上樹木和人物，為素描增添比例尺和多向移動感（圖5.78）。

5.74
兩點剖面透視圖．步驟 1

5.75
兩點剖面透視圖．步驟 2

5.76
兩點剖面透視圖．步驟 3

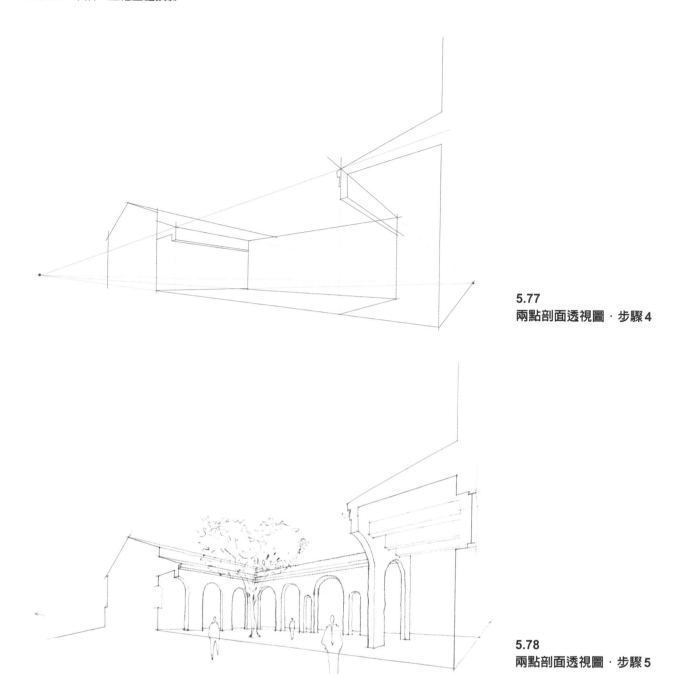

5.77
兩點剖面透視圖‧步驟4

5.78
兩點剖面透視圖‧步驟5

步驟6：完成素描

　　應用線寬。切記，要用最粗的線條來表現剖面（參見圖5.79）。在繪圖裡加上不同色調來強調深度（參考第六課的色調技術）。

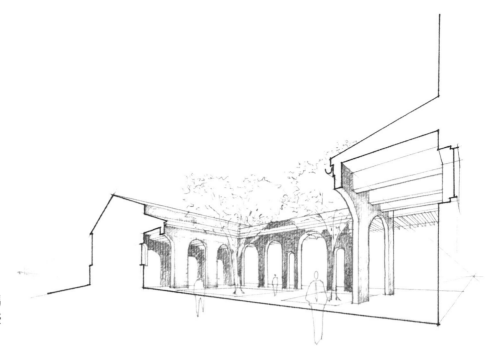

5.79
兩點剖面透視圖‧步驟6
美國天主教大學班傑明‧羅馬
音樂學院入口迴廊，美國華盛
頓特區

習作5.7

　　挑選一個有挑高天花板或雙層挑高空間的醒目公共建築，例如：博
物館、圖書館、社區中心、教堂或體育館，畫出它的兩點剖面透視圖。

　　步驟：1.畫水平線；2.擺放消逝點；3.在不同的位置與距離畫上人
物，讓人物的頭沿著水平線擺放，當作比例尺並增添移動感（參見本課訣
竅4，見P.195）；4.應用適當線寬完成素描。限時：2小時30分鐘。

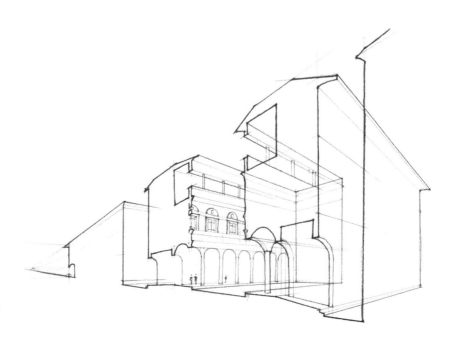

5.80
斯特羅齊宮（Palazzo
Strozzi），義大利佛羅倫斯

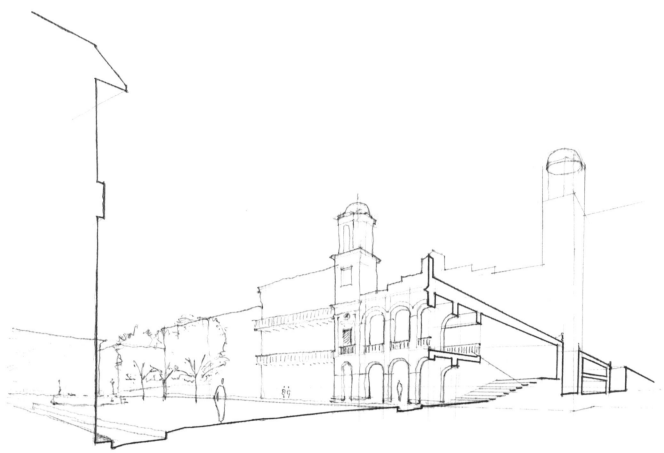

5.81
武器廣場（Plaza de Armas），波多黎各老聖胡安的主廣場

習作5.8
　　挑選一個寬闊的開放空間，例如：庭院、廣場或林蔭大道，畫出它的兩點剖面透視圖（參見圖5.81）。切割剖面要包含周圍的建築物。遵照習作5.7的步驟進行。限時：2小時30分鐘。

範例：兩點剖面透視圖
　　兩點剖面透視圖的範例，參見圖5.82到5.84（作者繪製），以及圖5.85到5.86（作者的學生繪製）。每種類型的透視圖需花費的繪製時間不同，一張兩點剖面透視圖大約2到3小時。

5.82
猶太博物館，德國柏林

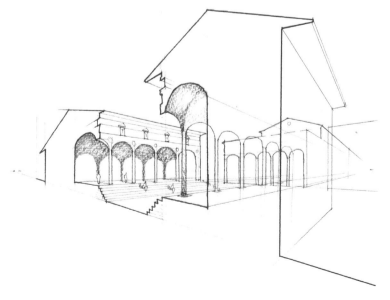

5.83
聖母領報廣場，義大利佛
羅倫斯

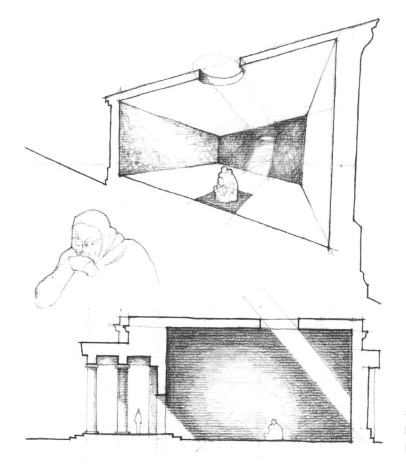

5.84
新崗哨紀念館(Neue Wache memorial),德國柏林

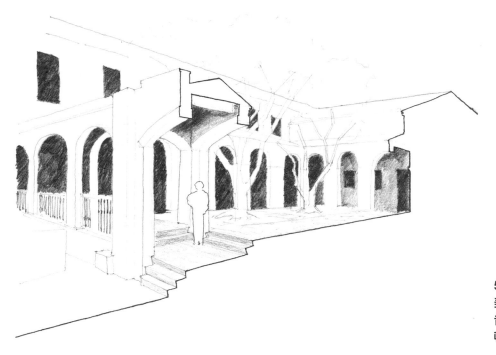

5.85
美國天主教大學班傑明‧羅馬音樂學院入口迴廊,美國華盛頓特區

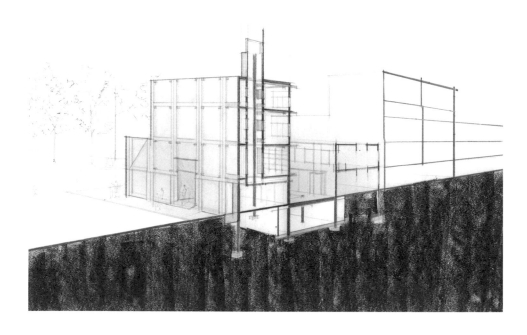

5.86
設計案（未興建）

透視圖繪製訣竅

訣竅1：如何畫出複雜的視圖

　　描繪複雜的主題時，請遵循以下步驟：(1)擺放地面線、水平線和消逝點；(2)以屋頂線的剪影為焦點；(3)描出形狀。圖5.87和5.88，將圖5.2和5.3的屋頂線呈現出來。

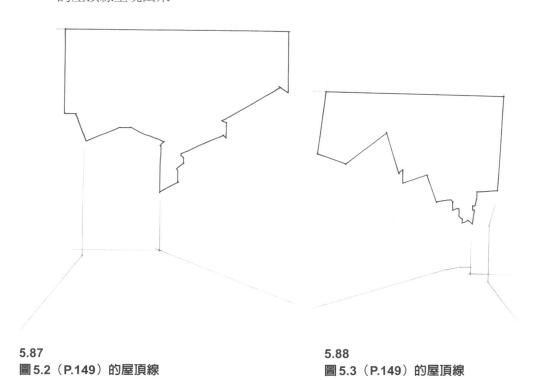

5.87
圖5.2（P.149）的屋頂線

5.88
圖5.3（P.149）的屋頂線

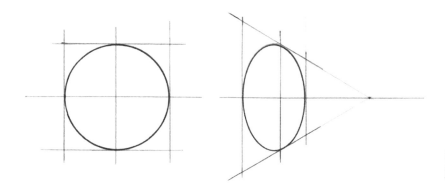

5.89
透視圖裡的圓形

訣竅2：如何畫出圓形

在透視圖裡，圓形會變成橢圓形。描繪圓形時，請遵循以下步驟：(1)畫出正方形的透視圖；(2)利用正方形的邊界畫出橢圓形（參見圖5.89）。

訣竅3：消逝點該放在哪裡

消逝點的擺放位置，會大大影響最後圖像的整體感。要說明這點，請比較一下圖5.90的兩個影像。兩張圖的輪廓相同，唯一的差別就是消逝點的擺放位置。左圖的消逝點比較低，會增加空間的高度和宏偉感，有種類似哥德式教堂的感覺。右圖的消逝點比較高，會降低空間高度，感覺像是狹窄的廊道。

5.90
消逝點的擺放位置

5.91
消逝點的擺放位置

　　再舉一個例子：圖5.91的剖面透視圖輪廓與比例相同，唯一的差別就是消逝點的擺放位置。消逝點的位置會改變圖像的尺度感：左圖是寬闊的都會空間，右圖則是親密的開放空間。

訣竅4：如何畫人物

　　人跟建築物和物件一樣，距離觀看者愈遠愈小，愈近愈大。把人物的頭部沿著水平線放置，才能投射出重力感和重量感（參見圖5.92）。圖5.93裡的人物頭部都在水平線外。看起來比例不對，違反重力法則。

　　更多的繪圖訣竅和技巧，請參考書末的「附錄」。

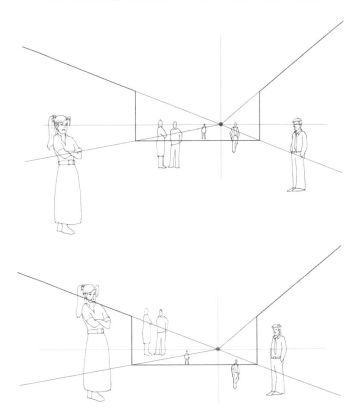

5.92
正確的人物擺放

5.93
錯誤的人物擺放

Lesson 6　色調

目標

　　第六課是要教導讀者如何應用色調和各種明暗技法。明暗可以傳達量體、光線、深度和戲劇感。

　　上完第六課後，讀者將更能理解該如何運用色調捕捉光線，描述場所的特性和氣氛，以及營造戲劇感。書中的所有案例都是爲了啓發讀者，色調練習將會不斷鍛鍊讀者的繪圖技巧。

說明

　　陽光是建築師和室內設計師設計空間及建築物時，最重要的材料，其地位遠超過混凝土、磚石或木頭。光線能表現建築物的性格、引發好奇，並刺激空間體驗。除此之外，陽光還無形無體、變化萬千、很難控制。建築表面對光線的反應不外三種：反射光線（類似鏡面）、吸收光線（黑色表面），或把光線傳送到其他表面（沒有表面）。

　　爲了研究陽光，設計師必須計算太陽的移動，以及它對建築環境與人們造成的視覺衝擊。爲了理解陽光如何影響設計，建築師創造出一系列的光線研究圖解。這些圖解不僅調查光線的質地，還會研究光線在空間或建築物裡的明暗漸層（圖6.1）。漸層反映了不同色調（tone）或色相（hue）之間的連續變化。有助於在繪圖裡將空間的形狀、特色及感覺界定出來。

　　色調繪圖會透露出一種主觀視角，呈現出光線介入某一特定場所的空間或建築物的路徑。運用色調，也意謂著要將光線缺席的地方表現出來。換句話說，想要捕捉光線，必須將黑暗秀出來。

　　圖6.2和6.3分別是同一地點的簡單線圖和色調圖，比較一下就可以了解前述所言。圖6.2是美國天主教大學法學院內部中庭的線圖。這張影像描繪出三維空間，但未傳達時間感或重力感。圖6.3則是該中庭在特定時間的模樣：九月底的上午十一點。加了明暗處理的影像，描繪出該空間的光線效果。

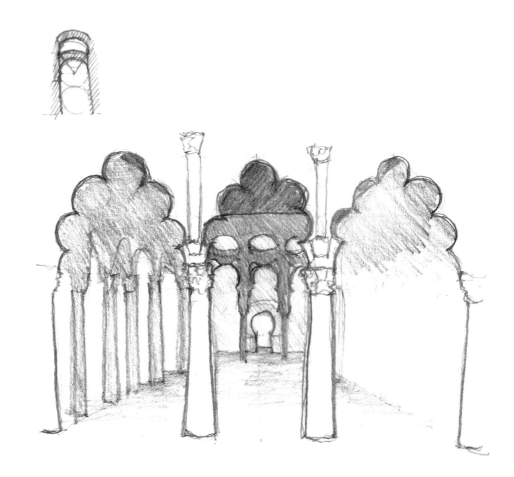

6.1
哥多華大清真寺（Great Mosque of Córdoba），西班牙

應用

　　如果運用得宜，色調將成為最具表現力的技巧，可潤飾繪圖，將場所的氛圍描繪出來。在概念上，色調可以凸顯素描裡的某一特色，表現戲劇性。色調是為了回應某一設計問題，也就是說，應用色調是做為某種解決方案。例如，圖6.4是傑佛遜紀念館（Jefferson Memorial），以及它倒映在潮汐湖（Tidal Basin）上的線圖；潮汐湖是華盛頓特區的一座人造水庫。這張線圖無法將紀念館的宏偉或深度感投射出來。為了傳達深度和宏偉，圖6.5在天空和背景這兩部分加上陰影。這種作法創造出一層對比，將紀念館和周遭的自然環境凸顯出來，也因此強化了這張透視圖的感知深度。

　　以下的色調應用，是要說明可以用哪些方式去思考色調（參見圖6.6）。我們會特別檢視色調的三種身分：1.做為背景層；2.做為表現層級的手法；以及3.做為畫面上的統一元素。

6.2
美國天主教大學法學院的爆炸
剖面透視圖，美國華盛頓特區

6.3.
明暗透視圖

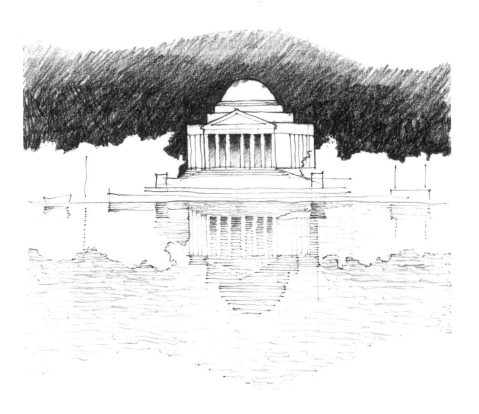

6.4
傑佛遜紀念館，美國
華盛頓特區

6.5
在背景層加上陰影

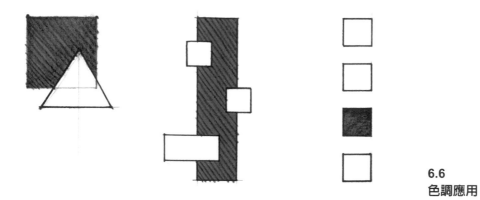

6.6
色調應用

應用色調做為背景層

　　如同我們在圖6.4和6.5所看見的，這種色調應用的重點，是把主題後方的空間塗暗，讓主題留白或薄塗一層陰影斜線。這種強烈的對比可營造出戲劇感，也能將主題的輪廓凸顯出來（參見圖6.7至6.10）。

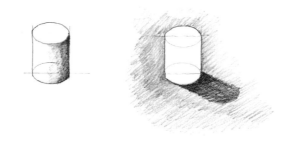

6.7
將色調應用在背景上

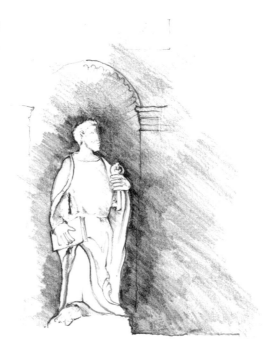

6.8
加上色調的背景
這種作法可將雕像的剪影強
調出來。

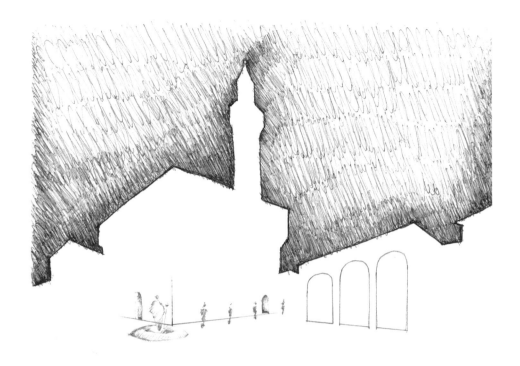

6.9
加上色調的背景，將義大利佛羅倫斯領主廣場（**Piazza della Signoria**）上的建築輪廓凸顯出來。

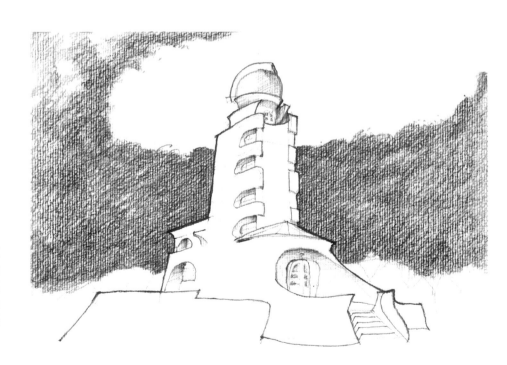

6.10
如何用色調框出一棟建築，創造強烈的視覺構圖
西元1917年由德國表現主義派建築師孟德爾松（Erich Mendelsohn）設計的愛因斯坦塔，座落在德國波茨坦愛因斯坦科學公園的森林區裡。

應用色調做為表現層級的手法

　　這種色調應用法是把某一空間或一堆物件裡某物件的重要部分塗上陰影。在這裡，色調變成一種選擇性的處理手法，哪裡該上色，是根據你用影像說故事的目的來決定（參見圖6.11到6.15）。留白的物件或圖形往後退，支撐加上色調的物件或圖形。

6.11
應用色調來表現層級

6.12
聖天使堡（Castel Sant'Angelo）
的透視景象，義大利羅馬
加上色調的城堡是主要影像，留白的橋梁和雕像則是次要影像，把城堡的入口框出來。

6.13
新清真寺（New Mosque）的水岸景象，土耳其伊斯坦堡
加上色調的植物將清真寺的輪廓框出來。

**6.14
美國天主教大學樞機館
（Cardinal Hall），美國
華特頓特區**
這張繪圖結合了兩種色
調運用法：把色調當成
表現層級的工具，以及
背景層。

**6.15
加上色調的通道有助於
界定出米拉之家（Case
Milá）的屋頂，西班牙
巴塞隆納**

6.16
應用色調做為連結元素

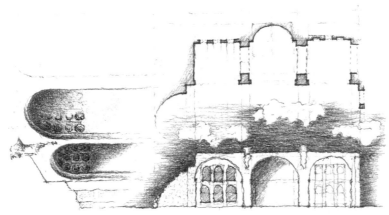

6.17
古羅馬浴場的系列繪圖，義大利羅馬
色調和規線將這三個影像連結成具有凝聚感的構圖。

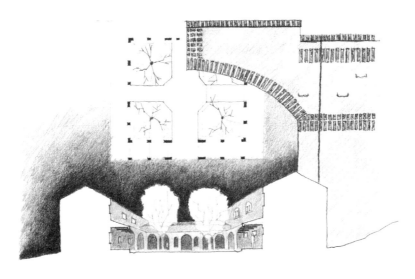

6.18
美國天主教大學班傑明·羅馬音樂學院前庭院的分析性繪圖，美國華盛頓特區
在背景和拱頂的細部加上色調，將這三張影像連結起來。

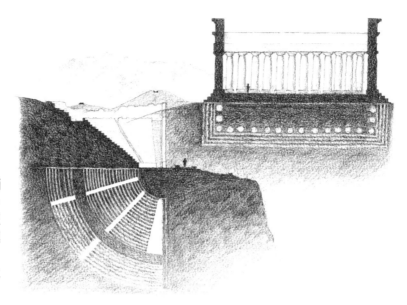

6.19
希臘半圓形劇場，義大利西西里島古城塞傑斯塔（Segesta）
這張構圖顯示，色調效果和正射投影繪圖之間具有緊密的連結關係。在這個整體構圖裡，色調扮演主要角色，在視覺上將所有影像連繫在一起。

應用色調做為統一基準

基準指的是有能力將任意元素聚集連結起來的一條線或面或體塊。以色調做為統一基準，指的是把個別獨立的影像後面或周圍的空間塗上陰影，讓它們的關係變得明確，創造出統整平衡的構圖。例如，圖6.16裡有一些隨機放置的迴紋針。正方形的背景扮演統整的表面，在視覺上將所有迴紋針連結起來（也請參見圖6.17到6.19）。

光的方向

畫陰影的第一步，是要確定光的方向。光的方向指的是光源和光線的位置與角度。光源是一個定位點，可幫助我們畫出光的方向、光線以及漸層色調（圖6.20）。在建築物內部，窗戶、連拱廊、門廊和天窗都可過濾和形塑光線。太陽的強度、光線的角度以及雲量，都會決定陽光在結構內部的亮度和清晰度（圖6.21和6.22）。

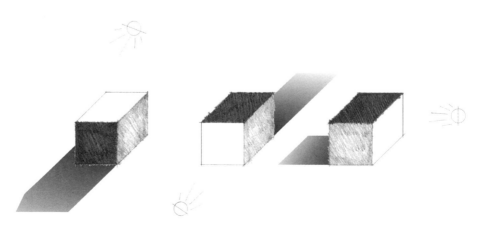

6.20
光的方向

光的反射

　　光的反射牽涉到表面的反射程度。反射的範圍從鏡反射（specular）到漫反射（diffuse，缺乏清晰度）。金屬表面、鏡子，甚至平靜的水面，都能產生清晰的鏡反射（圖6.5和6.23），至於不反光的材質，例如石膏板、混凝土或磚，則會形成漫反射（圖6.22）。大多數的表面都能反射某種程度的光（圖6.24）。色彩也會影響到光的反射：白色表面幾乎能反射所有的可見光，黑色表面則會把絕大多數的光線吸收掉。

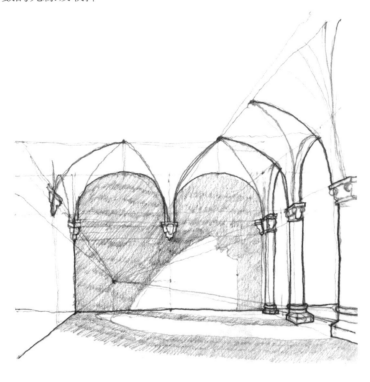

6.21
晴朗夏日裡的連拱廊光影效果

6.22
某個九月陰天，華盛頓特區國家藝廊東廂大廳裡的漫射日光

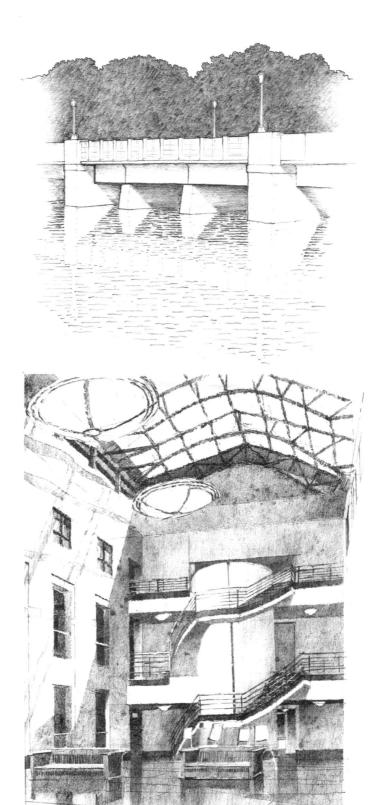

6.23
光的鏡反射

6.24
材質的反射

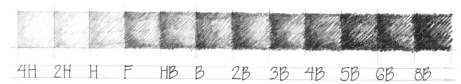

6.25
色調梯度：4H到8B

色調值

　　「色調值」（tone value）是指用來為繪圖加上陰影的點、線或塗畫的間距和密度（圖6.25）。想要描繪由暗到亮的漸層，陰影斜線的間距要逐漸加寬。

　　這一單元包含四種色調技法，可協助讀者將色調值、紋理和氛圍傳達出來。這些技法包括：線影法、亂塗法、點畫法和垂直線影法，請參見圖6.26和6.31。運用這些技法時，記得要放輕鬆，手勁不要太大，否則鉛筆或鋼筆的筆尖可能會把紙張刮花，讓繪圖顯得笨拙。

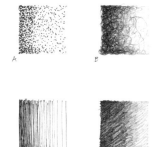

6.26
四種明暗技法：(a)點畫法；(b)亂塗法；(c)垂直線影法；(d)線影法

線影法

　　線影法是由一系列同一方向的平行斜線組成（參見圖6.27）。線影法是最常用的明暗技法，因為畫起來很快又容易。不過，關鍵是要讓線條的筆觸和方向保持一致。線條的鄰近程度決定了明暗的密度：線條愈密，陰影就愈黑愈深。切勿在同一表面或物件上改變線條的方向，否則你的圖就會看起來亂七八糟，請參考色調應用訣竅4（P.232）。使用軟鉛筆（HB、2B或3B）或鋼筆（0.1mm或0.35mm）來畫。

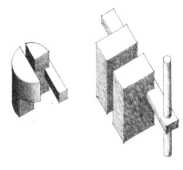

6.27
線影法

亂塗法

亂塗法是由一系列隨機多方向的線條組成（參見圖6.28）。亂塗法可使用破碎、連續或波浪狀的筆觸。要讓表面呈現更大的密度，只要讓亂塗的筆觸交織重疊即可。改變方向可強化這種明暗技法的效果。使用軟鉛筆（HB、2B）或鋼筆（0.1mm或0.35mm）來畫。

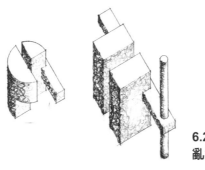

6.28
亂塗法

點畫法

點畫法這種明暗技法是用非常細小的點構成（參見圖6.29）。陰影的密度取決於點的面積和形狀：點愈密，陰影愈暗。用墨水取代石墨（0.1mm、0.35mm或0.5mm）的效果最好。大多數的醫學或藝術插圖都是採用這種技法，因為它很方便印刷複製。不過，點畫法是一種慢速處理法，需要耐心和時間。物件需要仰賴一連串間距緊密的小點來界定它們的空間疆界、邊線和清楚的輪廓。也就是說，點的間距愈密，邊線就愈清楚，間距愈鬆，則是代表亮面和模糊鬆軟的邊界。

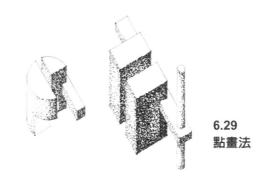

6.29
點畫法

垂直線影法

垂直線影法是由一系列垂直的平行線條組成（參見圖6.30和6.31）。線距決定了陰影的密度：線愈密，陰影愈暗。和點畫法類似，垂直線影法也是一種慢速處理法，需要很多時間、耐心和對線條的掌控能力。使用軟鉛筆（HB或2B）或鋼筆（0.1mm或0.35mm）來畫。

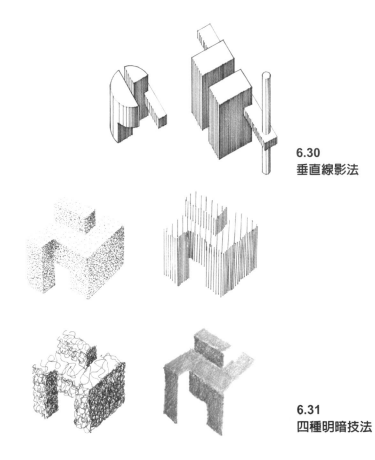

6.30
垂直線影法

6.31
四種明暗技法

習作6.1

　　練習色調值。畫四個水平並排的正方形格子（參見圖6.32）。用軟鉛
筆畫出由暗到亮平滑流動的漸層。第一個正方形畫100%黑，第二個正方
形70%黑，第三個40%，第四個0%（白色）。

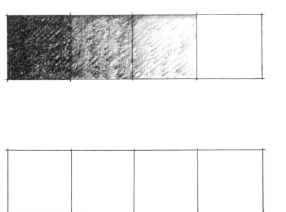

6.32
習作6.1

習作6.2

　　練習色調值。在素描本上畫三個類似圖6.20的立方體。想像有一個直射探照燈，類似一天裡不同時刻的太陽，以不同角度照亮每個立方體。

　　步驟：(1)標出光源並用箭頭畫出光線方向；(2)為每個立方體加上色調，顯現出由暗到亮的漸層；(3)為每個立方體加上陰影。限時：每個立方體5分鐘（參見圖6.33）。

6.33
習作6.2

習作6.3

　　練習色調值。把圖6.34複印四次。運用不同的明暗技法（也就是線影法、點畫法、亂塗法和垂直線影法），在每張影印紙上為這兩個軸測圖加上明暗效果。點畫法和垂直線影法用鋼筆。其他技法用軟鉛筆。

6.34
習作6.3

物件

　　色調可投射體積感（量體）、重力感（重量）和紋理感（粗糙或平滑）。幫物件加上明暗處理，可讓它栩栩如生，但你必須對光的方向、層次和反射有基本認識（參見圖6.35到6.38）。

習作6.4

　　畫一個小物件，例如：瓶子、雕刻品或茶壺。素描之前，先把物件放在桌燈下面，然後利用線影法做出明暗效果。為了強化戲劇性，讓桌燈成為房裡的唯一光源。

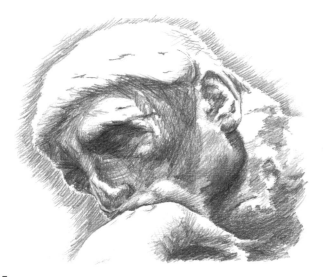

6.35
學生素描：羅丹的著名雕像〈沉思者〉

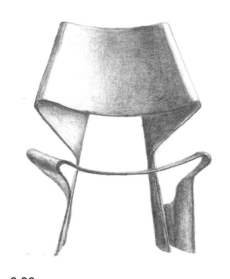

6.36
格雷蒂·耶克（Grete Jalk）設計的合板椅

6.37
國會圖書館（Library of Congress）入口雕像，
美國華盛頓特區

6.38
巴洛克燈柱

習作6.5

　　在房間裡挑出一個中等大小的物件，例如：椅子、腳踏板或箱子，把它畫出來。調整桌燈的方向，照亮挑選出來的物件，然後用線影法做出明暗效果。為了強化戲劇性，讓桌燈成為房裡的唯一光源。觀察光線如何將物件的形狀漸層呈現在紙張上。畫出物件的陰影，將重力感或重量感傳達出來。

6.39
曬衣夾圖

6.40
曬衣夾圖

習作6.6

　　把上面這兩張曬衣夾的圖（圖6.39和6.40）複印兩份，或畫在描圖紙上。在影本上標出光線的方向。第一張影本只要幫曬衣夾加上色調。第二張影本則是幫曬衣夾周圍和後方的空間加上色調，把由暗到亮的漸層強調出來。每張影本請運用不同的明暗技法。

範例：物件

　　圖6.41到6.43（作者繪製）和圖6.44到6.47（作者的學生繪製），應用了本節討論的各種色調技法。這些圖描繪了好幾個小型和中型物件。

6.41
米開朗基羅的雕像作品〈大衛〉

6.42
國家藝廊雕像，美國華盛頓特區

6.43
國家藝廊雕像，美國華盛頓特區

6.44
國家藝廊雕像，美國華盛頓特區

6.45
國家藝廊雕像，美國華盛頓特區

6.46
國家藝廊雕像，美國華盛頓特區

6.47
扳手動態研究

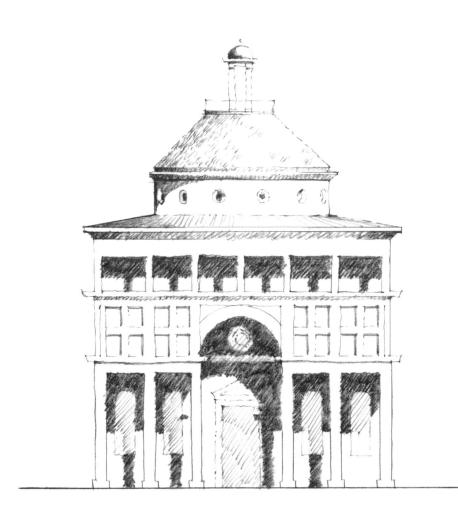

6.48
巴齊禮拜堂，義大利佛羅倫斯

立面圖

立面圖是描繪主題的高和寬，或寬和長。經過明暗處理的立面圖，可以展現表面與表面之間，或層與層之間的空間深度。例如，圖6.48將投射在巴齊禮拜堂門廊後牆上的影子呈現出來。陰影暗示出介於門廊和後牆的空間。

習作6.7

為第一課的圓廳別墅立面圖（圖1.32，見P.38）做明暗處理。要把光源和光線的角度考慮進去。把原圖多複印幾份或多描幾份，方便練習。

剖面圖

做了明暗處理的剖面圖，可以展現空間深度，以及剖面和後方元素的清楚對比。我用幾張圖把這種對比凸顯出來。圖6.49是義大利奎里尼基金會的剖面圖，該棟建築是由義大利建築師卡羅·史卡帕在西元1961年至1963年間修復的。第一張剖面圖是用粗線寬畫出剖面上的元素。

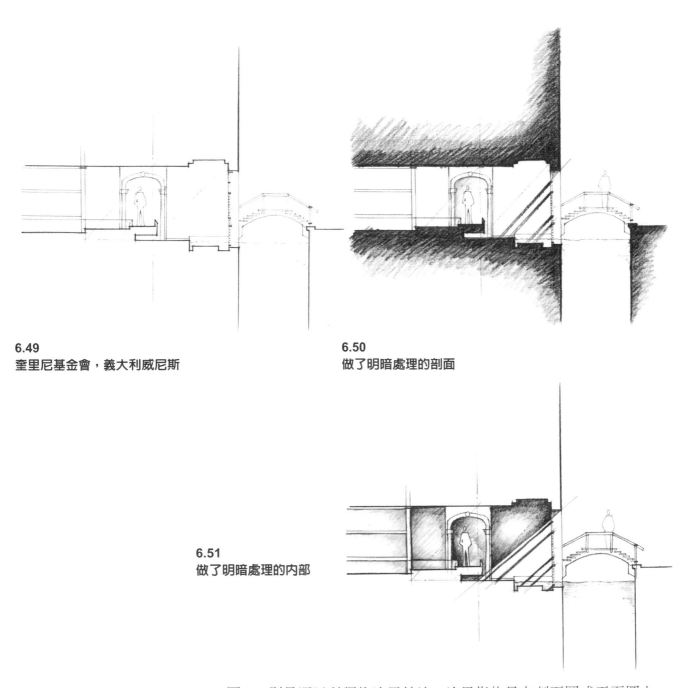

6.49
奎里尼基金會，義大利威尼斯

6.50
做了明暗處理的剖面

6.51
做了明暗處理的內部

　　圖6.50則是運用所謂的塗黑技法。塗黑指的是在剖面圖或平面圖上，把牆面、樓面和天花板這類堅固的部分塗滿黑色。這種技法可以把剖面凸顯出來。圖6.51則是把色調值顛倒過來。用留白的剖面和加上色調的內部做對比。這種並置可傳達深度感，以及牆與牆的空間連續性。

　　圖6.52和6.53是義大利威尼斯海關大廈的橫剖面圖，一張是簡單線圖，一張是加了明暗處理。圖6.53將剖面後方的室內元素加了明暗：空間愈深，色調值愈暗。

6.52
海關大廈美術館，義大利威尼斯

6.53
做了明暗處理的內部

習作6.8
　　將色調技法應用在第二課圖2.22（見P.55）的西班牙巴塞隆納國家藝術博物館上。將圖2.22影印兩張。在第一張影本上，將剖面部分塗黑。在第二張影本上，將內部元素加上色調；要把光源和光線的角度考慮進去。讓剖面留白。

範例：剖面圖

　　圖6.54（作者繪製）和圖6.55至6.56（作者的學生繪製），示範做了色調處理的剖面圖。不同類型的繪圖需花費的繪製時間不一。一般而言，幫一張剖面圖加上色調大約需要30到45分鐘。

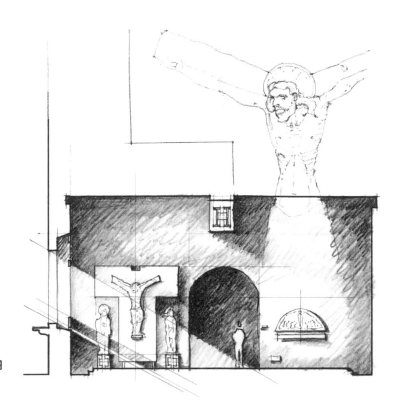

6.54
舊城堡博物館，義大利維洛納

6.55
美國天主教大學法學院，美國
華盛頓特區

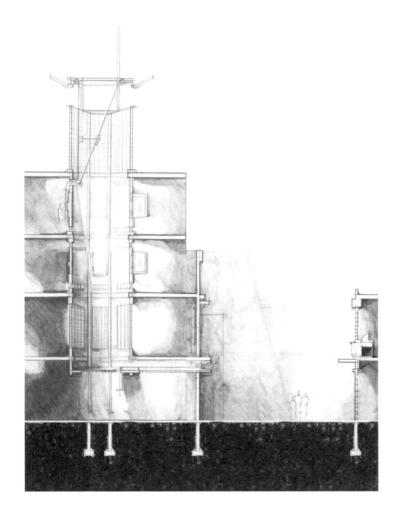

6.56
設計案（未興建）

平面圖

和剖面圖類似，為樓平面圖加上色調，可以將剖面與下方的可見元素或平面的對比勾勒出來。圖6.57和6.58是用兩種不同的色調技巧，描繪威尼斯聖喬治馬吉歐雷教堂的樓平面圖，圖6.57是將剖面上的牆與柱塗黑，圖6.58則是只將內部空間加上色調。圖6.58是描繪晨間日光在教堂內部創造出來的戲劇效果。

習作6.9

畫出臥房的樓平面圖；要把主要的家具、窗戶、門和櫃子都畫出來。不要將牆壁塗黑，而是為空間做明暗處理，使用亂塗法或線影法。

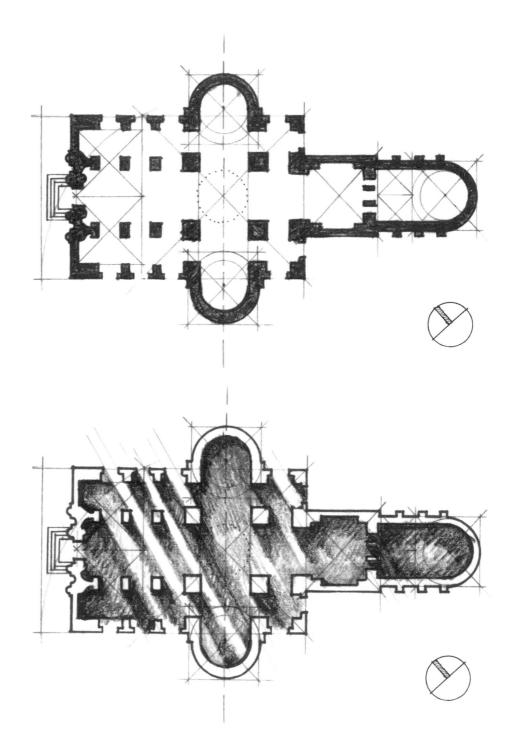

6.57
聖喬治馬吉歐雷教堂樓平面
圖，義大利威尼斯

6.58
做了明暗處理的內部

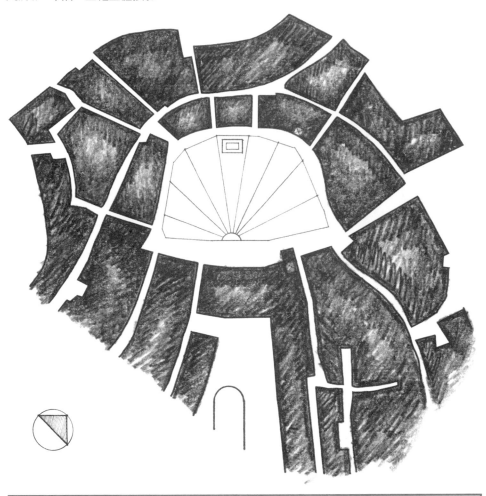

6.59
從田野廣場中心輻射出去的街道（虛體），義大利西恩納
這張圖底平面圖描繪出該座廣場如何從都市紋理中挖鑿出來。

習作6.10

A：畫出教堂的樓平面圖；要把主要的家具、結構元素和窗戶都畫出來。
不要將牆壁塗黑，而是把空間做明暗處理，使用亂塗法或線影法。

B：描出習作A的平面圖。不要把牆壁塗黑。以墨水利用點畫法或垂直陰
影斜線法，為平面圖做明暗處理。

　　幫基地平面圖做明暗處理，提高量體和虛體的視覺對比，如圖6.59
的圖底平面圖。圖底平面圖是描繪都市地景裡建築環境（量體或圖）和空
地（虛體或底）的關係。塗黑的建築區塊（圖）在白底上往前凸出。虛
體在城市裡界定出開闊空間的大小和形狀，例如：街道、廣場、庭院和大
道。將建築區塊塗黑的方式有兩種：(1)把邊線和角落畫得比中央更深、
更密；(2)把整個圖形加上均勻的明暗處理。後者需要更多時間和精準度。

習作6.11

　　記錄太陽的移動軌跡。選擇一個公共空間，例如：市鎮廣場，畫出
三個基地平面圖。每個基地平面圖的面積不超過10×10公分。在平面圖
上分別捕捉早晨、正午和黃昏的陰影色調。這項習作的目的，是要理解陽
光在一天中的不同時刻，會對大型公共空間造成哪些影響。

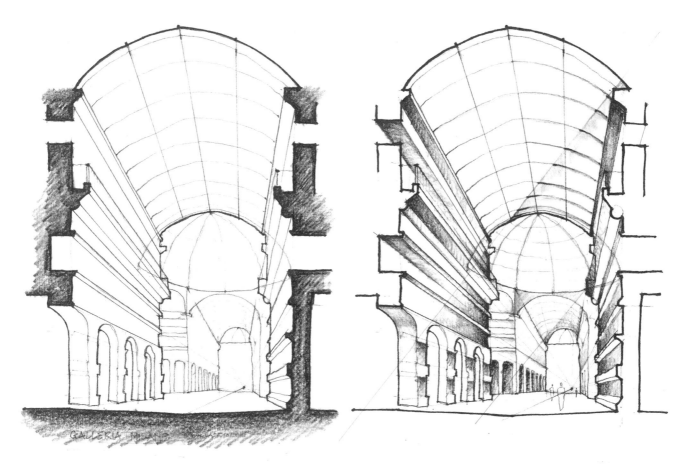

6.60
將剖面塗黑

6.61
將內部做明暗處理

透視圖

在透視圖裡，色調值可強化空間深度，把焦點聚集在最重要的一區，將場所的氛圍描述出來。做了明暗處理的透視圖，可將建築環境中某一特定觀看者從平視角度所看到的日光效果再現。

圖6.60和6.61是義大利米蘭的伊曼紐二世拱廊街，這兩張繪圖利用兩種不同的色調技法，將內部空間的垂直感強調出來。圖6.60將牆壁和地面塗黑，把剖面和透視景象區分開來。圖6.61則是讓剖面留白，只為內部空間加上色調。完成的影像喚起了更強烈的戲劇感。

習作6.12

將奎爾紡織村教堂（Colónia Güell Church）圖（圖6.62）影印兩份。一開始，先在每張影本上標出光線的方向或太陽的方位。在第一份影本上，只對教堂做明暗處理，類似圖6.63。在第二份影本上，為天空和周圍的植栽做明暗處理。把從暗到亮的漸層強調出來。

6.62
奎爾紡織村教堂，
西班牙巴塞隆納

6.63
明暗處理版本

範例：透視圖

　　圖6.64到6.66（作者繪製）和圖6.67到6.73（作者的學生和同事繪製），
是經過色調處理的透視圖範例。每種繪圖類型需花費的繪製時間不一。一般
而言，幫一張透視圖加上色調大約需要60到90分鐘。

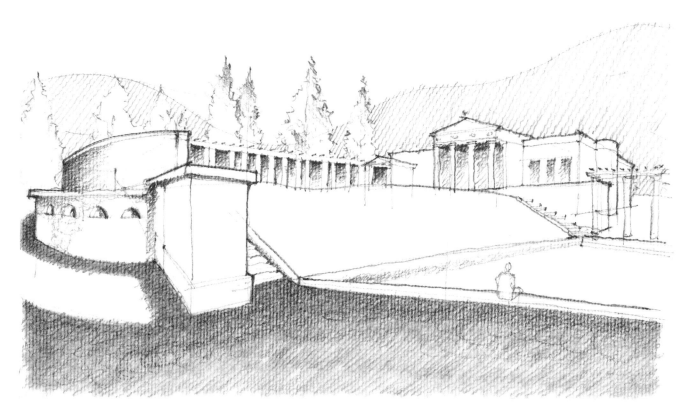

6.64
夏洛滕霍夫宮（Charlotenhof Palace），德國波茨坦

6.65
阿罕布拉宮，西班牙格拉納達

6.66
海關大廈美術館，義大利威尼斯

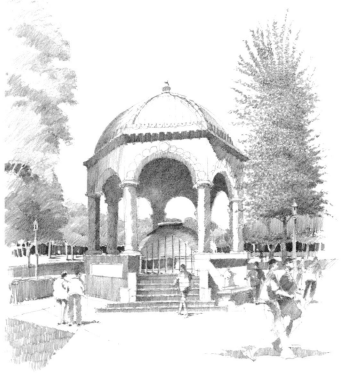

6.67
亭台，土耳其伊斯坦堡

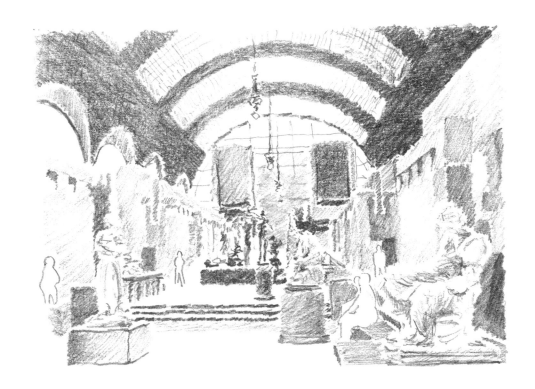

6.68
奧賽美術館（Musee
d'Orsay），法國巴黎

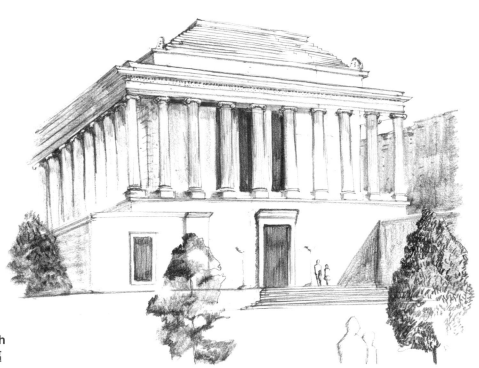

6.69
蘇格蘭共濟會堂（The Scottish
Rite Temple），美國華盛頓特區

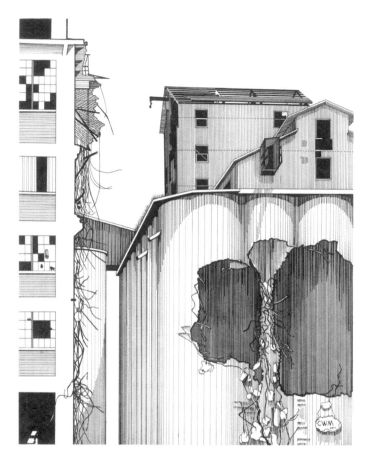

6.70
垂直線影法

6.71
立面細部

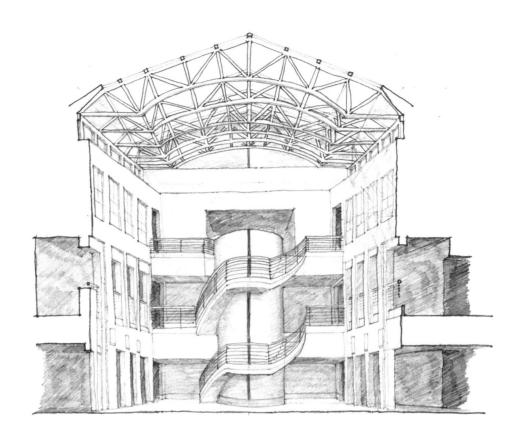

6.72
美國天主教大學法學院，
美國華盛頓特區

6.73
美洲國家組織，美國華盛
頓特區

步驟分解示範

以下將一步步示範如何為建築物剖面加上色調。示範的主題是：美國華盛頓特區的科克倫藝廊。動手畫之前，請先把鉛筆削好。

步驟1：畫出主題

挑選一處大型公共空間或建築物，例如：教堂、社區中心或圖書館，畫出它的線圖。圖6.74是科克倫藝廊雙層挑高展廳的橫剖面圖。

步驟2：確定光源和光的方向

圖6.75是陽光以60度角穿過天窗灑入的模樣。利用規線畫出光線。

步驟3：應用色調

標出留白區塊。使用軟鉛筆或炭筆將色調塗上，從最暗到最亮。記得，為了捕捉光線，你必須畫出黑暗。把焦點放在視覺對比與漸層上面。以快速連續的動作塗上明暗，切記，一定要順著光線的方向。在成品中（圖6.76），灰色調是用來凸顯空間中的光線。

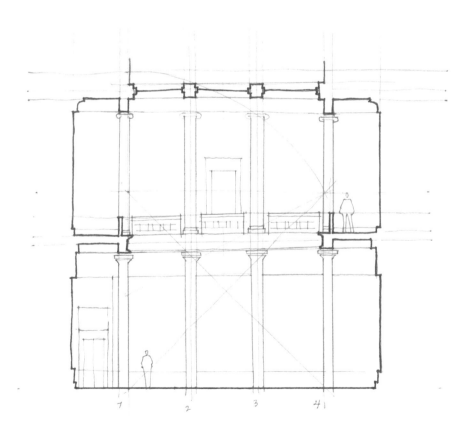

6.74
為建築物剖面加上色調・步驟1

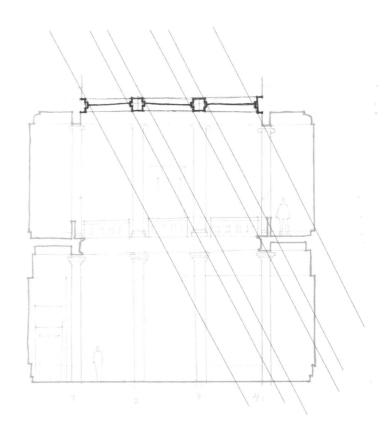

6.75
為建築物剖面加上色調‧步驟2

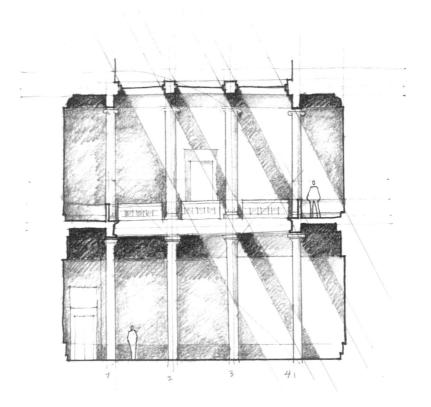

6.76
為建築物剖面加上色調‧步驟3

6.77
色調應用‧訣竅1

色調應用訣竅

訣竅1：如何握鉛筆

鬆鬆地握在距離筆尖大約2.5公分的部位，方便手腕流暢運作（參見圖6.77）。不要畫得太大力，不然線條看起來會顯得拙劣，筆尖也可能會刮傷紙面。

訣竅2：明智判斷

為素描加色調時，務必要明智挑選位置和方式。例如，也許應該把重點放在特定區域或重要元素上。讓一些地方留白，可以強化對比。

訣竅3：黑暗

捕捉光線最好的方式，就是把它的反面畫出來，也就是黑暗。用軟鉛筆或炭筆從最暗的部分畫到最亮的部分。如果想讓對比更大膽，請用炭筆，效果會更強烈。

訣竅4：動作

幫繪圖做明暗處理時，動作要快且連續，從暗的部分畫到亮的部分。使用線影法時，切勿在同一個表面或物件上改變線條方向，否則畫面會變得一團亂。圖6.78就是為了說明這點。左邊正方形的筆觸方向一致；右邊的筆觸則是多方向又不均勻。

6.78
色調應用‧訣竅4

訣竅5：營造戲劇化的視點

　　做過色調處理的繪圖可以捕捉感覺，喚起情緒，描述空間性格，創造戲劇化的畫面。例如，圖6.79呈現出一群人走進小禮拜堂的畫面。建築師用極端的黑白對比來處理這座禮拜堂。這種極端的對比色調創造出強烈的視點，引發沉思與冥想的感受。

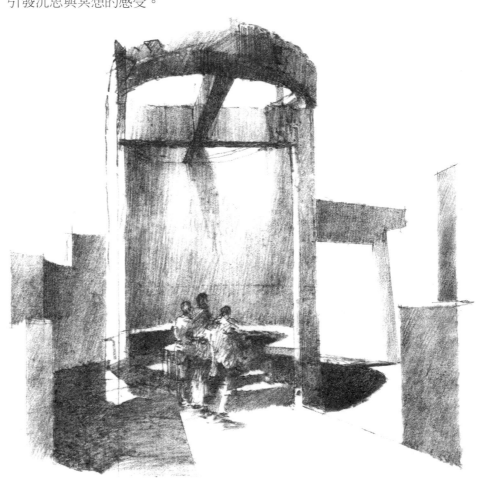

6.79
色調應用・訣竅5

訣竅6：為背景加上色調

　　為背景加上色調讓主題留白，可投射出強烈對比感（參見圖6.80）。

訣竅7：色調實驗

　　利用數位媒材，實驗不同色調。

1. 將所有素描作品用600 dpi的高解析度掃描下來。
2. 使用照片編輯軟體，在繪圖上加入色調或改變色調的漸層。例如，圖6.81是威尼斯安康聖母院的分析性圖解和透視圖。這些圖像毫無組織地飄浮在紙頁上。為了讓構圖和諧一致，背景部分以數位手法上了色調（圖6.82），而能扮演統整的表面或基準，將任意散置的圖像聚集起來。這種結合手繪和數位媒材的作法，將素描初稿改造成完美平衡的構圖。

6.80
色調應用‧訣竅6：為背景加上色調

你也可以用低科技的媒材進行這類實驗，例如描圖紙。把描圖紙放在線圖上方，嘗試不同的色調技法。描圖紙可以讓讀者練習又不會傷到原圖。如果沒有描圖紙，也可以把線圖多影印幾份，用影本練習不同的色調技法。

訣竅8：塗黑

塗黑指的是把剖面或平面圖上，代表實體的某個區域塗黑，例如：牆壁、樓板和天花板。這種技法可將剖面凸顯出來（參考圖6.50、6.57、6.59和6.60）。

訣竅9：夜間素描

夜間繪圖是利用微弱的光源（例如：月光、星光和燭光）以及光的反射，來界定形狀、空間、體塊和氛圍。這種技法提供一塊創意畫布，用來分析人造光和月光對建築環境的影響（參見圖6.83和6.84）。用白鉛筆在黑色畫紙上畫出主題，結果會出現類似照片負片的魅影。然後用快速連續的筆觸替這張夜間繪圖做色調處理，從最亮區域畫到最暗區域。

其他繪圖訣竅和技巧，請參考書末的「附錄」。

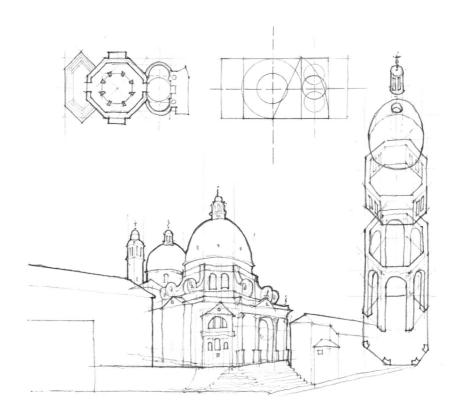

6.81
色調應用‧訣竅7

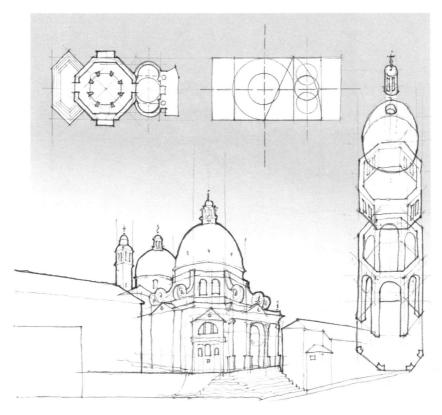

6.82
色調應用‧訣竅7：以色調做
為基準面

6.83
巴塞隆納當代美術館，西班牙

6.84
聖母無玷始胎全國朝聖所聖
殿，美國華盛頓特區

高階：感知投影

建築素描是在紙上對某一主題進行分析性的觀察、解剖和描繪。不過，建築素描也可以描繪個人的體驗和故事。本書Part III，就是要把素描當成說故事的工具，把個人在城市裡的行走觀察和旅程描繪出來。感知投影或感知素描，就是用來描繪這類觀察和旅程。

什麼是感知素描？

感知素描（perceptual sketch）是一種複雜的組成，混合了繪圖分析，以及個人對建築或城市的感性經驗。感知素描可以讓建築師捕捉到建築物、空間或路徑的訊息。這種素描的過程本身，會讓素描者放慢腳步，因為它強迫素描者要花時間去觀察自己的路徑。感知素描把都市或建築裡的重要元素獨立出來，並將自發性的路徑考慮呈現在紙頁上。

7.0
國家肖像館（National Portrait Gallery）的分析性構圖，美國華盛頓特區

想要透過感知投影說故事，需要花費的時間、耐力和練習，都超越先前提過的繪圖。有三大因素會決定感知投影的成敗：易讀性、故事，以及繪圖類型的安排（2D、3D、圖像式、圖解式等）。此外，感知素描也會挑戰每一個人，逼迫我們探索自己的創意，發展出和諧凝聚的構圖。

第七課和第八課會提供一套「工具箱」，裡頭有組織方法、參考線和繪圖範例，幫助讀者捕捉和分析自己對建築環境的感知，並用平衡的構圖描繪出來。

第七課將說明如何利用分析性方法，畫出一棟建築物的混種構圖。第八課將介紹如何以兩種截然不同的方式用圖像記錄旅程：序列繪圖（Sequential Drawing）和主觀地圖（Subjective Map）。

第七課和第八課也會提供步驟分解示範、習作、專案和繪圖訣竅，讓讀者可以展示和分享日益豐富的技巧「工具箱」。所有的繪圖範例都是為了激發靈感，習作則是要不斷鍛鍊讀者的繪圖和構圖技巧。

最後，一項小提醒：開始嘗試 Part III 的習作之前，建議大家，最好先評估和提升 Part I 與 Part II 介紹過的基本素描技巧。

現在，享受你的素描樂趣吧！

Lesson 7　分析性方法

目標

　　這一課是要教導讀者如何運用分析性方法來創造感知素描。這種方法可對建築物裡的建築元素進行視覺分析,將我們觀察到的建築環境描繪成一則複雜的敘事。

　　為了運用和建構分析性構圖,我們將把它的視覺元素拆解成三部分,並分析它們的意義:易讀性(readability)、參考線(guideline)和故事線(storyline)。這些元素可以協助我們打造圖像敘事,將我們對建築物的理解傳達給其他人。本課的步驟分解示範和繪圖範例是為了鼓勵讀者,而不是要讀者依樣畫葫蘆。

　　讀者在探索建築物的過程中會接收到種種資訊,上完這一課後,應該就有能力對這些資訊進行觀察、分析和記錄,然後彙整成一個綜合圖像,將建築環境塑造出來。

說明:什麼是分析性方法

　　分析性方法源自於法國美術工藝學校(École des Beaux-Arts),是該校學生用圖形來分析建築設計和建築元素的一種方法。分析的重點放在建築尺度上,適合用來研究醒目建築、小型結構或宏偉的室內空間。(註:第八課會以較長篇幅說明空間序列)。

　　分析性方法會將建築物的各種視點,投射在一張混種構圖上。以不同尺度運用2D和3D繪圖(例如:平面圖、剖面圖、立面圖、軸測圖和透視圖),並用分析性圖解和細部讓它們層層交疊。這種方法的目的,是要把某人對某棟建築物的敘述和分析,描繪在單一頁面上(圖7.1)。

構圖

　　想要剖析一棟現存建築物的建築設計,既需要創意,也需要分析性思考。分析性方法提供一塊畫布,去研究和揭露一棟建築物的建築及結構元素,還可調查它的組合及可建構性。基本上,這種技巧可讓讀者分析「整體之於部分」、「部分與部分之間」以及「部分之於整體」的實質關係。

7.1
藝術高架橋（Viaduc des Arts）是一個現代更新案，由廢棄的十九世紀郊區鐵路改建而成
這座高架橋沿著巴黎第十二區的多梅尼爾街（Avenue Daumesnil）一路延伸。目前，這座高架橋成為許多藝術家工作室、藝廊、精品店、商店和露天咖啡座的所在地。這個案子有個令人印象深刻的特色，就是位於商店上方、綠樹夾道的寬闊步道，名為：綠色散步道（Promenade Plantée）。這張分析性構圖，是透過平面圖、剖面圖和立面圖，來研究這座高架橋。圖中用透視手法畫出這座高架橋的位置，以及它與都市涵構的關係，對這項分析做出貢獻。

　　此外，分析性方法還能幫你畫出平衡的構圖。為了達到這些目標，本單元會用一系列視覺元素，協助讀者理解分析性方法，特別是易讀性、參考線和故事線，以創造出自己的分析性構圖（表7.1）。

　　飄浮不定的影像很容易在不知不覺間產出設計不良的配置。這些視覺元素就是為了避免這種問題發生，幫助我們創造出井然流暢的複雜配置，讓最後的構圖呈現出重力感。

表7.1：易讀性、參考線和故事線的定義

易讀性	讓繪圖好讀、好懂的能力。	參考圖 7.2
參考線	用來構圖的線條。	參考圖 7.11
故事線	敘述一系列的事件或建築圖形。	參考圖 7.12

7.2
缺乏易讀性的影像（左圖）；
具備易讀性的影像（右圖）

易讀性

　　易讀性指的是讓繪圖好讀、好懂的能力。在混種構圖裡，易讀性有助於提高影像的流暢度、配置感和相關性（圖7.2）。

　　分析性構圖閱讀起來很像立體派繪畫，因為兩者都是在紙上或畫布上呈現多重視點。圖7.3是一幅立體派名畫的分析性圖解：西班牙畫家暨雕刻家葛里斯（Juan Gris）的〈吉他〉（The Guitar, 1917）。這幅畫是把從不同角度（例如：從上面看、從旁邊看、從後面看）看到的不同吉他片段擺在一起（參見圖7.4）。葛里斯在這件作品裡，運用了各式各樣的易讀性戰術，包括用重疊的參考線把畫中的片段部分連結起來（圖7.5），以及依據片段的大小和重要性，安排它們的位置（圖7.6）。

　　分析性構圖會呈現多重視點，例如2D和3D影像。易讀性可將這些影像流暢地組織起來。以下四個類別可幫助讀者理解易讀性：**走向、平衡、重疊和層級**。

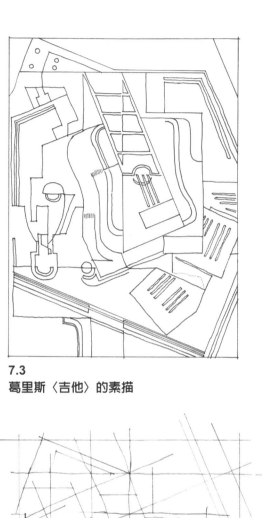

7.3
葛里斯〈吉他〉的素描

7.4
葛里斯〈吉他〉裡的片段

7.5
葛里斯〈吉他〉裡的參考線

7.6
葛里斯〈吉他〉的片段配置

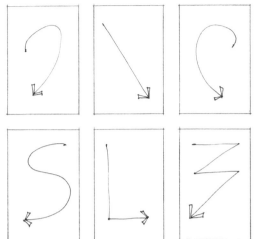

**7.7
走向**

走向

走向（direction）是指眼睛瀏覽構圖的路徑，例如從上到下、從左到右、斜線、順時鐘或逆時鐘（圖7.7）。清楚的走向可讓讀者順著構圖情節走。

平衡

平衡（balance）牽涉到影像在構圖裡的和諧配置，以及如何讓不同大小、重量和視點的影像產生均衡感（圖7.8）。要創造平衡的構圖，必須把以下幾個元素的分配和安排考慮進去：

1. 深色線條 vs. 淺色線條
2. 黑色區域 vs. 白色區域
3. 加了色調的繪圖 vs. 沒加色調的繪圖
4. 小、中、大的繪圖

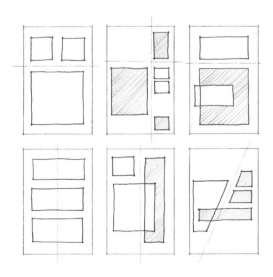

**7.8
平衡**

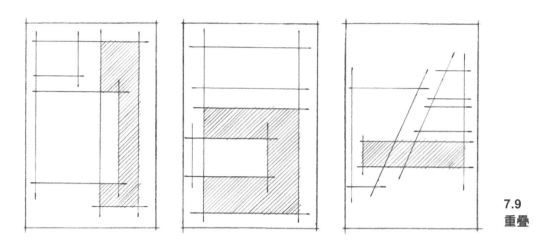

7.9
重疊

重疊

　　重疊（overlap）指的是某一元素擴張，或擺在另一元素上頭。不同的影像與參考線彼此重疊，可以將構圖連結縫合起來。

層級

　　層級（hierarchy）是把元素和影像，根據重要性和視覺意義分出等級。例如，完美平衡的構圖裡會有一個主要影像，加上兩個次要的陪襯影像。可根據影像的大小、色調或特殊形狀，進一步分出層級（圖7.10）。在分析性構圖裡，以下的層級配置可將邏輯秩序展現出來，凸顯構圖的視覺平衡：

1. 大小層級（例如，大圖 vs. 小圖）
2. 色調層級（例如，只在一、兩個圖上加上色調。）
3. 特殊形狀層級（例如，在大小類似的圖影像裡，形狀特殊的那一個會顯得與眾不同。）

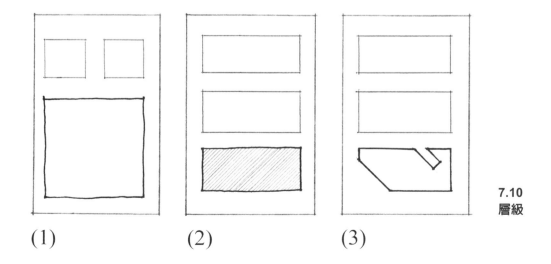

7.10
層級

(1)　　　　　　　(2)　　　　　　　(3)

7.11
參考線

參考線

　　參考線是利用規線來建構繪圖。參考線也能記錄主題的比例，產生透視圖。

　　分析性構圖除了用類似的方法運用參考線外，更重要的是，它還會把參考線當成背景的分層系統，以視覺手法將不同的影像組織縫合起來。換句話說，參考線經常會利用重疊來連結和強化影像之間的關係。重疊的參考線可凸顯構圖的流暢度和秩序感（圖7.11）。

　　運用主要和次要參考線來打造素描。主要參考線在所有影像之間建立連結。次要參考線負責將個別影像組合起來。這兩種參考線都可強化混種構圖的易讀性。

習作7.1

　　拿一張描圖紙擺在圖7.1上面，找出「藝術高架橋」構圖裡的主要和次要參考線。這個作業的目的是要讀者找出構圖裡的分層系統。用不同的線寬畫出主要和次要參考線。

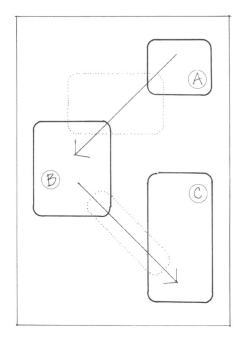

7.12
故事線

故事線

　　故事線或情節是用來描述建築物的主要特色。換句話說，故事線會藉由一些特殊圖像幫建築物說故事。故事線的構成不像前兩種（易讀性和參考線）那麼程序性；它比較偏重概念，也比較個人。要發展出故事線的概念，你必須用電影導演的眼光去觀察建築環境。身為導演，繪製者必須挑選出能夠吸引觀看者的深刻場景，把建築物的相關知識傳遞給他們（圖7.12）。至於該如何透過空間序列發展故事線，請參考第八課。

　　圖7.13是我對華盛頓特區國立建築博物館（National Building Museum）大廳的觀察。這些圖像編導出這個故事：描繪宏偉空間的兩點透視圖（主要圖像）；代表科林斯柱頭特色的圓柱細部（次要圖像）；以及描繪空間形構和樓平面圖的幾何圖解（第三圖像）。每張圖都是這座大廳故事的一部分。

習作 7.2

　　把描圖紙放在圖7.13上面，找出這張構圖的參考線。用不同的線寬畫出主要和次要參考線。

應用

　　圖7.14、7.15、7.16和7.17是教導讀者如何運用分析性方法，讓走向、易讀性、參考線和故事線一起發揮作用，創造出完美平衡的感知素描。這項研究的主題是西班牙塞維亞的聖救主教堂（Church of San Salvador），興建於西元1674年至1792年。最後的構圖（圖7.18）記錄了現有立面的美學質地、教堂與廣場的關係，以及教堂在基地上的位置。

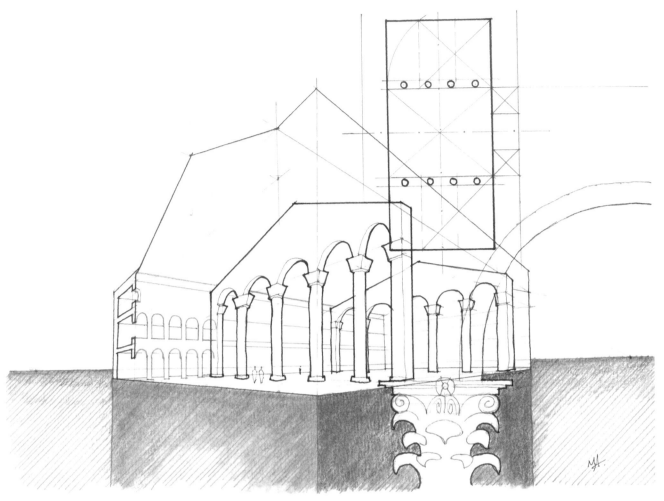

7.13
國立建築博物館大廳的分析性構圖，美國華盛頓特區

習作 7.3
　　運用分析性方法，研究公共建築物裡的某一空間，例如：圖書館的閱覽室、教堂的中殿，或博物館的展覽空間。先畫橫剖面圖，接著畫單點透視圖。讓這兩幅圖略微重疊。將透視圖做色調處理，並在兩幅圖裡都加上人物。完成的素描要讓剖面圖疊在透視圖上（類似圖 7.19）。限時 2 小時：20 分鐘用參考線構圖，70 分鐘素描兩張圖，15 分鐘加上不同線寬，15 分鐘做色調處理。

7.14
分析性方法‧**走向**

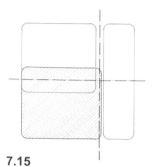

7.15
分析性方法‧**易讀性**

7.16
分析性方法‧**參考線**

7.17
分析性方法‧**故事線**

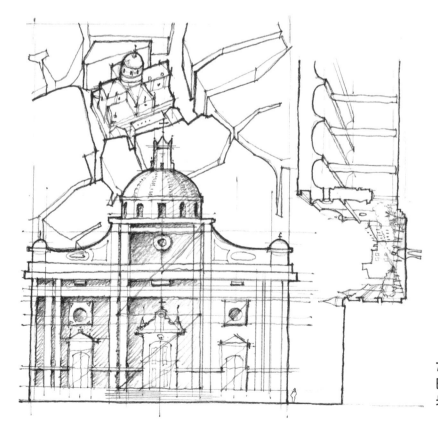

7.18
巴洛克風格的聖救主教堂，西班
牙塞維亞

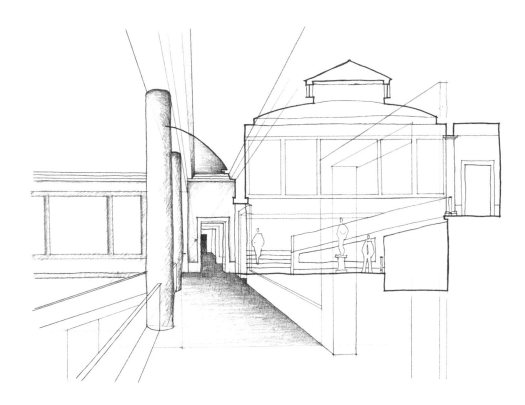

7.19
科克倫藝廊內部的分析性構
圖，美國華盛頓特區

步驟分解示範

　　以下將一步步示範如何運用分析性方法畫出感知素描。示範的主題是：
位於波多黎各李奧彼得拉斯（Rio Piedras）的波多黎各大學歷史、人類學和
藝術博物館（Museum of History, Anthropology and Art）。該博物館是由德國
建築師克隆布（Henry Klumb）在西元1951年設計興建。動手畫之前，請先
把鉛筆削好。

步驟1：把焦點放在易讀性上

　　建立圖像的故事和閱讀走向。依照層級秩序框出圖像的擺放位置。這個
步驟可能需要試幾回才能成功；因此，可以先用縮圖試排，請參考附錄（訣
竅18，P.321）。

　　在我們的示範裡，故事線的焦點是擺在博物館的遮陽設備和空間格局
上。繪圖的閱讀走向是由上而下（圖7.20）。構圖裡，有一個主要圖像（下
方）、一個次要圖像（上方），和一個三要小圖像（右方）。把主要圖像放在
頁面下方，為構圖創造出底部（圖7.21）。這個底部投射出一種重力感，將
其他影像定錨。

步驟2：用參考線構圖

　　參考線將圖像縫合起來，建立關係。圖7.22示範如何將參考線重疊，創
造出生動的構圖。

7.20
分析性方法
步驟1：走向

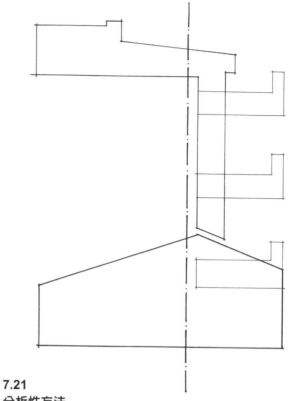

7.21
分析性方法
步驟1：易讀性

7.22
分析性方法
步驟2

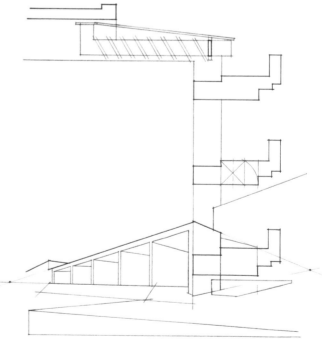

7.23
分析性方法
步驟3

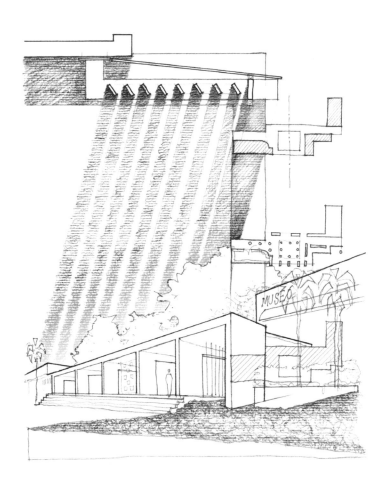

7.24
分析性方法
步驟4

步驟3：發展圖像

　　發展主要的情節圖像（參考圖7.23）。每個圖像都要應用本書Part I討論過的設計原則：比例、幾何和規線（參考附錄的訣竅12，P.317）。

步驟4：完成素描

　　應用線寬，將場所氛圍描繪出來。最後的構圖中，要將我們的觀察以圖像和分析性的敘述呈現出來。

　　以圖像方式傳達氛圍的方式包括：

1. 畫出建築元素的細部。
2. 應用色調。
3. 以人做為比例。
4. 畫出可移動的物件，例如家具和既有的植栽。

　　應用線寬和色調完成最後的圖像（圖7.24）。在這裡，色調是最重要的構圖角色，因為色調(1)可統整圖像，(2)可提供透視的背景，(3)可傳達氛圍，(4)可把視線立刻帶到影像頂部，達到步驟1設定的由上而下的閱讀走向。

7.25
單臥房公寓的分析性構圖

習作 7.4

　　運用分析性方法調查你的住家、旅館或公寓（類似圖 7.25）。構圖裡必須包括三幅繪圖：兩幅正射投影圖和一幅透視圖。透過圖像手法營造氛圍。參考範例和步驟分解示範。更多資訊，請參考下面的分析法訣竅。限時：90 分鐘。

習作 7.5

　　運用分析性方法，調查一棟醒目建築物，例如：圖書館、教堂、市政廳、社區中心或博物館。構圖必須包括三幅繪圖，並要結合平面和立體繪圖。運用圖像手法營造氛圍。限時：2 小時。

範例

　　圖 7.26 到 7.38（作者繪製）和圖 7.39 到 7.61（作者的學生繪製），是應用分析性方法的案例。繪製一幅分析性構圖大約需要花費 2 到 3 小時。

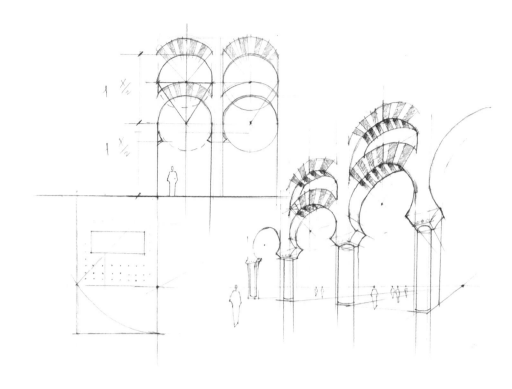

7.26
哥多華大清真寺，西班牙

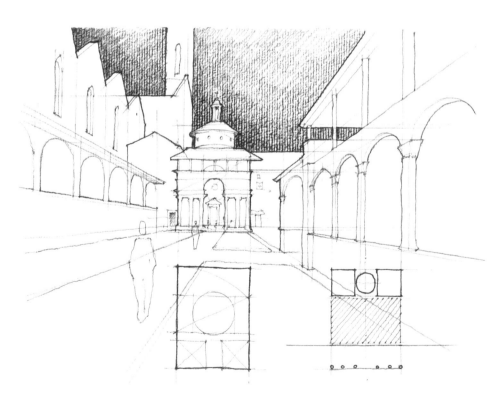

7.27
巴齊禮拜堂，義大利佛羅倫斯

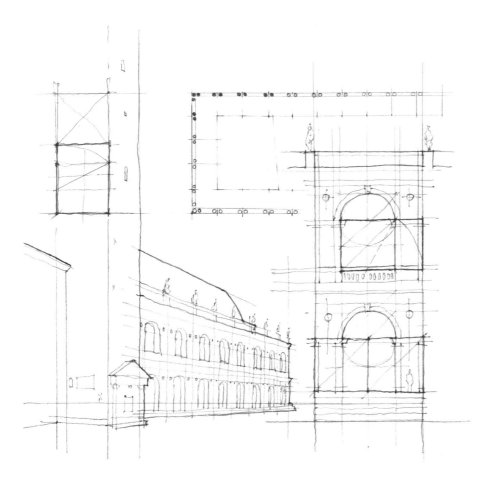

7.28
帕拉底歐巴西利卡（Basilica
Palladiana），義大利威欽察

7.29
美國天主教大學發電廠，
美國華盛頓特區

7.30
聖多明尼哥階梯，西班牙
吉羅納

7.31
猶太博物館，德國柏林

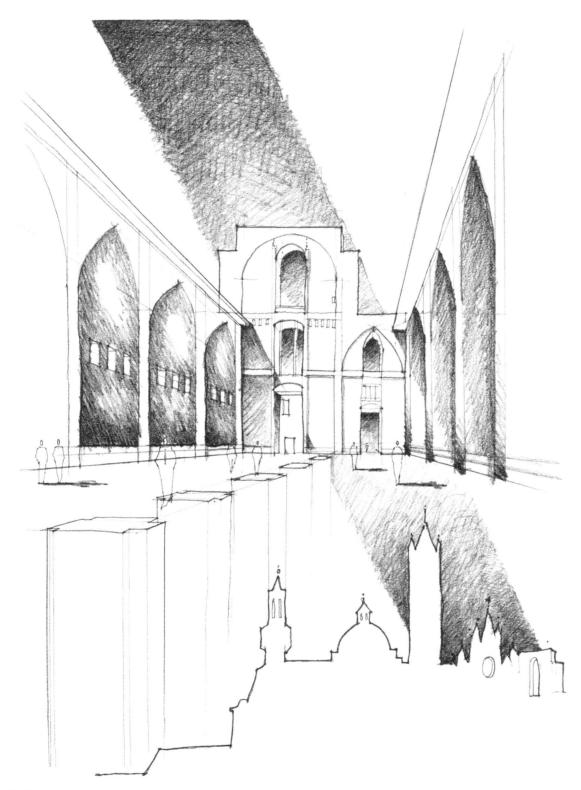

7.32
西恩納大教堂，義大利西恩納

7.33
聖靈廣場，義大利佛羅倫斯

7.34
馬丁‧路德‧金恩紀念碑
（Martin Luther King,
Jr. Memorial），美國華
盛頓特區

7.35
多納卡希達伊朵麗薩公園
（Doña Casllda Iturrizar
Park），西班牙畢爾包

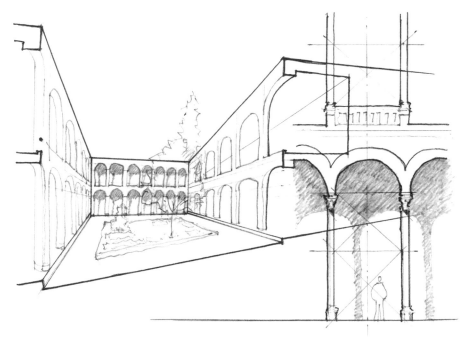

7.36
巴塞隆納大學（Universitat
de Barcelona），西班牙

7.37
麥第奇里卡迪宮，義大利佛羅
倫斯

7.38
博物館島（Museumsinsel），
德國柏林

7.39
美國天主教大學班傑明．羅馬音樂學院入口迴廊，美國華盛頓特區

7.40
班傑明・羅馬音樂學院
入口迴廊

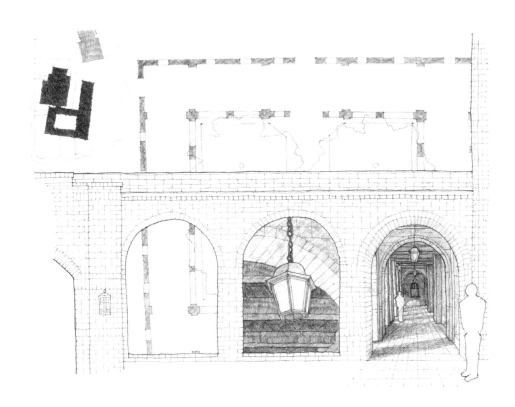

7.41
班傑明・羅馬音樂學院
入口迴廊

7.42
美國天主教大學法
學院

7.43
聖母無玷始胎全國
朝聖所聖殿，美國
華盛頓特區

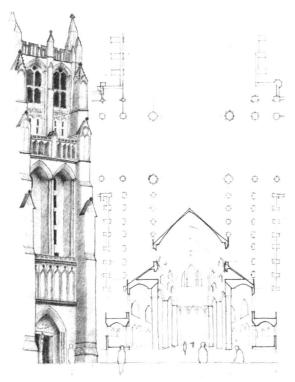

7.44
國家大教堂（**National Cathedral**），
美國華盛頓特區

7.45
國家大教堂，美國華盛頓特區

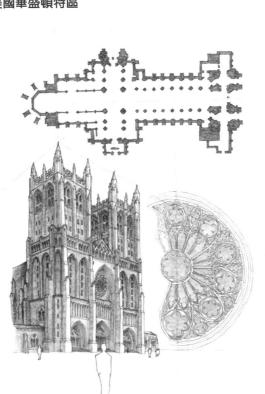

7.46
國家大教堂，美國華盛頓特區

7.47
國家大教堂，美國華盛頓特區

7.48
國家大教堂，美國華盛頓特區

7.49
**美術學院（Akademie der
Künste），德國柏林**

7.50
新國家藝廊（Neue Nationalgalerie），德國柏林

7.51
希臘半圓形劇場，義大利西西里島塞傑斯塔

7.52
猶太博物館，德國柏林

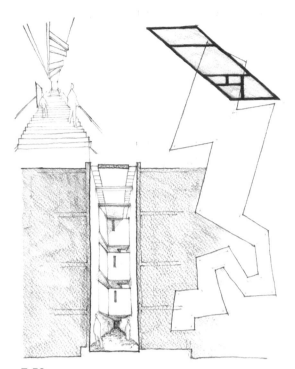

7.53
猶太博物館，德國柏林

7.54
東正教聖母院（Santa Maria dell'Ortodonico），
義大利伊斯基亞島（Ischia）

7.55
大教堂廣場，義大利聖吉米那諾（San Gimignano）

7.56
奎爾公園，西班牙巴塞隆納

7.57
風箏橋（Campo Volantin Bridge），西班牙畢
爾包

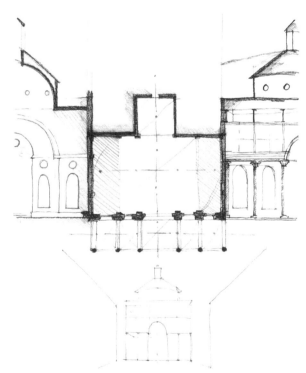

7.58
巴齊禮拜堂，義大利佛羅倫斯

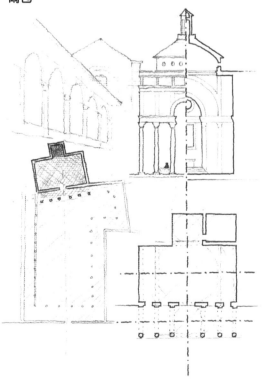

7.59
巴齊禮拜堂，義大利佛羅倫斯

7.60
蘇格蘭共濟會堂，美國華盛頓特區

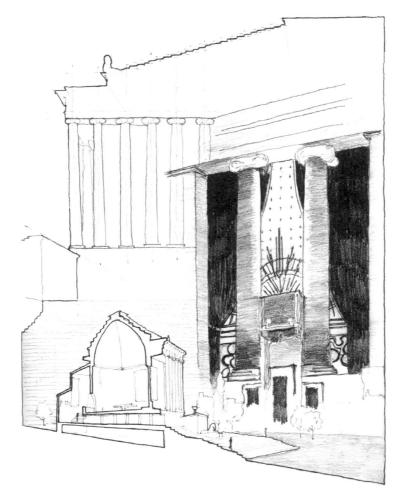

7.61
蘇格蘭共濟會堂，美國華盛頓特區

分析性方法的應用訣竅

訣竅1：時間

　　開始用分析性方法調查一棟建築物前，先花點時間觀察（平均約15到30分鐘）。快速畫一張整體配置的小草圖（約10到15分鐘），請參考附錄（訣竅18，P.321）。完成一張圖的時間設定為2到3小時。

訣竅2：易讀性

　　構圖時，在你的素描本或素描紙上，標出不同圖像的位置（參考「易讀性」單元）。

訣竅3：構圖

1. 不必把頁面填滿。一些留白可以讓視覺休息。
2. 在紙張四側各留2.54公分的白邊。
3. 不要把畫錯的地方擦掉！把它們留在紙上，把正確的畫在四周。這種作法可幫助你在日後解決類似的問題。
4. 構圖需要嘗試幾回。花點時間觀察主題，享受素描的過程。

　　其他相關的繪圖訣竅和技巧，請參考書末的「附錄」。

Lesson 8　空間序列

目標

　　第八課要教導讀者捕捉都市和建築的關鍵元素，以視覺手法將環境實況描繪出來。本課是由兩大方法組織而成：序列繪圖和主觀地圖。這兩種方法可將穿越建築物、街廓或都市的空間經驗，呈現在紙頁上，有助於調查類似或相異的基地。

　　本課的步驟分解示範、習作和繪圖範例是為了鼓勵讀者創作自己的繪圖，而不是要讀者依樣畫葫蘆。

　　上完這一課後，讀者應該有能力觀察、分析和記錄自己對於建築環境的感知和經驗，提高自己的繪圖和構圖技巧。

介紹

　　要把在城市裡的一段簡單行走記錄下來，可能是一項挑戰，理由有二：(1)一路上我們會碰到許多主題；(2)我們會不斷改變方向、視點和興趣。單是穿過一條街，眼睛就會不斷轉移焦點和方向，腦子也會連續處理和記錄接收到的訊息。序列繪圖和主觀地圖可以幫助讀者放慢腳步，把沿途的關鍵事件獨立出來，發掘建築物和都市空間的關係，藉此聚焦和捕捉這些訊息。

序列繪圖

　　序列繪圖法是用一系列的連續透視圖，將穿越某一建築物或基地的空間順序呈現出來。換句話說，這種方法像是視覺版的大事紀年表。序列繪圖記錄了事件、界檻和空間模式（參見圖8.1）。

　　如同上面提示過的，為序列繪圖構圖時，必須把下面這幾個視覺元素和它們的意義考慮進去：易讀性、界檻和故事線（表8.1）。本節將用插圖、圖解和步驟分解示範，討論這些元素。

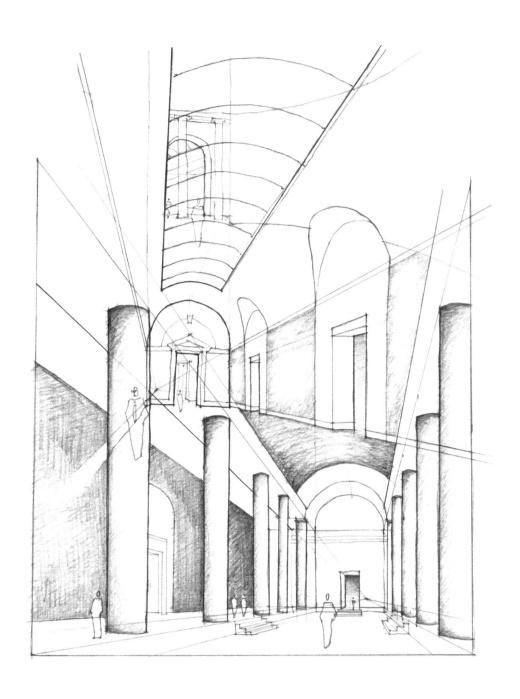

8.1
國家藝廊西廂，美國華盛頓特區

表 8.1：易讀性、界檻和故事線的定義

易讀性	讓繪圖好讀、好懂的能力。	參考圖8.2
界檻	劃定一塊空間邊界，並框出離開點或抵達點。	參考圖8.6
故事線	敘述一系列事件。	參考圖8.9

構圖

序列繪圖要敘述一段行走路程的開始、中間和結尾。宛如電影般的序列敘述需要：(1)路線圖，(2)環境體驗，(3)利用小插圖來描繪這些體驗。下面這些視覺元素，是為了協助讀者打造出自己的敘述。此外，序列繪圖會運用參考線來組織圖像，維持圖像之間的視覺關聯。關於如何運用參考線發展出多層次的構圖，請複習第七課的分析性方法。

易讀性

我們在前一課解釋過，易讀性指的是讓繪圖好讀、好懂的能力。在一張多層次的構圖裡，易讀性有助於提高影像的流暢度、配置感和相關性。

多層次的構圖，閱讀起來就像一本書。只是用來訴說故事和溝通想法的工具不是文字，而是系列圖像。這些圖像的走向和組織，可以將我們對某棟建築物或基地的理解傳達給其他人。少了易讀性，這些繪圖就會淪為隨機零散的資訊，沒有關聯，不具意義（圖8.2）。這就像是「鉛筆是那個黃色」和「那支鉛筆是黃色」的差別。

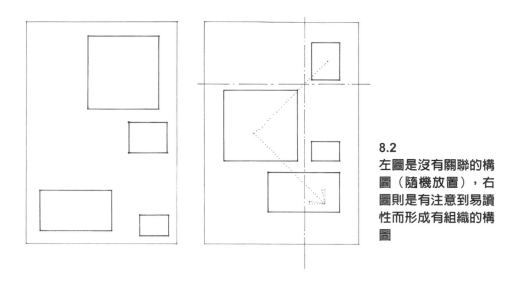

8.2
左圖是沒有關聯的構圖（隨機放置），右圖則是有注意到易讀性而形成有組織的構圖

界檻

界檻指的是標示空間轉換以及把空間區隔開來的有形分界。界檻會簡單標出疆界，區分「裡」與「外」、「這」與「那」、「上」與「下」。

界檻也可以扮演焦點角色，例如摩爾宮殿中的裝飾性牆面，或是跨越街巷的一道拱門。空間裡的大物件，例如羅馬的凱旋門，也可以發揮界檻的功能（圖8.3、8.4、8.5）。

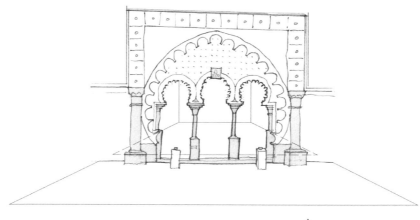

8.3
以牆為界檻

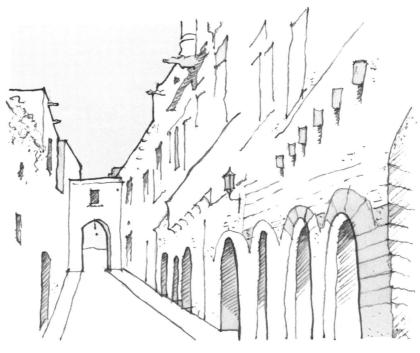

8.4
以拱門為界檻

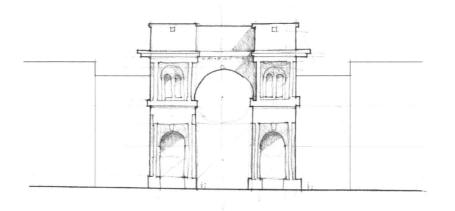

8.5
以凱旋門為界檻

8.6
界檻

　　界檻可以有各種尺寸、形狀和規模。可以是醒目的獨立物件，也可以是代表抵達點或離開點的入口。常見的界檻，包括：入口、拱門、柱廊、門廊和連拱廊（圖8.6）。

　　在序列繪圖裡，界檻也可以用來框景。框住的景像，能將眼前這個主場景背後的另一瞥空間或事件呈現出來。簡單的一瞥讓故事延伸，為整體構圖建立視覺連結。

> 習作8.1
> 　　拜訪一座當地教堂。在素描本上，畫出三道界檻的軸測圖。用虛線畫出整個空間的外形輪廓。限時60分鐘：每張軸測圖各20分鐘。放輕鬆，避免犯下粗心錯誤。

故事線

　　序列繪圖一定要循序漸進。發展故事線不僅有助於敘事流暢，也可以把不同場景串連起來。

　　故事線或情節能敘述一連串的事件。想用序列繪圖的方式發展故事線，必須把自己當成構圖的導演。導演要能挑選出最精采的場面吸引觀看者，引領他們順著敘事往下看。身為自身敘事的導演，一定要思考一路上會碰到的事件和過渡空間。就跟好的故事一樣，必須把開頭、中間和結尾描繪出來。

要打造出流暢的故事線，你必須回答以下問題：**誰是主角？事件的順序如何？要如何把張力表現出來？**

這些問題沒有一體通包的答案：你必須爲每個情節回答每一個問題。儘管如此，我們還是會分析和比較各種不同的範例，把技巧呈現出來，幫助讀者精進圖像敘事的能力。

演員

故事線會把某一連續過程中遇到的演員或眞實物件呈現出來。這些演員都是建築環境的一部分。演員可能固定在空間裡，像是建築物、街道、塔樓、連拱廊和樹木：也可能是動態和可搬移的，像是人、汽車、動物、家具和旗幟。這些就像是劇本裡的第一主角、第二主角和配角。例如，圖8.7示範如何在一個場景裡用建築物框住另一個景象：建築物就是這裡的第一主角。

8.7
序列繪圖：中世紀城鎮西恩納，義大利

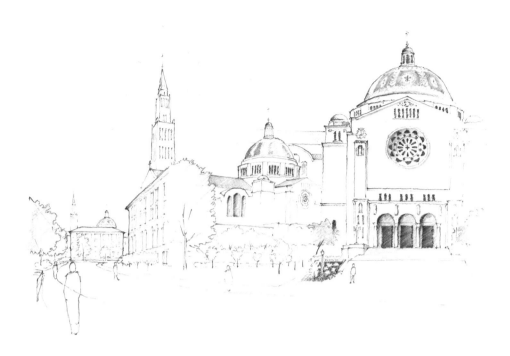

8.8
序列繪圖：以斜角方向穿越聖
母無玷始胎全國朝聖所聖殿

　　圖8.8則是用建築元素來引導故事線。構圖從左到右，逐漸聚集到美國華盛頓特區的聖母無玷始胎全國朝聖所聖殿。這座聖殿始終是故事裡的焦點或第一主角。它的重要性和視覺主導性是整個故事的驅動力量。

　　在序列繪圖裡，主角可能會隨著場景轉換而改變。例如，圖8.9的每個場景就是由不同的主角領銜。最上圖的主角是拱形開口。第二張圖的焦點變成筒形拱頂的通道。這個場景在視覺上扮演第一與第三場景的過渡，也就是所謂的「過場」（transitional scene）。在最後的場景（最下圖）裡，通道引領觀看者走到更新過的西恩納田野廣場，讓廣場成為第三圖的主角。

事件序列

　　探索一座建築物或城市時，事件常常會出現、消失，某些時候又重新出現並展開。必須仰賴觀者把這些訊息轉譯成簡潔有力的素描。事件序列指的是故事裡的單一事件或多重事件出現的順序。事件可能是一些常見的簡單行為，像是在街角轉彎，從拱門下通過，或是朝主要地標走去（圖8.10和8.11）。

　　圖8.9的空間序列描繪了三個主要事件：(1) 人們朝拱形開口移動；(2) 人們穿過通道；(3) 人們發現廣場。

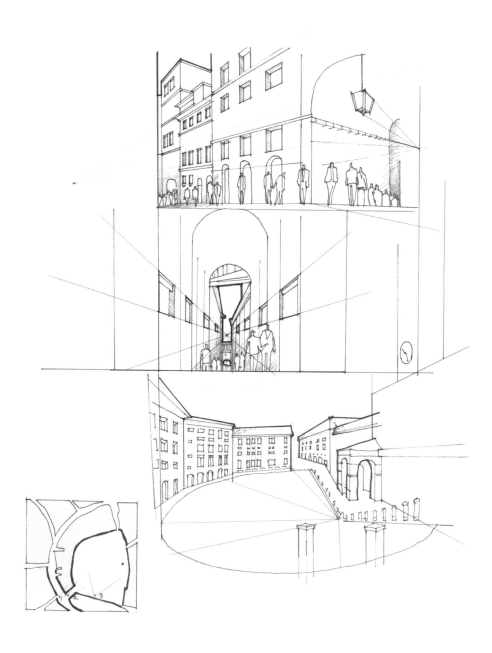

8.9
**序列繪圖：穿越中世紀城
鎮西恩納，義大利**

8.10
**穿過兩個界檻的簡單序列
（平面圖）**

8.11
圖8.10的軸測圖

張力

　　張力（tension）是指延伸的行為或行動〔根據《韋氏大辭典》〔*Merriam-Webster Dictionary*〕）。就圖像而言，成功的序列繪圖會藉由延伸序列來描繪張力，捕捉戲劇性的一刻。張力可透過以下視覺手法呈現：

1. 戲劇性場景。
2. 空間在路途中的膨脹或壓縮（圖8.12）。
3. 視覺暗示或線索。

　　為了說明前兩項技巧，讓我們分析一下圖8.13和8.14。在圖8.13裡，最上圖示範了如何用開放的延伸場景展開故事。接下來的場景（下左圖）壓縮了動線，並用色調強化出戲劇性時刻。最後一個場景則是將田野廣場鋪展出來，將張力釋放。在這個案例裡，最戲劇化的場景不是廣場，而是「過場」（下左圖）。這個場景不僅創造了視覺過渡。更重要的是，它創造出一個實體張力和視覺張力的時刻，喚起我們的戲劇感。圖8.9的第二場景也是用通道變窄，將類似的張力時刻描繪出來。

　　圖8.14示範了如何應用壓縮、膨脹和旋扭的空間序列，讓動線元素產生張力。

8.12
空間在路程中的擴張和壓縮
（平面圖）

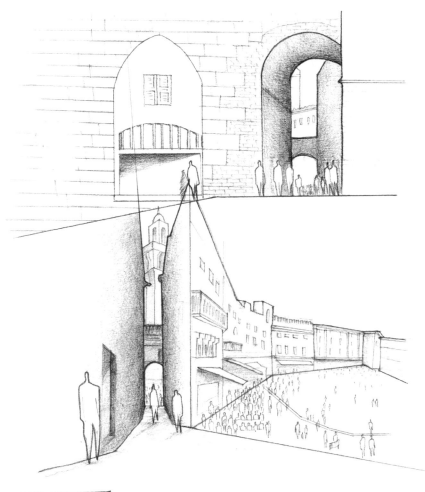

8.13
序列繪圖：穿越中世紀城鎮
西恩納，義大利

8.14
序列繪圖：從米拉之家的頂樓
爬到整修後的屋頂，西班牙巴
塞隆納

捕捉張力的第三項技巧，是在換景時提供視覺暗示或線索，慢慢將宏偉
的目標鋪陳出來。圖8.15以一道拱門做為視覺引導，運用這項技巧。構圖是
描述穿越華盛頓特區國家藝廊西廂的路程。拱門的視角隨著不同場景轉換。
在第一個場景裡（上左圖），一系列開口暗示目的地位於拱門後方。在第二
個場景裡（上右圖），拱門框出目的地。第三個場景（下圖）則是描繪旅程
的終點：一座宏偉的圓廳或圓形空間。拱門在整體構圖裡扮演了視覺引導的
角色。

IN WEST GARDEN LOOKING EAST

IN WEST SCULPTURE HALL LOOKING EAST

LOOKING AT THE ROTUNDA

8.15
序列繪圖：穿越華盛頓特區
國家藝廊西廂

習作8.2

　　在素描本上，用三個連續一致的透視圖，架構出穿越某座博物館的序列繪圖。把焦點擺在視覺三元素上：易讀性、界檻和故事線。思考故事線時，必須把開頭、中間和結尾描繪出來。例如，序列可能從大廳開始，接著是走廊，最後抵達展間。當然，這只是眾多可能序列裡的一個。運用重疊的參考線，並在完成圖上運用適當的線寬。限時：90分鐘。如果需要額外協助，可參考本課的範例、步驟分解示範和繪圖訣竅。

步驟分解示範

　　以下我們將一步步示範序列繪圖法背後的創造過程。在這個示範裡，行走的順序是從義大利佛羅倫斯的聖母領報廣場開始，經過塞爾維街（Via dei Servi），最後抵達佛羅倫斯大教堂，一般稱為「百花聖母院」（圖8.16）。在整段路程中，聖母院都扮演焦點和定位點的角色。動手畫之前，記得先把鉛筆削好。

8.16
序列走向（平面圖）

8.17
序列繪圖法・步驟1

步驟1：把焦點放在易讀性

　　建立場景的閱讀走向和配置。圖8.17是閱讀走向（左到右）和圖像配置（每個場景逐漸變大）的圖解。

步驟2：用參考線構圖

　　參考線可將圖像縫合起來，建立關係。圖8.18示範如何將參考線重疊，把場景縫合起來。

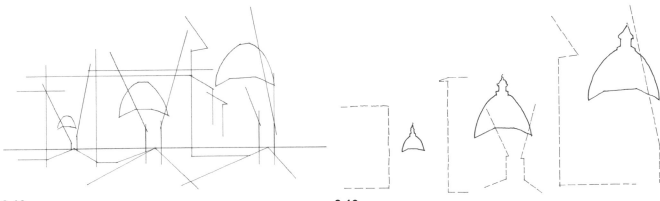

8.18
序列繪圖法・步驟2

8.19
序列繪圖法・步驟3

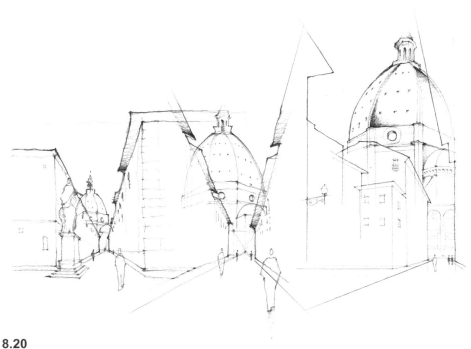

8.20
序列繪圖法・步驟4

步驟3：界定物件和界檻

　　圖8.19示範如何讓建築物之間的空隙收窄，暗示有具體的疆界或界檻存在（虛線）。聖母院是這個故事裡的主角。

步驟4：完成素描

　　以圖像手法傳達氛圍，完成作品。喚起氛圍感的技法如下：(1)為主圖加上色調或細節；(2)加上人物或自然景致，例如：植栽、河流和湖泊。最後的成品是一幅創意十足、逐格接排的空間序列（參見圖8.20）。

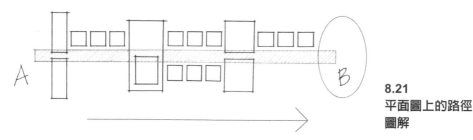

8.21
平面圖上的路徑
圖解

專案8.1

　　運用序列繪圖法，素描一條穿越你家街區的路程。用三張連續一致
的透視圖將路程呈現出來。利用四大視覺元素（易讀性、參考線、界檻和
故事線）來組織你的經驗。思考故事線時，必須把開頭、中間和結尾描繪
出來。動手畫之前，記得把鉛筆削好。

　　選定一條有趣的街道或活力四射的大道。比方說，可以從一家咖啡
店開始（A點），朝一處大型公共空間（B點）前進，例如廣場、公園或
遊樂場（參見圖8.21）。

　　以下是幾點建議：

1. 放慢腳步，觀察並欣賞建築環境。
2. 從A點移動到B點的過程中，用心感受空間的膨脹和壓縮。
3. 在每個場景中明智判斷該運用哪種色調技法，可用色調來強調路徑、
　　界檻或天空。最後，畫上人物和植物。

　　給自己大約2.5小時的時間完成這項專案：15分鐘走路，60分鐘用參
考線構圖，60分鐘畫好三張透視圖，最後15分鐘進行色調處理。

範例

　　圖8.22（作者繪製）和圖8.23到8.27（作者的學生繪製），是序列繪圖的
示範。每張繪圖花費的時間大約2到3小時。

8.22
聖母無玷始胎全國朝聖所
聖殿，美國華盛頓特區

8.23
聖母無玷始胎全國朝聖所
聖殿，美國華盛頓特區

8.24
聖母無玷始胎全國朝聖所聖殿，美國華盛頓特區

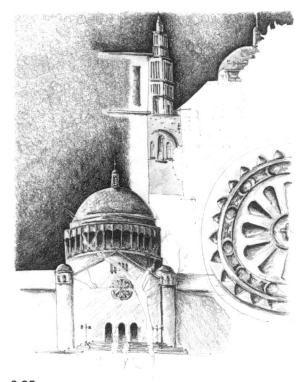

8.25
聖母無玷始胎全國朝聖所聖殿，美國華盛頓特區

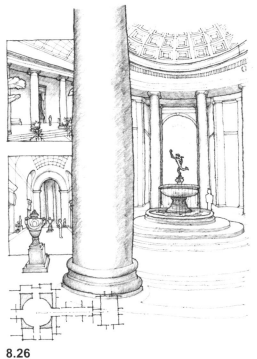

8.26
國家藝廊西廂，美國華盛頓特區

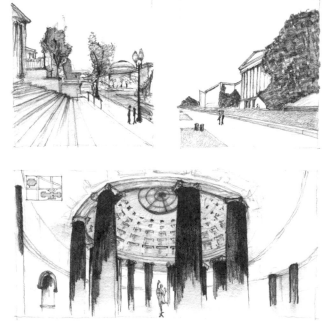

8.27
國家藝廊西廂，美國華盛頓特區

序列繪圖訣竅

訣竅 1：構圖

為序列繪圖構圖需要多次嘗試。先設想人們會如何閱讀影像，例如由左到右、由上到下，或是斜線閱讀。接著，將不同影像的位置框格出來。

訣竅 2：層級

序列繪圖是依照時間順序發展視覺故事。因此，繪圖的擺放一定要有清楚明白、合乎邏輯的層級秩序。可以用以下這些特色來呈現層級差別：**尺寸、色調和特殊形狀**（參見圖 7.10）。

訣竅 3：規畫路程

規畫路程，畫一張小平面圖來記錄行走順序。可以是縮略圖解，也可以是「圖底」關係圖，例如圖 8.9、8.13 和 8.22。

訣竅 4：錯誤

不要把畫錯的地方擦掉！讓錯誤留在紙上，把正確的畫在四周。這種作法可以幫助你在日後解決類似的問題。

其他相關的繪圖訣竅和技巧，請參考書末「附錄」。

主觀地圖

主觀地圖是透過個人的反思來記錄城市（參見圖 8.28）。這類感知繪圖一方面把空間序列裡的某些空間和物件獨立出來，記錄穿越城市的一段旅程，同時也把一些自發性的決定投射在紙頁上。此外，當建築物和都市地景在一段城市之旅中逐步展開時，主觀地圖也會揭露出兩者之間的關係。我們可以用這種方法，將個人察覺到的城市紋理呈現出來。如同建築師安德利亞・彭西（2001:48）所說的：「每張圖都再現了一個特殊主題，有時是關於城市的規模，例如詮釋整座城市的形式結構，有時則是詮釋特定的建築物或路程。」

這些圖像不僅說明序列，也是描繪個人獨特故事的小地圖（參見圖 8.29）。簡單來說，主觀地圖提供一種洞察法，讓你透過素描說故事。

主觀地圖記錄了在城市某一區域接收到的經驗和資訊，描繪出穿越都市環境的一段旅程。繪圖者選擇不同的繪圖類型，像是平面圖、立面圖、剖面圖、感知圖和細部圖，將它們混合並用，把個人在旅程中觀察到的面向，呈現在單張圖紙上（參見圖 8.30）。主觀地圖類似序列繪圖，也是以抽象方式將某一城市區塊、街廓或地段裡的某條路徑呈現出來。但是兩者在**易讀性、視點和焦點**上互有差異（表 8.2）。

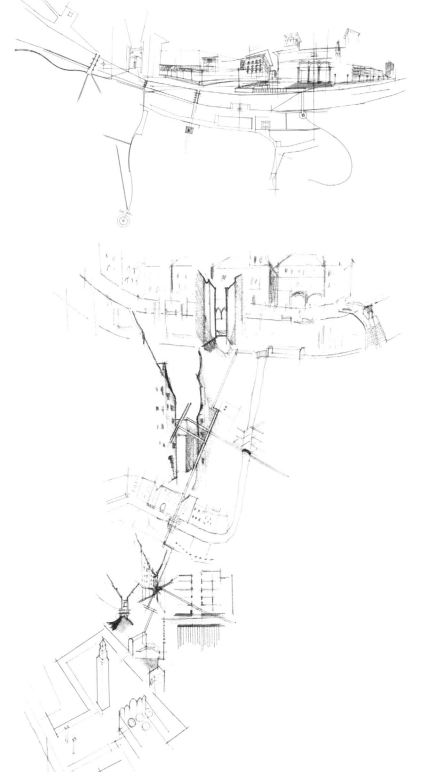

8.28
主觀地圖：沿著亞諾河（Arno River）的河畔行走，義大利佛羅倫斯
用基地平面圖呈現河流，並以透視圖描畫路途中遇見的主要建築物。

8.29
主觀地圖：穿越中世紀城區，義大利威尼斯
旅程從利雅德橋開始（最上方），以威尼斯聖馬可主廣場為終點（最下方）。

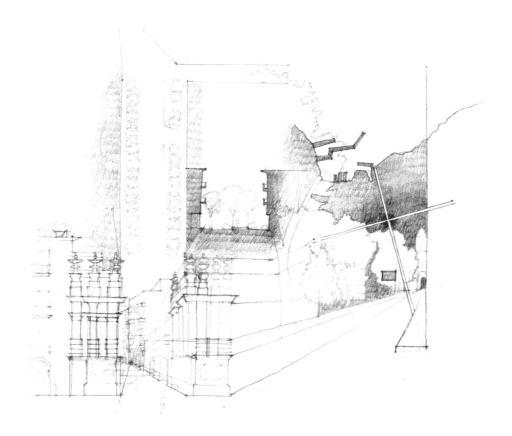

8.30
主觀地圖：蜿蜒走過歷史城區，義大利西西里島阿格里真托（Agrigento）

表8.2：序列繪圖和主觀地圖的比較

	序列繪圖	主觀地圖
易讀性	逐框配置影像	以接連順序拼貼影像
視點	透視	混合正射投影和3D繪圖
焦點	目的地	旅程

如何開始繪製一幅主觀地圖

　　身為田野素描老師，我經常帶領一群建築系學生前往歐美的不同城市，透過素描去記錄、分析和理解建築環境。通常我都會要求學生繪製城市的主觀地圖。

　　有時學生會問我，需要畫幾張圖。圖的數量取決於好幾個因素，包括：旅程的長度、學生的繪圖技巧，以及造訪的景點數量。其實學生應該問的，**不是「需要畫幾張圖？」而是「哪種類型的繪圖最能描述我的體驗？」**主觀地圖的重點不是偉大的目標，旅程才是它的焦點。有些時候，四張圖比七張圖更能描繪一段旅程。

開始繪製主觀地圖時，我會提供學生五大規則：

1. 在某一區域走繞一下，觀察建築環境。

2. 記錄旅程。

3. 用不同類型的繪圖描繪自身體驗，包括平面圖、立面圖、剖面圖和透視圖。繪圖必須能反映空間序列，描述建築物的形貌和都會空間。（提示：基地平面圖是很好的起點。）

4. 必須把途中遇到的事件凸顯出來；例如：一座哥德式大教堂、一個繁忙的市集、一條狹窄的街道。

5. 設定時間限制。（提示：所需時間因每個人的步伐及旅程長短而異。）

構圖

繪製主觀地圖時，應思考以下幾個視覺元素和它們的意義：**易讀性、錨點、參考線和故事線**（表8.3）。本單元將用三張主觀繪圖的範例來討論這些元素：圖8.28、8.29和8.30。此外，也會以步驟分解示範來說明如何應用這四大元素。

易讀性

主觀地圖和分析性方法類似，因為兩者都是透過多重視點（例如2D和3D）來描繪個人體驗。要在單張圖上表現多重視點，對構圖技巧是一大挑戰。易讀性可以用圖像手法把想法釐清和組織起來。要讓構圖清晰平衡，一定要讓圖像遵循清楚的走向（例如由上而下或由左而右），而且擺放要有層級秩序，例如根據時間順序排列或重要性排列。圖8.31、8.32和8.33針對前面提到的主觀地圖範例，一一進行易讀性的觀念圖解。

錨點

錨點（anchor）是指路途中發揮吸睛功能的物件和地方。例如，錨點可能是主要的城市建築物、歷史地標和市鎮廣場（圖8.34）。

表8.3：易讀性、錨點、參考線和故事線的定義

易讀性	讓繪圖好讀好懂的能力	參考圖8.31、8.32、8.33
錨點	路途中發揮吸睛功能的物件和地方	參考圖8.37、8.38、8.39
參考線	用來構圖的線條	參考圖8.40、8.41、8.42
故事線	敘述一系列事件	參考圖8.43、8.44、8.45

8.31
圖8.28的易讀性

8.32
圖8.29的易讀性

8.33
圖8.30的易讀性

8.34
錨點

8.35
基地平面圖上的三大錨點

　　想要找出有趣的繪圖序列，可以把對基地的不熟悉當成一個議題。為了解決這個議題，可以運用城市地圖找出你想去的路線，選出容易辨認的錨點（圖8.35）。錨點通常會用立體繪圖呈現，也就是透視圖或軸測圖。

　　在繪圖裡，這些錨點可以彼此重疊，也可以用路途中依序遇到的低調圖像或次要圖像串聯起來。次要圖像不只可以用來連結錨點，更重要的是，它們可為旅程提供連續性，填滿任何空缺，讓故事完整流暢。這些影像往往會為錨點提供額外的訊息。用比較細的線寬或比較小的尺寸，畫出這些次要圖像。

　　圖8.37、8.38和8.39，針對前面提到的主觀地圖範例，一一進行錨點位置（實線）和次要圖像（點線）的圖解。

8.36
三個錨點在頁面上的可能配置
實線代表錨點，點線代表次要
圖像。次要圖像維繫了故事線
的視覺連續性。

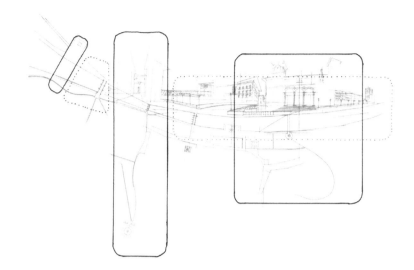

8.37
圖 8.28 的錨點

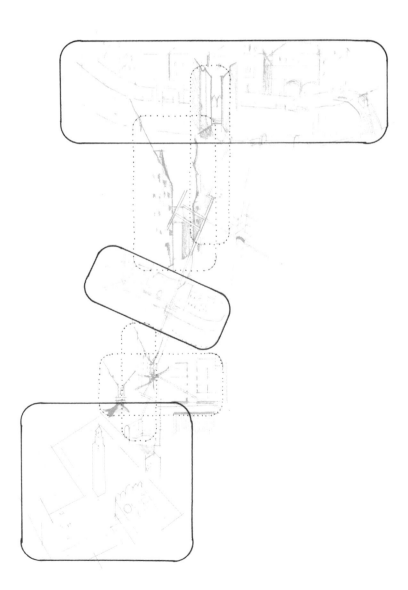

8.38
圖 8.29 的錨點

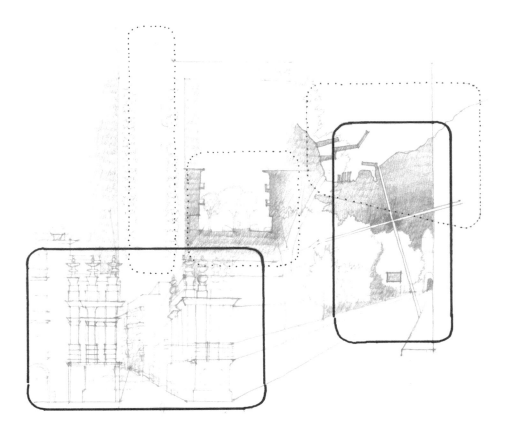

8.39
圖 8.30 的錨點

參考線

　　在這類感知繪圖裡，參考線可以從這個圖延續到另一個圖，把不同的視點縫合成流暢和諧的構圖。主要參考線可將縫合後的模樣強調出來，連結所有圖像，透過整體構圖創造視覺對話。次要參考線則是構成個別圖像。最後的構圖必須是一個串聯起來的時刻網（參見圖 8.40、8.41 和 8.42）。

故事線

　　故事線或情節，能敘述一連串的事件和經驗。主觀地圖一開始可能深具挑戰性又嚇人。不過，在進行之後，它會帶給你莫大的收穫，因為它會把你對城市的反思和感知描繪出來。

　　主觀地圖是用視覺方式，把你在城市探險過程中的種種體驗描繪出來，它和「圖底圖」不同。圖底圖是描繪建築體（圖）和虛體（底），透過這種方式來理解建築物與公共空間的尺度和形狀，以及兩者之間的關係。主觀地圖則是記錄你的經驗和反思，重點在於如何編排物件之間的建築環境和空間。圖 8.43、8.44 和 8.45 是針對主觀地圖範例所做的故事線圖解。（提示：實線代表錨點，點線代表錨點之間的空間。）

　　在主觀地圖上發展故事線，必須轉移焦點，找出物件和中間地帶的空間關係。以下將說明如何描繪焦點轉移和中間地帶。

8.40
圖8.28 的參考線

8.41
圖8.30的參考線

8.42
圖8.29的參考線

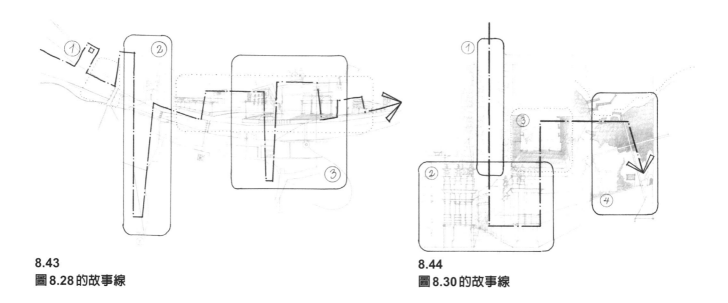

8.43
圖8.28的故事線

8.44
圖8.30的故事線

8.45
圖8.29的故事線

8.46
轉移（平面圖）

轉移

　　轉移（shifting）是指轉換位置。在主觀地圖裡，轉移是用來表現焦點、方向或規模的轉變。當我們漫步在城市或街區時，視線會時不時地轉來換去。例如，我們的焦點可能會在瞬間從建築物轉向鐘塔，從繁忙的街道轉向人行道上一株有趣的樹木。圖 8.46 就是描繪焦點和方向，從 A 點轉向 B 點（平面圖）。當意料之外的連拱廊（X）出現時，這項轉移隨即發生。這個地方改變了原本的方向。

　　主觀地圖會利用轉移的概念，來描繪我們看到的物件、地方和事件。被記錄的影像可能從令人興奮的事件，轉移到平凡無奇的事件。例如，有個圖像描繪我們在美術館藝廊裡的經驗，下一張圖則是一群人在喝咖啡。圖像可以在遠與近的物件之間轉移，也可以在宏偉的場所和親密的環境中轉換。地圖記錄了從一地到另一地的轉移。各種圖像在建築、都市和細部的尺度中流動。最後的構圖必須將這迂迴路途中遇到的經驗反應出來。

中間地帶

　　中間地帶（in-between spaces）的概念，是要將物件與建築物之間的關係和距離呈現出來。它們是介於主要事件之間的空間或事件（圖 8.47）。物件之間的距離可維持住某種張力。這種視覺張力也包括遠近物件之間的間距（請參考序列繪圖法「故事線」單元中，有關張力的定義和描繪法，見 P.278）。

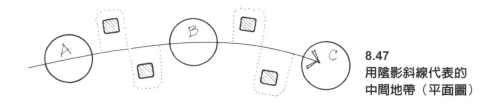

8.47
用陰影斜線代表的
中間地帶（平面圖）

　　要觀察並把中間地帶描畫在紙頁上，必須訓練自己的觀察力。這需要時間和練習……大量練習！練習如下：

1. 站在一處開闊的空間中，例如公園或遊樂場。
2. 畫一張周遭景象的透視圖（也就是視野範圍內較靠近你的物件）。
3. 在同一張透視圖裡，加上任何一個你可以看 到的遠距物件（例如：塔樓、屋頂、摩天大樓、山脈或市容）。這些遠距物件或「借景」變成公園或遊樂場的一部分。於是，它們也變成繪圖的一部分。

習作8.3

　　運用主觀地圖法，素描在自家街區的一次行走。利用前面提過的視覺元素組織你的想法：易讀性、錨點、參考線和故事線。或許你可以從當地的咖啡館開始，沿著街巷走到公園或圖書館。當然，這只是眾多可能的順序之一。思考這趟路程的故事線，而不是以目的地為焦點。記得要讓參考線彼此交疊，並要交錯運用平面和立體繪圖來記錄你的經驗。應用線寬完成素描。限時：1小時45分鐘。如果需要額外協助，可以參考本課的範例、步驟分解示範和繪圖訣竅。

步驟分解示範

　　以下我們將一步步示範主觀地圖法背後的創造過程。示範的主題是：穿越西班牙瓦倫西亞（Valencia）舊城市中心的一段空間序列。

　　旅程從聖文森馬提爾街（San Vicente Martir Street）開始，走到皇后廣場（Plaza de la Reina），那裡是瓦倫西亞的主廣場。廣場上的主建築是聖母大教堂（St Mary's Cathedral），通常稱為「瓦倫西亞大教堂」。旅程的終點是大教堂旁邊的米迦勒街（Micalet Street），以及橫跨在兩排建築物之間的哥德式小拱門。

步驟1：把焦點放在易讀性

　　建立圖像的閱讀走向和配置。挑選最棒的吸睛點或錨點來表現你的旅程。圖8.48是閱讀走向（斜V型）和錨點配置（三個長方形）的圖解。

8.48
主觀地圖法・步驟1

步驟2：用參考線構圖

　　參考線將圖像縫合起來，建立關係。圖8.49示範如何將參考線重疊，讓繪圖出現層次感。這種效果是由線框組合而成，建構出視覺豐富的動態構圖（更多訊息，請參考附錄訣竅15，P.318）。

步驟3：界定錨點

　　呈現細節並應用線寬。圖8.50描繪故事裡的錨點：基地（圖底圖）、大教堂（透視圖）和哥德式拱門（透視圖）。

步驟4：完成素描

　　以圖像手法傳達氛圍，完成作品。喚起氛圍感的技法如下：(1)為主圖加上色調或細節；(2)加上人物或自然景致，例如：植栽、河流和湖泊。最後的構圖將串聯起來的時刻網絡呈現在紙頁上（參見圖8.51）。

8.49
主觀地圖法・步驟2

8.50
主觀地圖法・步驟3

8.51
主觀地圖法・步驟4

專案8.2

　　運用主觀地圖法素描一條穿越城市的路徑。利用四大視覺元素（易讀性、錨點、參考線和故事線）來組織你的經驗。思考故事線時，必須把開頭、中間和結尾描繪出來。動手畫之前，記得把鉛筆削好。

　　一開始，先在城市地圖上找出一條路徑。路途中，要以開放靈活的心態，去體驗可能讓你轉移焦點或方向的任何事物。切記，主觀地圖強調的重點是旅程，而非目的地。例如，起點可能是附近的教堂（錨點A），終點可能是公園或廣場（錨點B），但你必須決定要在路途中的哪個點（錨點X）停下來，喝杯咖啡。

　　以下是幾點建議：

1. 放慢腳步，觀察並欣賞建築環境。
2. 從A點移動到B點的過程中，用心感受空間的膨脹和壓縮。
3. 在素描上設定焦點或錨點。
4. 設定構圖裡的圖像閱讀走向。
5. 最後畫上人物和植栽。

　　給自己2.5小時完成這項作業：30分鐘走路，30分鐘用參考線組織圖像，90分鐘畫完圖像。

範例

　　圖8.52到8.54是作者繪製的主觀地圖。圖8.55到8.65是作者的學生繪製的。每張主觀地圖需花費的繪製時間大約2到3小時。

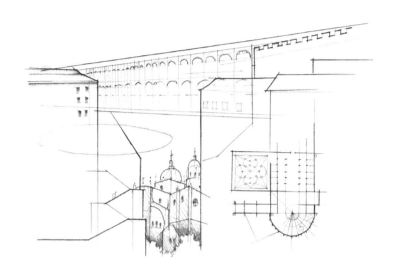

8.52
主觀地圖：穿越中世紀城市，
西班牙塞哥維亞

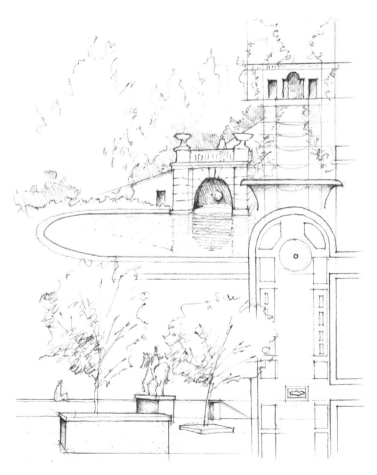

8.53
子午線山公園（Meridian Hill
Park），美國華盛頓特區

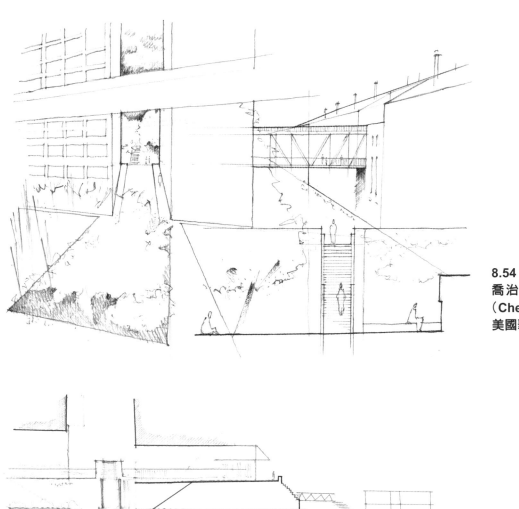

8.54
喬治鎮的切薩皮克運河
（Chesapeake Canal），
美國華盛頓特區

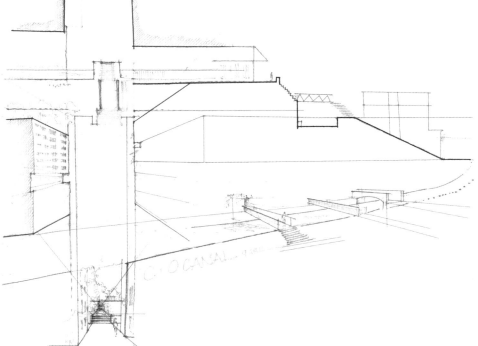

8.55
喬治鎮的切薩皮克運河，
美國華盛頓特區

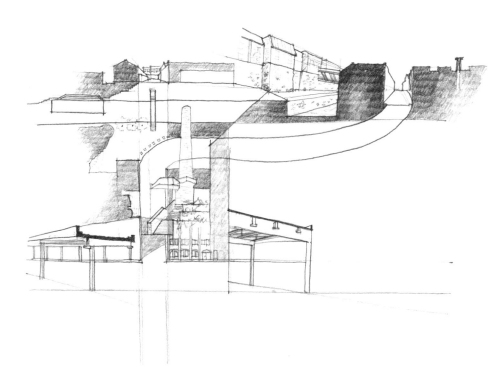

8.56
喬治鎮的切薩皮克運河，
美國華盛頓特區

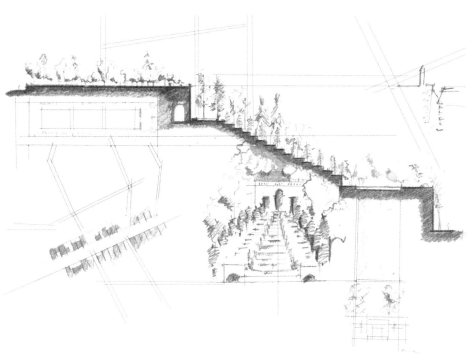

8.57
子午線山公園，美國華盛
頓特區

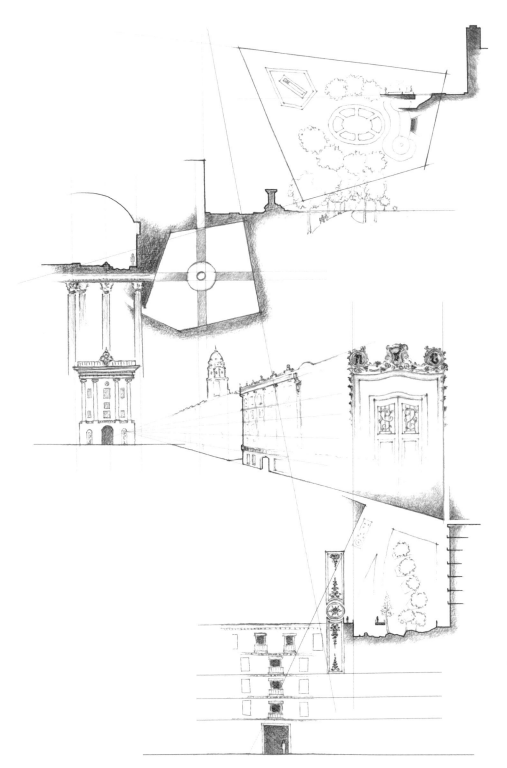

8.58
主觀地圖：穿越巴塞隆納哥德區，西班牙
這段路程以學校的工作室空間為起點，終點是皇家廣場（Plaza Real，圖的下方）。

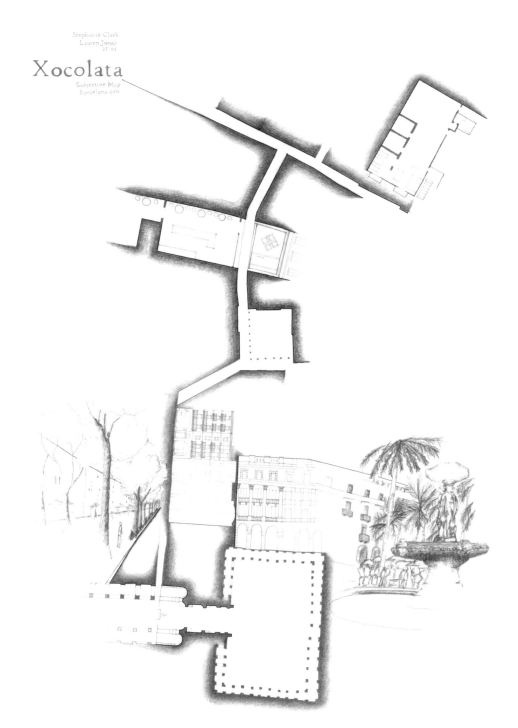

8.59
**主觀地圖：穿越巴塞隆納哥
德區，西班牙**
這段路程以學校的工作室空
間為起點，終點是加泰隆尼
亞廣場（Plaza Catalynya，
圖的上方）。

8.60
主觀地圖：穿越維洛納的百草
廣場（**Piazza delle Erbe**），
義大利

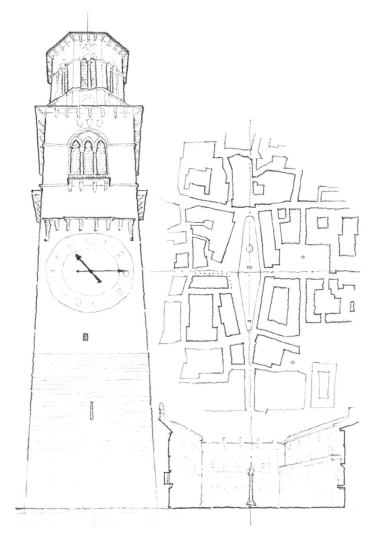

8.61
主觀地圖：穿越維洛納的百草
廣場，義大利

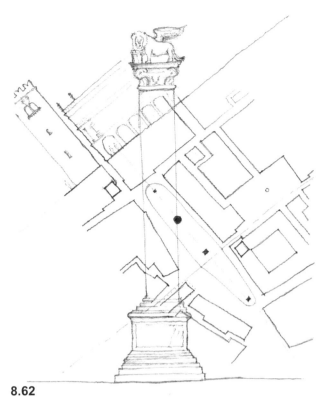

8.62
主觀地圖：穿越維洛納的百草廣場，義大利

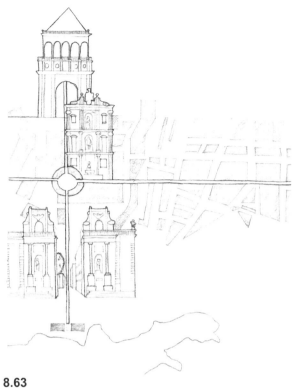

8.63
巴勒摩（**Palermo**）的四首歌廣場（**Quattro Canti**），
義大利西西里島

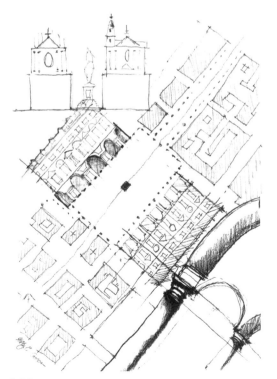

8.64
聖卡洛廣場（**Piazza San Carlo**），義大
利杜林

8.65
古根漢博物館，西班牙畢爾包

主觀地圖訣竅

訣竅1：主觀地圖

主觀地圖是記錄和檢視你對建築環境的感官知覺。

訣竅2：故事線

利用城市地圖規畫路程。選定路程之後，開始探索城市。把焦點聚集在你打算素描的故事上。

訣竅3：易讀性

遵循清楚的閱讀走向，組織繪圖（例如，由上到下、由左到右、斜角和順時鐘）。

訣竅4：錨點

觀察、設定和畫出路程中的吸睛點。

訣竅5：參考線

用參考線組織畫面。先用主要參考線做出整體配置，再用次要參考線素描個別圖像。

其他相關的感知繪圖訣竅，請複習第七課。

附註

2006年，我從美國伊利諾州芝加哥搬到義大利佛羅倫斯，花了一年的時間探索新的建築。在佛羅倫斯期間，我遇到安德利亞・彭西，他是義大利建築師，也教授建築。彭西教授鑽研出一種非常有趣的方法，用來記錄佛羅倫斯城的空間序列。他會用一連串小圖，把他在佛羅倫斯不同街區和歷史基地漫步的過程畫下來，並取了一個非常恰當的名字：「主觀地圖」（la mappa soggettiva）。他的地圖相當個人，具有反思性，吸引我的注意，以及當地許多建築師、藝術家和學生的關注。我很開心能有機會和彭西教授一起體驗這種創意繪圖法（圖8.28）。

結語

設計建築物是一種過程：說得更精確一點，是一個精心推敲的過程。因為有好幾個截然不同的系統和層層相疊的情況，需要彼此協調，相互合作。大家的終極目標，是要打造出可居住、有效率和富有啟發性的空間。對建築師而言，素描是一項媒介，可幫助辨識這些系統和情況，用簡潔的視覺方式逐一研究。

在都會環境裡尤其如此，田野素描價值非凡，可以把我們的觀察和體驗記錄下來。別忘了，每座城市都會提供無數的前例，讓我們從中學習，找到設計的解決方案。

簡單來說，素描透過創意、觀察、反思和運用簡單的低科技工具，幫助我們分析和解剖建築環境，建立我們和環境之間的情感連結。這本書也讓我們得知，素描不只是一種繪圖技巧，更是一種不折不扣的思考方式。

不管在城市、鄉鎮或街區，本書都鼓勵讀者去發現熟悉與陌生的物件和場所，去探索自身的都會環境和其他地方。Part I是介紹素描基礎，如何把我們看到的建築環境記錄和轉譯到紙面上，變成立面圖、剖面圖或平面圖。Part I也介紹了一些技巧，幫助我們藉由分析性圖解來調查視線範圍外的建築環境。Part II的主題，是如何以三維方式來描繪建築物和場所，包括軸測圖、剖面斜視圖、透視圖和剖面透視圖。Part III，也就是最後一篇，則是探索感知素描，用它來描繪個人對於建築物和空間序列的體驗，並做出分析性記錄。

身為田野素描教師，我的目標是要帶領學生入門，並讓學生以素描為樂。因此我在書中提供許多繪圖範例和技巧，還有一整套的規則說明。

教書時，我總是不斷提醒所有學生，不管繪圖技巧多厲害，都能從田野素描中得到好處。因為田野素描會鼓勵學生學習，善用簡單的個人觀察技巧，也會在過程中對自己的掌控能力建立信心，讓他們可以快速將建築環境描繪出來。

田野素描當然是一大挑戰，但最後的成果卻能將我們對旅遊和周遭環境的個人反思呈現出來。

因此，開心畫吧……盡情享受素描的過程！

附錄：一般繪圖訣竅

本節將提供一些速成的繪圖指南，幫助讀者順利完成繪圖，應付書中各章的習作。

訣竅1到11，可幫助讀者讓繪圖保持清晰、俐落、乾淨。訣竅12到23，可鼓勵讀者培養其他繪圖好習慣，例如畫出人物當比例尺，讓圖形有層次，以及如何控制線條。這份指南也為書中的繪圖習作做了簡單的暖身（訣竅10、17和21）。每一課的結尾也有其他繪圖訣竅可供參考。

訣竅1：線條筆觸

在每條線的開頭和結尾加重力道。不要讓鉛筆或鋼筆離開紙面，一筆畫到底，不要中斷（圖A.1）。

A.1
線條筆觸

訣竅2：線條質地

線條質地指的是每條線是否夠清晰、夠俐落、夠黑、夠一致。「好」線條或合宜的線條，必須兼具以上四種質地（圖A.2）。畫線要一筆畫到底。「不好」或虛弱的線條，指的是深淺不一、粗細不均、斷斷續續或「歪七扭八」的線條。握筆不穩，施力不均，就會畫出歪七扭八的線條。

好的　　　　　　　　　　　不好的

A.2
線條質地

訣竅3：角落分明

　　線條與線條交會的角落一定要清晰俐落，不然描畫的主題就會看起來模糊不清（圖A.3）。

好的　　　　　　　　　　　　　　不好的

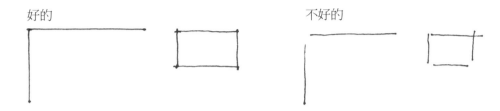

A.3
角落

訣竅4：了解線寬和分級

應用線寬有兩個基本目的：

1. 以視覺方式呈現對比。線寬可以在遠近物件之間投射空間深度。
2. 為不同物件和元素排出先後順序。不同寬度的線條可將繪圖裡不同的表面、紋理、物件和元素做出區隔。

　　形形色色的鉛決定了鉛筆的級別是屬於硬的（例如：6H和4H），還是軟的（例如：6B和8B）。當我們討論不同的鉛時，H代表硬，B代表黑。F介於軟硬中間；HB則等於二號鉛筆。經驗法則：B系列數字越高，畫出的線越黑；H系列數字越高，畫出的線越細（圖A.4）。

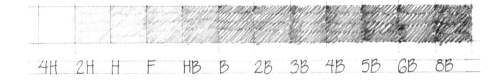

A.4
線寬：4H到8B

鉛筆建議

　　H、F、HB：參考線、配置，以及遠離觀看者的物件。

　　HB、B、2B：立面、交叉、轉角，以及靠近觀看者的物件。

　　4B、6B、8B：剖面線、輪廓線、地面線、陰影，以及高反差。

　　硬鉛筆（H系列）幾乎無法提供線條變化。軟鉛筆（B系列）可以畫出粗黑感，但很容易糊掉，也很快就會顯得呆板（參考圖A.5）。記得，要隨時把所有鉛筆削尖。

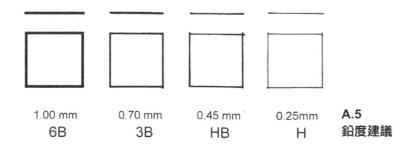

1.00 mm 0.70 mm 0.45 mm 0.25mm **A.5**
6B 3B HB H 鉛度建議

訣竅5：了解線型

用實線勾畫物件、表面或建築物的形狀、形式和邊緣（參見圖A.6）。

粗實線可描繪以下內容：平面圖或剖面圖上的剖面線；立面圖上的地面線；立面圖、軸測圖或透視圖裡的建築物或空間輪廓。

中等實線描繪投影元素。細實線描繪遙遠的元素。它們的線寬是根據該主題對觀看者的距離而定。

長虛線是描繪高於平面剖面上的元素或物件，例如雙層挑高空間。短虛線是描繪超出觀看者視野的重要元素或物件。虛線的間距必須規律、緊湊。

中央線代表物件或結構元素的中央，或是軸線。

圖A.7描繪了上述線型。這張圖是平面上的一個對稱空間，左邊角落有一個雙層挑高空間。

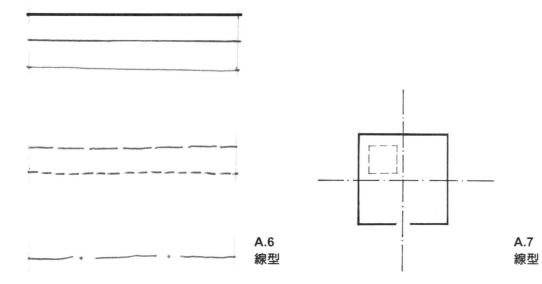

A.6
線型

A.7
線型

訣竅6：用線條描繪不同層級的元素

　　在繪圖裡，粗黑線條容易醒目突出，細條則會褪入背景。簡單說，粗黑線條在繪圖裡的價值高於細線條。粗黑線條可以凸顯主題的輪廓，將主題的根本特色強調出來。

　　細線條的地位較低。不過，它們在繪圖裡同樣不可或缺（例如參考線）。細線條也能描繪出表面上的平坦元素，或是遠距離的物件（參見圖A.8）。

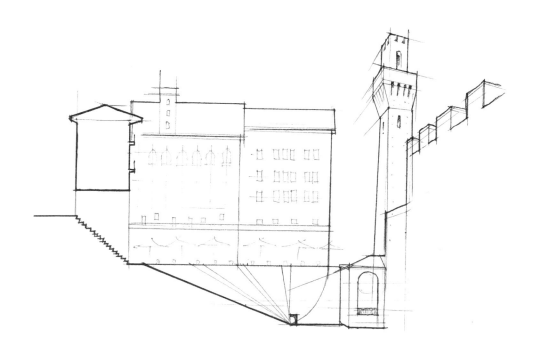

A.8
田野廣場，義大利西恩納

訣竅7：隨時把鉛筆削尖！

　　不要用鈍頭鉛筆畫畫，特別是B系列的鉛筆，因為很快就會變糊。永遠要讓筆尖保持銳利，素描時削鉛筆機要擺在旁邊。

訣竅8：不要畫太大力

初學者常見的錯誤之一，就是太過用力，想用一支硬鉛筆（例如2H、H）畫出各式各樣的粗線寬。太用力不只會刮傷紙張，還會讓繪圖顯得凌亂。要避免這項錯誤，請交錯使用各種軟硬度和各種深淺度的鉛筆。

訣竅9：不要重複畫同一條線

要努力克制自己，不要在同一條線上畫很多次。畫就畫了，不要修改。同一條線畫太多次會刮傷紙面，還會讓圖像看起來呆板，把素描搞砸。

訣竅10：「平行手臂」技巧

新手最常見的挑戰之一，就是如何把線畫直。「平行手臂」（parallel arm）這項技巧，可以幫助讀者畫出筆直線條。這項技巧就是把繪者的手臂當成平行尺或機械尺。只要遵照下面三個簡單步驟即可：

步驟1：把素描本放穩，用畫畫那隻手抵著素描本的垂直邊。

步驟2：把鉛筆夾在拇指和食指中間，無名指和小指抵著素描本的垂直邊上緣（圖A.9）。

步驟3：用流暢連續的速度移動手臂，從上到下畫一條線（圖A.10、A.11）。記得，鉛筆要握穩。

A.9
「平行手臂」技巧・步驟1和2

A.10
「平行手臂」技巧‧步驟3

A.11
「平行手臂」技巧‧步驟3

　　練習以下習作數次：用由上而下的垂直線條畫滿素描本的一頁。線與線的間距保持在1.27公分（參見圖A.26，P.323）。在每條線的頭尾加重力道。

訣竅 11：旋轉鉛筆

要畫出乾淨俐落的線條，可在畫線的時候，用食指和拇指旋轉鉛筆（圖A.12、A.13）。這項技法可以讓你用筆尖部分畫完整條線。

A.12
步驟 1：旋轉鉛筆

A.13
步驟 2：控制線條

訣竅12：用鉛筆當量尺

　　用鉛筆測量建築物、空間或物件的高和寬（圖A.14）。例如，把筆尖對準建築物的最高點，用拇指在鉛筆上移動，標出地面線的高度。這樣得出的結果就是該棟建築物的垂直高度（圖A.15、A.16）。把鉛筆測量出的高度轉換到素描本上（圖A17）。重複以上程序，取得素描中所有建築元素的寬度和位置。

A.14
步驟1：握住鉛筆，伸直手臂

A.15
步驟2：測量

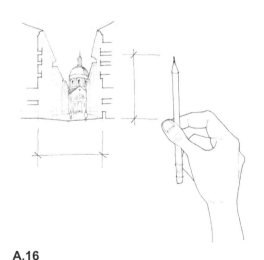

A.16
步驟3：把測量結果轉移到紙面上

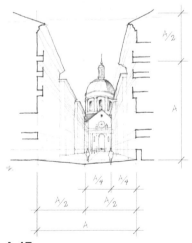

A.17
步驟4：打造繪圖

訣竅13：觀察、思考和測量（OTM）

　　觀察主題（例如物件、空間和建築物）。**思考**該主題的建築特色，例如高度、體積或脈絡，以及如何將特色描繪出來。**測量**主題的比例，完成構圖。花時間慢慢畫；切勿匆忙。

訣竅 14：不要移動素描本

不要移動或旋轉素描本；畫的時候，要讓本子保持不動。這樣可以訓練你徒手畫出筆直的線條。

訣竅 15：分層效果

「分層效果」（layering effect）指的是用各種線條組成框架，建構繪圖。這些線條展現不同的線寬和線型，目的是要生產出視覺感豐富的構圖。分層為整體繪圖增添了深度和趣味。可用來建構分層的線條，包括：參考線、比例線、表面線、剖面線和斜線（參見圖A.18）

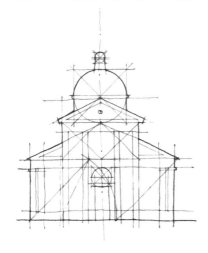

A.18
聖喬治馬吉歐雷教堂，
義大利威尼斯

訣竅 16：控制線條

素描不僅牽涉到工具、技術和線寬，也需要專注、耐心和控制線條。控制線條指的是畫線的精準度。例如，如果你打算畫一條筆直的垂直線，結果看起來是彎的，就表示你的線條控制不佳。要不斷練習，直到你能畫出筆直線條為止（參考訣竅10與19）。以下步驟可加強你對線條的控制力：

步驟1：握住鉛筆距離筆尖約2.54公分處。
步驟2：不要緊抓著鉛筆；手要放鬆。
步驟3：用手和手臂控制線條，不要用手腕。
步驟4：畫的時候不要**推**鉛筆，而是要**拉**鉛筆。

線條控制得好不好，會反映出你對作品的在意程度。繪圖時要專注。

訣竅 17：畫出比例尺

比例尺是某一物件或人物與建築環境的關係，例如人與房間、人與建築物，或是人與基地的比例。理解和記錄這種關係的最佳方法，就是在素描裡畫上人物。

　　人體的比例大約是六頭身，或說總身高：頭部＝6：1。根據下列步驟畫出準確人形：

步驟1：畫出地面線。

步驟2：畫一條垂直線分成六等分。

步驟3：畫出符合解剖學的人體輪廓（例如要有雙肩、雙腿、雙臂和雙臀）。不要把人畫成廁所標誌、火柴人、驚嘆號或棒狀人（參見圖A.19）。

A.19
人形素描

　　在繪圖裡畫一些植物來顯示比例，例如樹木或灌木。根據以下步驟素描樹木：

步驟1：畫一個圓形或橢圓形代表樹冠。

步驟2：用鬆軟、破碎的線條描畫樹葉。

步驟3：用單筆線條畫出樹幹和樹枝。用樹幹的粗細代表距離的遠近（參見圖A.20、A.21、A.22）。

A.20
樹木素描

A.21
樹型

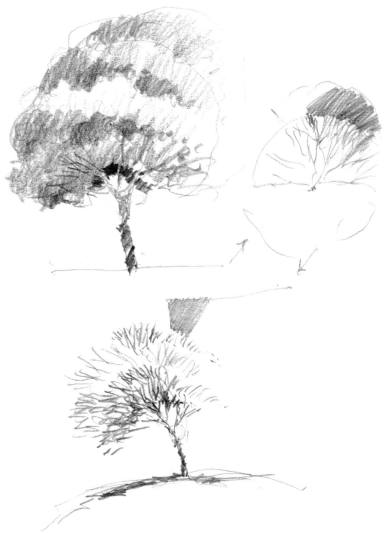

A.22
為樹木加上色調

用正方形、橢圓形或長方形畫灌木叢。用鬆軟、破碎的線條描繪樹葉（參見圖A.23）。不要用圓形畫灌木叢，以免和樹木混淆，讓整體的繪圖比例失準。

A.23
灌木叢素描

在素描裡加入樹木、灌木和人物，除了提供比例感之外，也可界定出空間氛圍（圖A.24）。

A.24
呈現比例和氛圍

訣竅18：縮圖圖解

在紙上用縮圖圖解，來描繪某一主題的比例、幾何、配置和概觀（圖A.25）。這項作法可以幫助讀者在繪製完稿前先行思考。

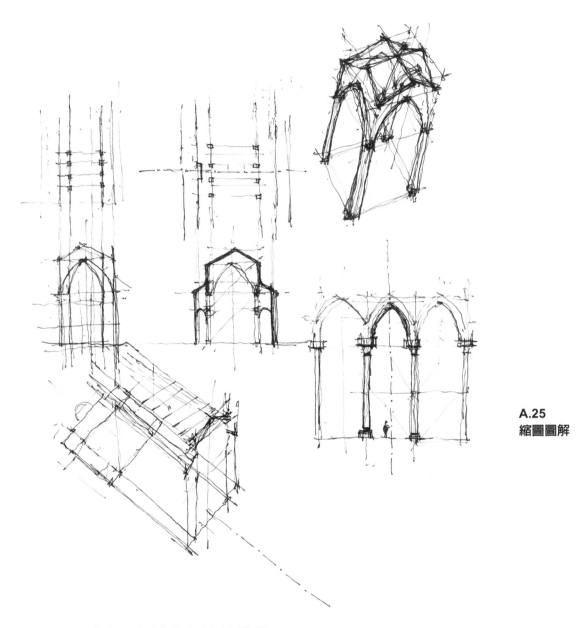

A.25
縮圖圖解

訣竅 19：讓自己保持在舒適的狀態

在公共場所素描時，請站著或靠在牆上，不要坐在地板上。原因有二：
(1) 靈活度高；(2) 可避免其他人絆到你，甚至踩到你的畫。

田野素描需要很高的機動性。如果打算帶後背包或郵差包，記得要越輕
越好。以下必備品一定要帶：素描本、鉛筆盒（和基本的繪圖材料）、城市
地圖、腕錶（隨時查看時間）和手帕（參見訣竅20）。

訣竅20：勤擦手！

手會出油，吸附髒汙、墨水和石墨。記得要隨身攜帶手帕。讓雙手保持乾淨乾爽，以免不小心把畫紙弄髒。

訣竅21：練習、練習、再練習

每天練習。學習一種新技巧時，練習是成功之母。每一堂繪圖課都從以下的暖身練習開始（參見圖A.26）：

練習1

用垂直線條從上畫到下，畫滿一頁。線距1.27公分。每條線的開頭與結尾加重。運用「平行手臂」技巧（參考訣竅10）。

練習2

用水平線條從左畫到右，畫滿一頁（如果你是左撇子，就從右畫到左）。線距1.27公分。每條線的開頭與結尾加重。

**A.26
水平線與垂直線**

練習3

用簡單的幾何圖形（例如圓形、正方形、三角形和六角形）畫滿一頁。用2.54公分、5.1公分和10.15公分，畫每個形狀。

練習4

「輪廓盲繪法」（blind contour drawing）：畫一個小物件或某人的臉。不要舉起鉛筆或盯著紙張看。這項練習的目的是要幫助讀者鍛鍊手眼協調能力，而不是要畫出藝術作品（參見圖A.27）。

A.27
輪廓盲繪法

　　這些練習不是要展現讀者高超的繪圖能力。而是要幫助讀者放鬆，鍛鍊線條的精準度，以及訓練手部如何自然而然地在控制下移動。

訣竅 22：幫素描建檔

　　今日，建築師和專業設計師都會利用數位軟體幫自己的素描建檔。把素描或掃描器搞髒、解析度要多大，以及建檔過程中的各種技術問題，常常會讓人備受挫折。還有，紙張翹起的部分常常掃瞄出一片黑影。為了減化過程，請遵照以下的簡單步驟：

　　步驟1：掃描繪圖。在掃描器上挑選「灰階」（grayscale）或文件模式，取代「彩色」模式或「黑白」模式。只有當繪圖是彩色時才使用彩色模式，不然掃出來的圖片在螢幕上看起來會黃黃的。「黑白」模式只能用來掃文字。

　　步驟2：用高解析度掃圖。用 300 dpi 或更高（dpi 指的是每英吋的點數）。

　　步驟3：儲存掃描好的圖像。儲存圖片有三種最常見的檔案格式：TIFF、JPEG、BMP。如果檔案之後要印刷，請選 TIFF。TIFF 可以提供最棒的印刷品質，特別是專業作品集用的圖片。

　　步驟4：運用掃描圖片的亮度和對比，掃出乾淨的圖像。這個步驟需要掃描兩次。第一次（圖 A.28 左圖）把亮度和對比值設零。第二次把亮度降低（負數），對比值拉高（正數）。例如，把亮度設為負 25，對比值設為正 25 或 30。比較一下，第二張掃描圖會有更豐富的線寬，而對比度則會把原稿上大部分的髒汙和黑點去除（圖 A.28 右圖）。照片編輯軟體也有助於去除影像裡的髒汙或黑點。

A.28
素描建檔

訣竅23：別驚慌！

　　萬一畫錯，別驚慌！犯錯是學習的一環。保持鎮靜，總是會有辦法擦掉它，重新來過。我鼓勵讀者不要把錯誤擦掉。把錯誤留著，在旁邊繼續畫。鍛鍊繪圖技巧需要時間和練習。就算要素描的建築物、物件或空間非常複雜，也別放棄。只要好好研究，把主題分解成簡單的幾何形狀即可。

　　持續練習，不斷自我挑戰！

參考書目

引用書籍

Gruzdys, Sophia, "Drawing: The Creative Link," *Architectural Record*, Jan, 2002, 67-8.

Ponsi, Andrea, *Changing Viewpoints*, Florence: Alinea, 2001.

精選書目

Ching, Francis D. K., *Architecture Form*, Space, and Order, Hoboken, NJ: Wiley, 2007.

Ching, Francis D. K., *Architectural Graphics*, New York: Wiley, 2009.

Clark, Roger H., and Pause, Michael, *Precedents in Architecture: Analytic Diagrams, Formative Ideas, and Partis*, Hoboken, NJ: Wiley, 2005.

Linton, Rendow, *Architectural Drawing: A Visual Compendium of Types and Methods*, Hoboken, NJ: Wiley, 2012.

Zell, Mo, *Architectural Drawing Course*, Huppauge, NY: Barron's, 2008.

索引

建築素描：從入門到高階的全方位教本

作　　者──麥可‧阿布拉姆斯（Michael C. Abrams）

譯　　者──吳莉君　　　　責任編輯──洪禎璐

發 行 人──蘇拾平

總 編 輯──蘇拾平

編 輯 部──王曉瑩

行 銷 部──陳詩婷、曾曉玲、曾志傑、蔡佳妘

業 務 部──王綬晨、邱紹溢、劉文雅

出 版 社──本事出版

　　　　　地址：台北市松山區復興北路333號11樓之4

　　　　　電話：(02) 2718-2001　傳眞：(02) 2718-1258

　　　　　E-mail：motifpress@andbooks.com.tw

發　　行──大雁文化事業股份有限公司

　　　　　地址：台北市松山區復興北路333號11樓之4

　　　　　電話：(02) 2718-2001

　　　　　傳眞：(02) 2718-1258

　　　　　E-mail：andbooks@andbooks.com.tw

美術設計──楊啓巽工作室

內頁排版──陳瑜安工作室

印　　刷──上晴彩色印刷製版有限公司

2018年09月初版

2021年05月24日初版2刷

定價699元

The Art of City Sketching: A Field Manual 1st Edition

by Michael Abrams

English edition 13 ISBN (9780415817813)

© 2014, by Routledge

Authorized translation from the English language edition published by Routledge,

a member of the Taylor & Francis Group, LLC. All rights reserved.

本書原版由Taylor & Francis出版集團旗下，Routledge出版公司出版，並經其授權翻譯出版，

版權所有，侵權必究。

Motifpress Publishing, A Division of AND Publishing Ltd., is authorized to publish and distribute

exclusively the Chinese(Complex Chinese) language edition.

This edition is authorized for sale throughout the Worldwide(excluding Mainland of China).

No part of the publication may be reproduced or distributed by any means, or stored in a database or

retrieval sysytem, without the prior written permission of the Publisher.

本書中文繁體翻譯版授權由大雁文化事業股份有限公司本事出版社獨家出版並限於中國大陸以

外地區銷售，未經出版者書面許可，不得以任何方式複製或發行本書的任何部分。

Copies of this book sold without a Taylor & Francis sticker on the Cover are unauthorized and illegal.

本書封面貼有Taylor & Francis公司防偽貼紙標籤，無標籤者不得銷售。

ISBN　978-957-9121-41-5

缺頁或破損請寄回更換

歡迎光臨大雁出版基地官網 www.andbooks.com.tw 訂閱電子報並塡寫回函卡

國家圖書館出版品預行編目資料

建築素描：從入門到高階的全方位教本

麥可‧阿布拉姆斯（Michael C. Abrams）/ 著　吳莉君 / 譯

---. 初版.─ 臺北市；

譯自：The Art of City Sketching: A Field Manual

本事出版：大雁文化發行，2018年9月

　　面；　公分.─

ISBN　978-957-9121-41-5（平裝）

1. 建築美術設計

921.1　　　　　　　　　107011344